365 天，打開眼界・探索 i 室設圈 7 大領域

從設計新鮮人到設計 CEO・必看！　從設計計畫到創業計畫・必學！

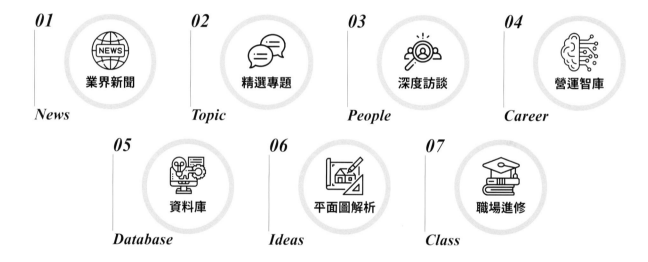

01　業界新聞　News

02　精選專題　Topic

03　深度訪談　People

04　營運智庫　Career

05　資料庫　Database

06　平面圖解析　Ideas

07　職場進修　Class

室設圈
漂亮家居

洞見・智庫・生態系　　　　NO.5

創辦人／詹宏志・何飛鵬
首席執行長／何飛鵬
PCH 集團生活事業群總經理／李淑霞
社長／林孟葦

總編輯／張麗寶
內容總監／楊宜倩
主編／余佩樺
主編／許嘉芬
美術主編／張巧佩
美術編輯／王彥蘋
行銷專員／張慧如
編輯助理／劉婕柔

電視節目經理兼總導演／郭士萱
電視節目編導／黃香綺
電視節目編導／黃子驥
電視節目副編導／吳婉菁
電視節目後製編導／王維嘉
電視節目企劃／周雅婷
電視節目企劃／林婉真
電視節目企劃／胡士

網站經理／楊秉寰
網站副理／鄭力文
網站副理／徐憶齡
網站副理／黃慧萍
網站技術副理／李皓倫
網站工程師／張慶緯
網站採訪主任／曹靜宜
網站資深採訪編輯／鄭育安
網站採訪編輯／曾紫婕
網站採訪編輯／張若蓁
網站影像採訪編輯／莊欣語
網站影像製作／羅邦成
網站行銷企劃／李宛蓉
網站行銷企劃／陳思穎
網站行銷企劃／吳冠穎
網站行銷企劃／李佳穎
網站行銷企劃／華詩霓
網站客戶服務組長／林雅柔
網站設計主任／蘇淑薇
內容資料主任／李愛齡

簡體版數字媒體營運總監／張文怡
簡體版數字媒體內容副總監／林柏成
簡體版數字媒體內容主編／蔡竺玲
簡體版數字媒體社群營運主任／黃敏惠
簡體版數字媒體行銷企劃／許賀凱
簡體版數字媒體影音編輯／吳長紘

整合媒體部經理／郭炳輝
整合媒體部業務經理／楊子儀
整合媒體部業務副理／李長蓉
整合媒體部業務主任／顏安妤
整合媒體部規劃師／楊壹晴
整合媒體部規劃師／洪鞈鎧
整合媒體部專案企劃副理／王婉綾
整合媒體部專案企劃／李彥君
整合媒體部主編／陳思靜
整合媒體部資深行政專員／林青慧
整合媒體部客戶服務組長／王怡文
整合媒體部客服專員／張豔琳
整合行銷部版權主任／吳怡萱
管理部財務特助／高玉汝
管理部資深行政專員／藍珮文

家庭傳媒營運平台
家庭傳媒營運平台總經理／葉君超
家庭傳媒營運平台業務總經理／林福益
家庭傳媒營運平台財務副總／黃朝淳
雜誌業務部資深經理／王慧雯
倉儲部經理／林承興
雜誌客服部資深經理／鍾慧美
雜誌客服部副理／王念僑
雜誌客服部主任／王慧彤
電話行銷部主任／謝文芳
電話行銷部副組長／梁美香
財務會計處協理／李淑芬
財務會計處主任／林姍姍
財務會計處組長／劉婉玲
人力資源部經理／林佳慧
印務中心資深經理／王竟為

電腦家庭集團管理平台
總機／汪慧武
TOM 集團有限公司台灣營運中心
營運長／李淑韻
資深專案主管／周淑儀
財會部總監／張書瑋
法務部總監／邱大山
催收部副理／李盈慧
人力資源部總監／葉建昌
人力資源部經理／林金玫
行政部經理／陳玉芬
技術中心總監／吳秉瞬
技術中心副總監／張瑋哲
技術中心經理／王喬平

發行所・英屬蓋曼群島商家庭傳媒股份有限公司城邦分公司
出版者・城邦文化事業股份有限公司 麥浩斯出版
地址・台北市南港區昆陽街 16 號 7 樓
電話・02-2500-7578
傳真・02-2500-1915 02-2500-7001

香港發行所 城邦（香港）出版集團有限公司
地址・香港九龍土瓜灣土瓜灣道 86 號順聯工業大廈 6 樓 A 室
電話・852-2508-6231
傳真・852-2578-9337

購書、訂閱專線・0800-020-299 (09:30-12:00/13:30-17:00 每週一至週五)
劃撥帳號・1983-3516
劃撥戶名・英屬蓋曼群島商家庭傳媒股份有限公司城邦分公司
電子信箱・csc@cite.com.tw
登記證・中華郵政台北誌第 374 號執照登記為雜誌交寄
經銷商・創新書報股份有限公司
新北市 231 新店區寶橋路 235 巷 6 弄 6 號 2 樓
電話・02-917-8022 02-2915-6275

台灣直銷總代理・名欣圖書有限公司・漢玲文化企業有限公司
電話・04-2327-1366
定價・新台幣 599 元　特價・新台幣 499 元　港幣・166 元

製版・印刷　科樂印刷事業股份有限公司
Printed In Taiwan

i 室設圈｜漂亮家居 05：2024 店鋪設計特集｜i 室設圈｜漂
亮家居編輯部著 . – 初版 . -- 臺北市：城邦文化事業股份有限
公司麥浩斯出版：英屬蓋曼群島商家庭傳媒股份有限公司城邦
分公司發行, 2024.04

　面；　公分 . -- (i 室設圈；05)
ISBN 978-626-7401-46-0 (平裝)

1.CST: 室內設計 2.CST: 空間設計

967　　　　　　　　　　　　　　113003333

日立變頻冷氣

HITACHI

連續15年 銷售第一

日本新一代潔淨科技

油污去除 ❄ 凍結洗淨 2.0⁺

Cooling & Heating

凍結洗淨再創新
油污去除 加倍潔淨

56°C 高溫加熱
讓油污融化剝離

-15°C 急速冷卻
厚霜達3mm

 加熱　 凍結　 洗淨　 熱風乾燥　 電離抑菌

室設圈
漂亮家居

Insight · Think Tank · Ecosystem　**NO.5**

Chief Publisher — **Hung Tze Jan · Fei Peng Ho**
CEO — **Fei Peng Ho**
PCH Group President — **Kelly Lee**
Head of Operation — **Ivy Lin**

Editor-in-Chief — Vera Chang
Content Director — Virginia Yang
Managing Editor — Peihua Yu
Managing Editor — Patricia Hsu
Managing Art Editor — Pearl Chang
Art Editor — Sophia Wang
Marketing Specialist — Huiju Chang
Editor Assistant — Laura Liu

TV Manager Director in Chief — Lumiere Kuo
TV Director — Vicky Huang
TV Director — Jason Huang
TV Assistant Director — Jessica Wu
TV Post-production Director — Weijia Wang
TV Marketing Specialist — Yating Chou
TV Marketing Specialist — Wanzhen Lin
TV Marketing Specialist — Jacob Hu

Web Manager — Wesley Yang
Web Deputy Manager — Liwen Cheng
Web Deputy Manager — Ellen Hsu
Web Deputy Manager — Annie Huang
Web Technology Deputy Engineer — Haley Lee
Web Engineer — William Chang
Web Editor Supervisor — Josephine Tsao
Web Senior Editor — Angie Cheng
Web Editor — Annie Zeng
Web Editor — Jessie Chang
Web Image Editor — Hsinyu Chuang
Web Image Producer — Eden Lo
Web Marketing Specialist — Sara Li
Web Marketing Specialist — Iris Chen
Web Marketing Specialist — Keith Wu
Web Marketing Specialist — Joyce Li
Web Marketing Specialist — Nini Hua
Web Client Service Team Leader — Zoe Lin
Web Art Supervisor — Muffy Su
Rights Supervisor — Alice Lee

Operations Director/ Shanghai Branch — Anna Chang
Content Vice Director / Shanghai Branch — Ammon Lin
Managing Editor / Shanghai Branch — Phyllis Tsai
Social Media Supervisor / Shanghai Branch — Heidi Huang
Marketing Specialist / Shanghai Branch — Max Hsu
Image Editor ╱ Shanghai Branch — Zack Wu

Manager / Dept. of Media Integration & Marketing — Alan Kuo
Manager / Dept. of Media Integration & Marketing — Sophia Yang
Deputy Manager / Dept. of Media Integration & Marketing — Zoey Li
Supervisor / Dept. of Media Integration & Marketing — Grace Yen
Planner / Dept. of Media Integration & Marketing — Cherry Yang
Planner / Dept. of Media Integration & Marketing — Mandie Hung
Project Deputy Manager / Dept. of Media Integration & Marketing — Perry Wang
Project Specialist / Dept. of Media Integration & Marketing — Coco_Lee
Managing Editor / Dept. of Media Integration & Marketing — Chloe Chen
Senior Admin. Specialist / Dept. of Media Integration & Marketing — Claire Lin
Client Service Team Leader/ Dept. of Media Integration & Marketing — Winnie Wang
Client Service Specialist / Dept. of Media Integration & Marketing — Michelle Chang
Rights Specialist, IMC. Supervisor — Yi Hsuan Wu
Financial Special Assistant, Admin. Dept. — Rita Kao
Senior Admin. Specialist, Admin. Dept. — Pei Wen Lan

HMG Operation Center
General Manager — Alex Yeh
Sales General Manager — Ramson Lin
Finance & Accounting Division ╱ Vice General Manager — Kevin Huang
Magazine Sales Dept. ╱ Senior Manager — Sandy Wang
Logistics Dept. ╱ Manager — Jones Lin
Magazine Client Services Center ╱ Senior Manager — Anne Chung
Magazine Client Services Center ╱ Deputy Manager — Grace Wang
Magazine Client Services Center ╱ Supervisor — Ann Wang
Call Center ╱ Supervisor — Wen-Fang Hsieh
Call Center ╱ Assistant Team Leader — Meimei Liang
Finance & Accounting Division ╱ Assistant Vice President — Emma Lee
Finance & Accounting Division ╱ Supervisor — Silver Lin
Finance & Accounting Division ╱ Team Leader — Sammy Liu
Human Resources Dept. ╱ Manager — Christy Lin
Print Center ╱ Senior Manager — Jing-Wei Wang

PCH Back Office
Operator — Yahsuan Wang
Taiwan Operation Center
Chief Operating Officer / Ada Lee
Senior Project Leader — Tina Chou
Director, Finance & Accounting Dept. — Avery Chang
Director, Legal Dept. — Sam Chiu
Assistant Manager, Administration Dept — Emi Lee
Director, Human Resources Dept. — Alex Yeh
Manager, Human Resources Dept. — Rose Lin
Manager, Administration Dept. — Serena Chen
Director, Technical Center — Uriah Wu
Deputy Director, Technical Center — Steven Chang
Manager, Technical Center — Eric Wang

Cite Publishers
7F, No.16, Kunyang St., Nangang Dist., Taipei City 115, Taiwan
Tel : 886-2-25007578 Fax : 886-2-25001915
E-mail : csc@cite.com.tw
Open : 09：30 ～ 12：00；13：30 ～ 17：00 (Monday ～ Friday)
Color Separation : KOLOR COLOR PRINTING CO.,LTD.

Printer : KOLOR COLOR PRINTING CO.,LTD.
Printed In Taiwan

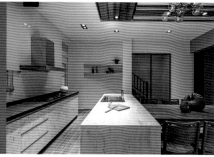
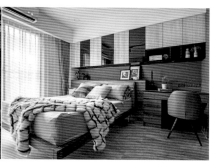
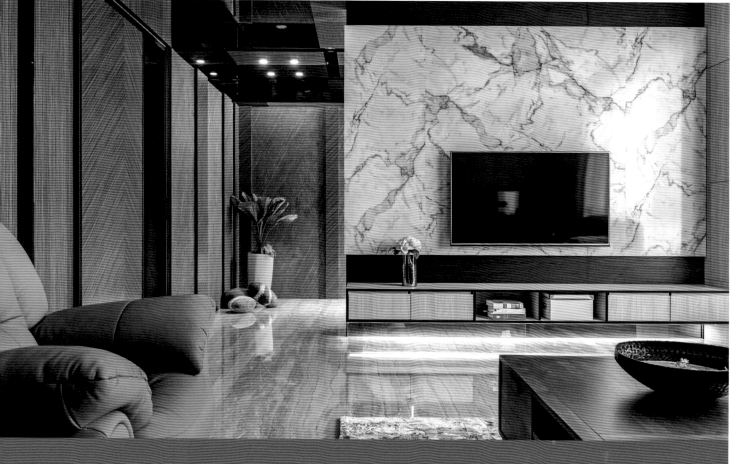

目　錄

NO.5　　2024

Contents

caesar

智慧馬桶
溫水洗淨便座
CA1384(S)/CA1383/TAF220/TAF210(L)/TAF200(L)/TAF170

奢華餐券 / 五星級住宿券

超狂現折
$10,000元起

旗艦
自動
掀蓋

CA1384S
W406 x D660 x H493
金級省水 / 噴射虹吸龍捲式

CA1384
W400 x D655 x H490
金級省水 / 噴射虹吸龍捲式

CA1383
W415 x D685 x H530
金級省水 / 噴射虹吸龍捲式

春季限時激省下殺
CP值首選 **2024.4.1 ▶ 6.30止**
抽 熊本來回雙人機票
奢華餐券 / 五星級住宿券

購買指定
智慧馬桶
溫水洗淨便座
任一即可參加抽獎
CA1384(S)/CA1383/TAF220/TAF210(L)/TAF200(L)/TAF170

目　錄

NO.5　　2024

TOPIC

2024 店鋪設計特集

Contents

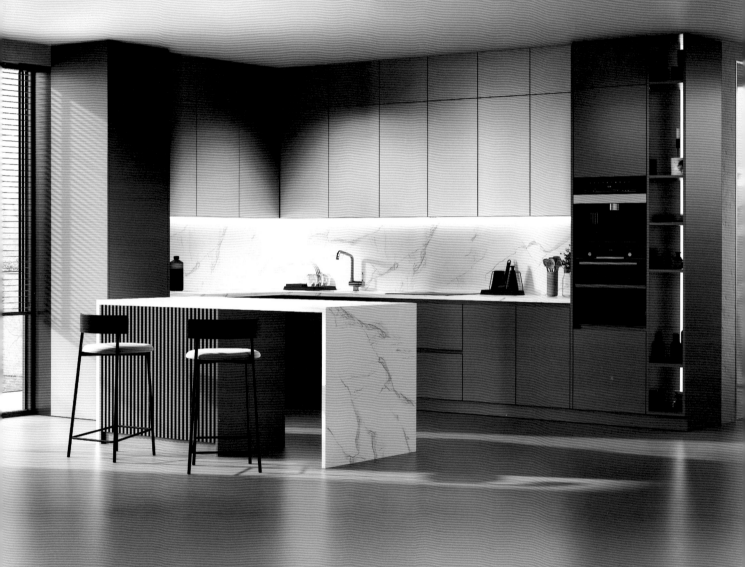

目　錄

NO.5　　**2024**

VISION

BEYOND

ACTIVITY

Contents

GOOD DESIGN
台灣優良設計協會

DESIGN
&
MARKETING
FORUM

2024 設計行銷論壇

HOST
陳正祐理事長

SPEAKER
衍豪工業陳衍豪總經理

SPEAKER
童心園邱彥博執行長

HOST
王乃慧副理事長

SPEAKER
浩漢設計林良駿副理

SPEAKER
和成李國棟協理

HOST
沈秀珠副理事長

SPEAKER
一路科技黃震宇總經理

SPEAKER
博克士黃騰龍董事長

HOST
侯淵棠榮譽理事長

SPEAKER
一路科技黃震宇總經理

SPEAKER
好事搭檔侯柏安總企劃師

HOST
蔡文傑副理事長

SPEAKER
聖霖陳中聖設計總監

SPEAKER
好事搭檔侯柏安總企劃師

04 / 19 FRI 08:40－12:40
@大同大學(台北市中山區中山北路三段40號)
人性化設計影響力，傳遞品牌新價值

04 / 26 FRI 13:00－17:15
@雲林科技大學(雲林縣斗六市大學路三段123號)
品牌放大術：設計與行銷的全新布局

05 / 02 THU 13:00－17:15
@朝陽科技大學(台中市霧峰區吉峰東路168號)
數位科技啟發：設計行銷市場的致勝關鍵

05 / 03 FRI 13:00－17:15
@台南應用科技大學(台南市永康區中正路529號)
品牌行銷力帶動生活風格新詮釋

05 / 08 WEN 13:00－17:15
@高雄科技大學(高雄市燕巢區大學路1號)
透視創意設計的行銷秘訣

主辦 台灣優良設計協會
協辦 大同大學 雲林科技大學 朝陽科技大學 台南應用科技大學 高雄科技大學

■ 免報名費，即刻線上報名。
■ 座位有限，額滿為止。

CONTACT｜台灣優良設計協會 02-26533100 gooddesigna@gmail.com

破圈建構生態系

在《 i 室設圈｜漂亮家居 》訂閱網站正式上線後，連同季刊實現了產業最後一塊虛實整合拼圖，依所提的「洞見、智庫、生態系」逐步開展。對專業編輯而言，歸納並提出洞見趨勢並非難事，而由過去 20 餘年所累積空間設計專業知識，所置建置的數位智庫也持續都在上線及更新，其中最難的還是生態系的建構。

總編輯觀點

相較於其它產業，室內設計產業略顯封閉，設計人多只關心跟自身專業有關的訊息如工法、材質及同業大師的設計作品等等，而在演算法的加持之下，更是不自覺地陷入同溫層的牢籠，加上多數設計師都以住宅設計為主要設計項目，就更少關心產業外的領域。為了帶領設計師串聯不同產業，依季刊特輯舉辦主題論壇，邀請相關設計、產業的人甚至業主來參與及分享，不只希望讓設計師理解不同產業的現況及未來，更期待透過實體活動增加互動機會，進而建構設計人與產業的生態系。配合旅宿特輯與白石數位旅宿管理顧問合辦了第一場的國際數位旅宿設計營運論壇，只可惜參加的人還是以旅宿業者為主，較少有設計師主動參與。

為更全面建構設計師跨域交流共學的平台，在 TnAID 台灣室內設計專技協會理事長袁世賢的支持之下，首度與協會合作規劃年度設計論壇系列。配合一月住宅特輯出刊第二場便以「2024 住宅設計論壇」定調。這次不談設計而是以「缺工潮下設計與工時的效率提升」為題，特別邀請了 StudioX4 乘四建築設計事務所建築師程禮譽及艾馬設計執行總監黃仲立分享，尚藝設計創辦人俞佳宏、光塩設計創辦人袁筱媛、芸采設計創辦人吳佩芸也就缺工問題、設計創新與毛利平衡、AI 發展下智慧宅的發展進行意見交換，現場來了近百位設計師熱烈參與。

疫情雖加速了電商的發展，但實體店鋪卻非旦不見減少，反而有增加的趨勢，從傳達品牌概念的形象概念店到旗艦店，甚至還有期間限定或出其不意的快閃店，更有電商品牌回過頭來成立實體店面，在體驗為王的時代，實體店仍是拉近與顧客的距離必要的布局。「2024 店鋪設計特集」除了 TOPIC 的解鎖全球店鋪設計哲學外，IDEA 及 DETAIL 也分別就百貨專

文、資料暨圖片提供｜張麗寶

現今店鋪設計更重體驗，策展型商空設計已漸成風潮。

張麗寶

現任《i 室設圈｜漂亮家居 》總編輯，臺灣師範大學管理學院 EMBA 碩士。
參與建立《漂亮家居設計家》媒體平台，並為 TINTA 金邸獎發起人及擔任兩
岸多項室內設計大賽評審。2018 年創立室內設計公司經營課程獲百大 MVP
經理人產品創新獎，2021 年主導建立華人室內設計經營智庫，開設《麗寶
設計樂園》Podcast，2022 年出版《設計師到 CEO 經營必修 8 堂課》。

櫃設計與店鋪展示櫃體設計進行拆解，CROSSOVER 則以傳統店鋪結合
數位科技，邀請了設計師、科技團隊、品牌業主一起進行對談交流，至於
PEOPLE 則採訪了好久不見的壁川設計事務所總監卓思齊及茶籽堂 1.5 代
趙文豪。第三場論壇也將於季刊出刊後，於 5 月 16 日與 TnAID 共同舉辦
「品牌體驗與互動科技讓場景化消費升級：2024 店鋪設計論壇」，敬請
期待喔！

在 AI、少子化、供應鏈等等的衝擊之下，未來 3 ～ 5 年產業勢將面臨極
大挑戰。其實台北基礎設計中心創始人黃鵬霖在 2016 年所著的《設計人
的江湖智慧》一書就曾提及「10 年內為個人服務的設計工作即將消失」，
現今看來預言是極有可能成真！雖不致於完全消失，但勢必也將重新洗
牌，在做好設計已是經營設計公司的基本，經營者要有更全方位的營運管
理思維。設計公司經營難以複製，跟經營者的個性、際遇、核心專業等有
絕對關係，要適性、適才、適時（機），公司才能永續經營。集結產、學、
媒各方講師，2024 設計經營 8 講也將於 4 月開課，想掌握更多產業訊息，
敬請支持訂閱《i 室設圈｜漂亮家居 》網站 https://iecosyst.com。

每天午餐後，總會給自己安排一個小旅行，散散步，沒有目的的穿梭在巷弄之間，在這座自己心愛卻欠栽培、缺照顧的城市走走停停。相較於無敵海景大馬路第一排的商家，我更喜歡巷弄裡沒有集團奧援的小蝦米，他們用自己的方式與語言，在市場低迷，投資力道長期疲軟的現實中，展現出的強韌且獨特的品牌生命力。

活下去｜活得好

根據一項全球消費調查，有超過半數（54%）的消費者表示，希望能在有迷人體驗的店鋪裡購物消費。近年，愈來愈多的商家開始意識到品牌形象的重要性，也更加注重實體店的顏值和體驗感，過去那種有米飯就叫餐廳，有床就叫飯店的得過且過，已經不再允許了，因此，實體店的經營者在籌建新事業的過程中，除了思考產品本身的創新與競爭力，也面臨更為激烈的裝備競賽與營運挑戰。

以店鋪空間的設計來說，有些關注實用，有些在色調與材料的應用眼光獨到，有些很懂得利用空間，有些則強調精緻的細節，有些善於使用燈光，有些則注重節能環保，還有各類主題下的衝突風格、戲劇化效果與超乎傳統等引人注目的設計策略，讓空間活力四射，成功地喚起人們的感官，產生共鳴。但為什麼，如此精彩，不惜成本，在業界一片叫好的空間設計，商家並未因為空間的美輪美奐而迎來營運的成功。

以北市東區為例，捷運、公車等交通非常方便，百貨、零售、餐飲商家林立，在這裡逛街購物，享受美食，理應每天人山人海才是，但忠孝東路第一排的商家，除了有集團撐腰的品牌比較穩定

文｜ROY HUANG 黃懷德　資料暨圖片提供｜台北基礎設計中心

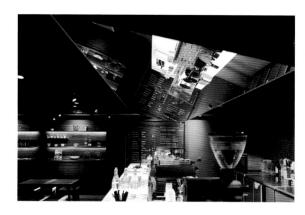

台北基礎設計中心設計之「La Chaudière Coffee 樂初咖啡」。

ROY HUANG 黃懷德

TBDC 台北基礎設計中心總執行設計師。擅長企業整合及商業模式轉換，為少數具備商業模式設計能力並擁有國際設計水平的設計師，除囊括國際四大（iF、Red dot、GDA、IDEA）設計獎項外，也常受邀參加國內外各類型商業及設計論壇，帶領設計團隊執行多項大型跨國專案，常獲國際飯店集團指定合作。

之外，不少店鋪的撤換頻繁也是事實，探究其原因，是現代人消費習慣改變了嗎？是因為電商崛起嗎？是房租一直沒道理的高漲嗎？還是商圈缺少自己的特色呢？或許都有吧。

那麼，設計師在這樣的前提下，除了時下流行的風格美學，講究的材料細節，還能做些什麼？才能幫助經營者面臨著挑戰的同時，創造機遇。

在我個人有限的認知裡，設計者與商業品牌的關係就像兄弟一樣，一起攜手努力，在第一線感受所面臨的各種情境氛圍，因此，設計師就不光只能慣性的堆疊熟悉的符號向歷史致敬，甚至向同行致敬，導致同質性太高而缺乏品牌獨特的性格，而是更深入的把脈診斷。例如設計前的商業計劃與思維準備，無論是正在計劃創業或已在經營中的品牌，協助經營者評估業務現狀、市場分析、市場策略、產品服務、組織架構、營運計劃、財務狀況以及未來的發展等等非設計主流的角度，與投資人之間建立新的溝通工具，從中找到更多有價值的線索，作為設計依據，讓產出發揮該有的功能。

畢竟，在 AI 面前，這個世界對於「創意」的內涵的解釋已經不一樣了，在商鋪租售頂讓頻繁交替的今天，設計師在思考展開之前，暫時脫離一下「師」、「技術」、「匠」的思維框架，往更廣泛，更積極的覺察去探索，為店鋪能夠健康的活下去，還能活得比過去更好，多幫上一點忙。

新零售的概念在電商泡沫化的大背景下，實體店重新聚焦於顧客需求，將優質的顧客體驗作為核心，重新定義了經營方向。而概念店在這樣的時代背景下嶄露頭角，引起了廣泛關注，隨著多年來技術的進步，新零售模式將數位科技與傳統零售融合，透過線上與線下整合、智慧化服務與個人化體驗，提升品牌競爭力。這些概念店採用虛實整合的購物體驗，透過擴增實境（AR）或虛擬實境（VR）技術讓顧客穿戴化妝品或眼鏡，以及線上訂購並在店內取貨的服務，提供了更豐富、便利的購物流程，同時也提升了品牌的互動性。

新零售模式的概念店並非只是簡單的商品銷售場所，而是一個融合了商品體驗與品牌精神傳達的空間。流行在店鋪裡打造社交空間，包括提供服飾試穿空間、社交媒體拍照區域，或者舉辦講座，讓顧客可以

設計人觀點

品牌創新與顧客互動的樞紐，融合體驗與價值觀的空間

拍攝和分享自己在店內的體驗，這種社交化的購物體驗不僅可以大量曝光，還可以提高品牌的知名度和影響力。如果最近有走進新的資生堂的科技概念店，除了吸睛的設計之外，可以發現許多創新的數位互動，「資生堂」為了抓住下一代（Z世代）之後的消費者，非常注重「社群互動性」和「商品外的服務」。舉例來說，在銀座旗艦店，你可以見到「SHISEIDO」以「數位日式花園」概念打造的展售系統，一樓主題為「與美遊戲」，有能夠比較商品資訊的「DIGISKIN TESTER」、將自己的臉部掃描到機台上就能看見試妝效果的「MAKE ME UP」等區域，享受最新科技帶來的有趣購物體驗。還有採用智能技術的「FOUNDATION BAR」，顧客只需拍攝臉部照片，系統便能找出最適合的色號，為顧客量身定制位試妝體驗。而後通過數位手環「Sconnect」，記錄體驗結果和直接掃描登錄想要購買的商品，最後再使用手環結帳，實現輕鬆便捷的購物體驗。地下一樓的心靈冥想機器「SOMADOME」，不同於一、二樓強調外在之美，是提升人的內在美的空間，提供了獨特的治癒體驗，乘坐者可以在此感受聲光和溫度的變化，從生活的忙碌緊繃中得到解放。

文、資料暨圖片提供｜鄭家皓　攝影｜Peihua Yu

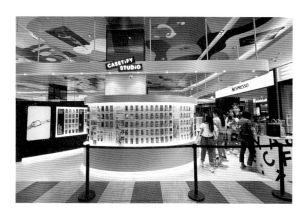

「CASETiFY」位於新光三越台北新天地 A11 門市。

鄭家皓 Chia Hao Cheng

直學設計 Ontology Studio 創辦人、餐旅設計顧問。1998 東海大學建築系、2004 卡內基美隆大學娛樂科技系碩士、2006 紐約大學互動通訊碩士,現為直學設計 Ontology Studio 總監。致力於推動台灣設計產業整合與發展,創立「直學院」網路教育平台。著有《設計餐廳創業學》、《設計咖啡館開店學》及《餐飲開店‧體驗設計學》,並共同著作《餐飲美學》一書。

零售空間也常運用數據分析和人工智慧技術來了解顧客的喜好和需求,並根據這些信息提供個性化的商品和服務,品牌可以提高顧客滿意度,並建立更緊密的關係。

「CASETiFY」的概念店即是一個極佳的範例。從純電商品牌發展到線下,店面空間充滿了活力和創意。顧客可以隨意觸摸原本只有在網路上展示的各種手機殼和配件,通過顧客近距離接觸產品,更讓品牌的概念和風格深入人心。更令人驚艷的是,你可以在這裡客製化你的手機殼圖案,展現獨特風格。同時,在店內你也可以透過平板電腦輕鬆瀏覽商品資訊,並在線上預訂商品,實現線上線下的無縫切換。而與店員的交流互動、分享使用和購物心得更是店內的一大特色。這種社交互動和品牌溝通成為了店內活潑氣氛的來源,讓顧客不僅僅是來購物,更是來感受品牌文化的。號稱是眼鏡界 Netflix 的「Warby Parker」,作為將眼鏡業數位化的領先企業。除了出色的眼鏡設計之外,它以 APP 線上驗光、遠端配眼鏡服務為特色,打破了傳統配眼鏡的地域限制。「Warby Parker」的實體店則以顧客為中心的服務模式,將購買空間轉化為體驗服務,彰顯了新零售核心價值。透過「消費者的購物體驗比購買力更有價值」的精神,融合科技與消費者需求,開創了眼鏡業的全新模式。

隨著新零售模式的普及,概念店成為零售業塑造品牌形象和提升顧客體驗的關鍵推動者。將銷售放在次要位置,提供豐富多彩的商品體驗,也成為品牌與顧客互動的溝通平台,實現了從方便店家到顧客方便的轉變。未來,零售店將更貼近消費者,持續演變並創造更具吸引力的購物體驗。

三月底去了日本東京幾天，為的是在銀座「GINZA SIX」蔦屋書店策劃蔣友柏的藝術展覽。由於春暖乍寒，東京櫻花延後綻放，只好就近逛街，欣賞精品名店的藝術櫥窗設計，不僅賞心悅目，更是每每令人驚豔。

策展人觀點

以藝術策展思維，創造品牌價值，帶來空間效益

以「GINZA SIX」為例，這間時尚購物商場於 2017 年一開幕，就成為銀座地標，聚集超過 240 間海內外知名牌品，店家和商品都非常有設計感，還有日本知名美食餐廳、蔦屋書店，尤其商場中庭設計更是美翻天，巧妙融合藝術展覽與商業空間，開館首展是草間彌生、2018 年為法國藝術家 Daniel Buren、2019 展出塩田千春、2020 年的芬蘭藝術家 Klaus Haapaniemi、2021 年吉岡德仁、2022 年名和晃平，到目前的英國藝術家 Jean Jullien，都是國際最知名的藝術家，把整棟商場當成美術館，並以藝術策展的方式，來平衡與加乘商業空間的效益，倍受矚目與好評，既達到藝文推廣與商場風格營造的目的，更讓民眾在生活中接觸藝術，模糊了美術館與商業空間的場域界線。同時，滿足民眾休閒、餐飲與購物的慾望，融入並成為藝文饗宴的一部分，讓消費者在商場流連忘返，就是製造更多消費機會，共同創造文化與經濟價值。

藝術與商業跨界結合，已經成為大勢新潮流，藉由藝術策展傳達一個理念或觀點給大眾，並透過藝術展覽呈現，吸引觀眾關注與互動，進而向大眾傳遞「我家商品很獨特很藝術很創意」的方式，建立品牌形象與價值，提升品牌或商品的市場競爭力，達到增加業績的最終目的，是各家品牌致力的目標。

文、資料暨圖片提供｜王玉齡　攝影｜Amily

韓國潮牌眼鏡「Gentle Monster」青山旗艦店內放置一座巨型臉部及眼部會動與兩座巨大機器人的藝術裝置,主題是「未來人類與機器人的關係」。

王玉齡

蔚龍藝術總經理。輔仁大學德文系畢業後,旅居加拿大和巴黎 10 年,法國國家高等社會科學研究院歷史與影像系博士候選人,曾任巴黎 Denise Rene 畫廊亞洲代表、法國文化部附設雕塑協會展覽策劃、台北漢雅軒畫廊總經理、《今藝術》雜誌總編輯等,曾為《藝術家》、《今藝術》、《新朝》和《藝術新聞》等藝術雜誌撰稿,介紹和評論國際當代藝術。現任蔚龍藝術有限公司總經理,策劃和執行國內外重要公共藝術與博物館重要大展,並代理國際知名藝術家。著有《打開藝術致富門道,買對一年半漲 10 倍》。

事實上,歐洲奢華精品邀請國際知名當代藝術家合作,從 2000 年起便開始形成趨勢,「Louis Vuitton」雖不是第一個以藝術策展為品牌加持的品牌,但其所推展的規模與合作次數,至今沒有品牌能出其右。2023 年與草間彌生的合作橫跨亞歐東京巴黎的連線展覽,公共空間的大型裝置,引起所有國際和社交媒體的報導,各國網紅爭相打卡,當然更重要的是與草間彌生的聯名設計款包包和服飾,皆搶購一空,締造空前的銷售佳績。「Louis Vuitton」如此重視與藝術家的合作,源於品牌第三代傳人 Gaston-Louis Vuitton 同時擁有商人、設計師與藝術家多重身份,承自家族兼容並蓄的品味以及對設計的敏銳度,並且深知唯有藝術無價才能提高精品的價值。

我很喜歡他說的一句話:「踏入新世紀,一股新風吹起,商店經營者應該以嶄新的櫥窗設計為店面披上創意與時代感。一起將街頭變成歡悅空間,為櫥窗改頭換面,進而吸引路人。給人們多一個可以出門閒逛、漫步的理由!」也因為他這句話,我每回去東京,都去表參道青山區閒逛,因為這裡是最新潮時尚品牌店和高檔精品店雲集的購物街區。這次看到最驚豔的是韓國潮牌眼鏡「Gentle Monster」青山旗艦店開幕,大排長龍的人潮等著入館朝聖,我想都是因為受到充滿藝術感的室內設計所吸引。店裡放置一座巨型臉部及眼部會動與兩座巨大機器人的藝術裝置,主題是「未來人類與機器人的關係」,看到這個藝術展覽讓我感受到這個品牌的產品是如此有思想、有未來性,不自覺想購買,成為未來人類的一員。

我想連我都心動,這表示用藝術策展的思維,為品牌創造價值、提高商業空間效益的策略奏效。

聯想到藥局，你第一個印象會是什麼？白冷燈條所發散出的光源，伴隨著各式藥品的氣味，似乎迫切的希望與疾病與死亡聯想在一起。但隨著前幾年疫情的爆發，讓社會大眾突然意識到健康對於身體的重要性，而健康產業在這一波疫情來襲時，逆勢上揚。比起以往的治療與控制疾病，現在社會更渴望的是預防與優化。如果我們能提前幫自己的身體準備好面對未知的挑戰，便能獲得的更多的自由，和更好的生活品質。而卓越的設計，正是通往預防醫學以及優化身體機能的故事的起點。

品牌主觀點

健康產業的華麗轉身

「分子藥局」在 2017 年創立，我們希望透過獨特的店鋪設計，來闡述屬於自己的健康新定位，使用網格系統的設計語彙重新詮釋現代的專業感，透過店內的植物與花象徵著自然與非自然之間的關係，藥局是提供帶給身體自然平衡的非自然界存在的物質的場域，以明亮且溫暖的姿態重新定義藥局與生活和健康之間的關係。一般人覺得藥局是感冒生病去買藥的地方，健康的人好像不會上門。

於是我們將「分子藥局」定位為「健康選物店」；先以咖啡的美好體驗帶人進門，以開放式的中島吧檯取代傳統藥局的封閉櫃檯，從前被動接受諮詢的藥師也轉型成主動關懷的健康顧問。在吧檯區塊中，時間流失的似乎慢了些，在藥師與同事們的貼心諮詢下，還能享有一杯精心準備的手沖咖啡，讓藥局不再只是單純領藥的場域，更是一種親密交流與互動的區域。貨架規劃上，一進門擺放的琳琅滿目的各式保養品，往裡走，圍繞在中島吧檯旁的才是一般藥局常見的成藥，而且這些成藥被當成精品一樣陳列在寬闊明亮的層架上。因為我們認為，當身心處於健康而平衡的狀態，那可能才是一種最美好的生活樣貌。

文｜劉彥伯　資料暨圖片提供｜分子藥局

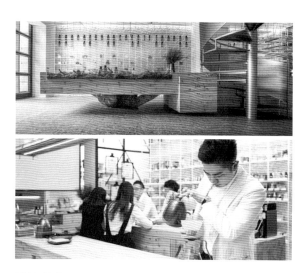

劉彥伯將「分子藥局」定位為「健康選物店」，改以咖啡的美好體驗帶人進門，規劃開放式的中島吧檯取代傳統藥局的封閉櫃檯。

劉彥伯

分子藥局和功能醫學概念保健品牌 studio GLOW 創辦人，臺北醫學大學藥學系畢業，對於生活美學和文化有著無比的熱忱，有個不安於現狀的靈魂，希望用健康與快樂帶給社會正向的影響力。

健康，不該是生病後才開始注意的事情，經過新冠疫情的三年和這七年的努力，我們很開心的看到在台灣的健康產業正逐漸的 reform and reshape，除了尊重以往醫療產業的專業之外，大至醫院、診所，小至產品，大家都在探尋著不同美學的可能性，也從以往單一的醫病關係，進展到現在更追求心靈療癒的芳香療法甚是藝術治療，和著重於整體身體健康平衡的功能醫學等，都在台灣開枝散葉，開花結果。

2024 年的現在，隨著全球科技的發展以及對於人類對於維持生命的熱忱，我們預期看到更多醫學健康產業上的創新，而這些創新必將透過設計語言的轉化，嶄新的企業理念需要有不同以往的設計力灌注，透過設計的美學讓大眾無形的感受到品牌想要溝通的故事，並在有限的專注力上，深刻的在心中劃下記憶。透過精準且優良的設計，提醒我們對於美好健康的嚮往與感動。

桃園市兒童美術館
青埔特區最美的自然藝術脈動

圖片提供｜桃園市立美術館
攝影｜吳欣穎

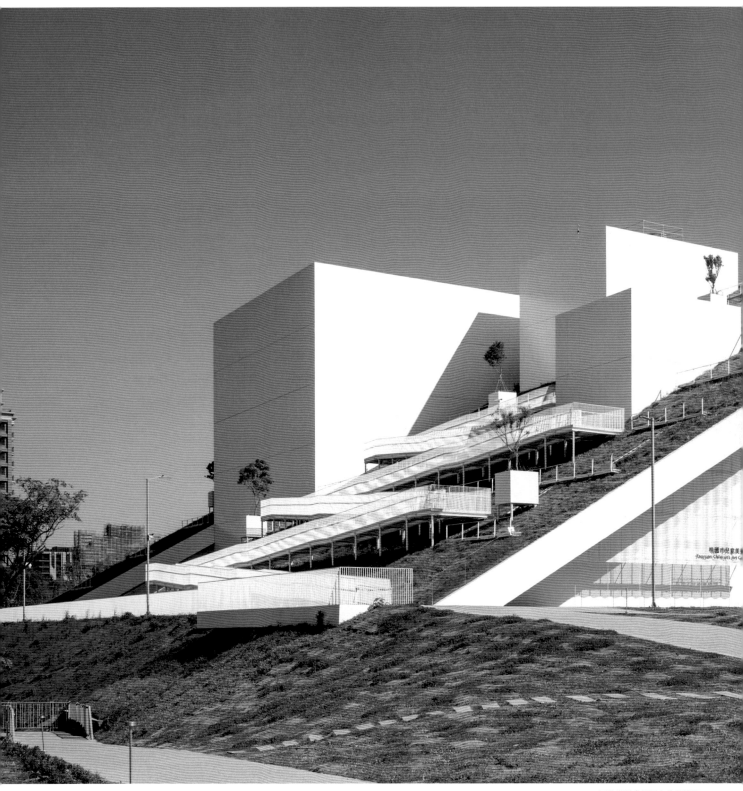

1. 外觀打造綠意盎然的靈感山丘 建築外觀以「山丘」靈感的斜屋頂造型，搭配箱型白盒子。

文、整理｜林琬真

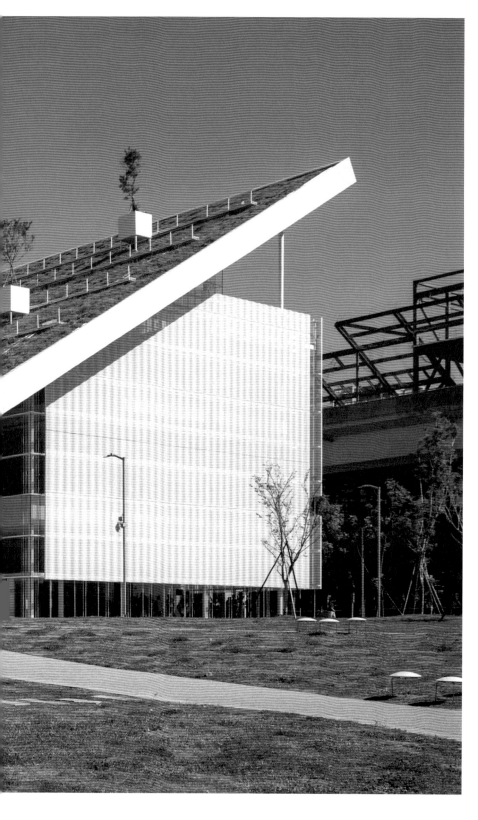

為了與世界接軌，融合城市底蘊及推動藝術能量，桃園市政府斥資巨額打造「桃園市立美術館」，將替台灣寫下嶄新的文化指標。以「一機關多場館」的方式延展人文藝術脈絡，嚴選中壢青埔打造美術館母館，並延伸「桃園市兒童美術館」及「橫山書法藝術館」。引頸期盼的「桃園市兒童美術館」已於 4 月 3 日啟動試營運。

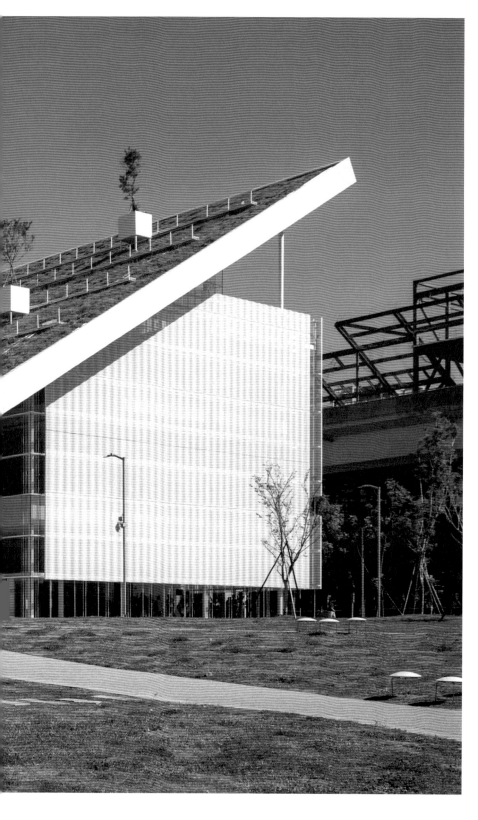ARCHITECTURE

文、整理｜林琬真
資料暨圖片提供｜桃園市立美術館
攝影｜吳欣穎、吳俊毅

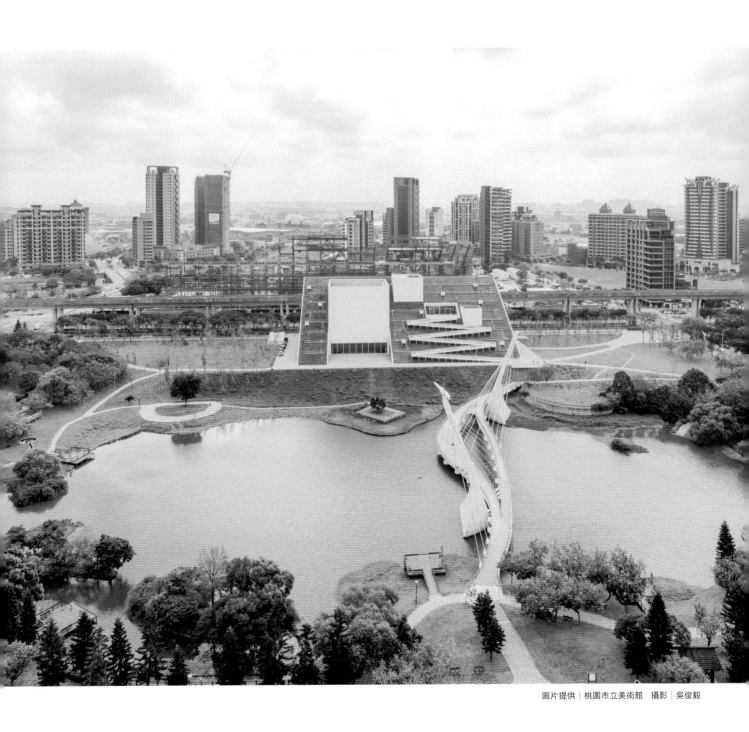

透過一座空中廊道串聯起桃園市立美術館與桃園市兒童美術館兩棟建築量體；優先啟動試營運的桃園市兒童美術館，由剛榮獲 2024 年度普立茲克建築獎（Pritzker Architecture Prize）的日本建築師——山本理顯操刀，與台灣的石昭永建築師事務所攜手打造。依循山本理顯提出的「遊樂化的展館、景觀化的建築」設計理念，外觀設計以「藝術山丘」為靈感，搭建出大尺度的景觀建築，從遠處眺望彷彿小山丘般的造型，依著地景的延伸並融入青塘園景致，呼應山本理顯所主張的「一座建築本身就是一個小城市。」

體現輕盈、柔軟與簡潔有力的設計語彙

綠意縈繞的山丘坡面鋪陳白色基底，建築立面結合大面積玻璃立面，引援自然採光入室，且將戶外的山水天光與建築力學，轉化為館內投射的美學風光。建築外牆以曲線造型的遮陽板包覆，穿越通透玻璃迎接大尺度的展覽空間，在直線與曲線交織下，展現簡約的線條力道。起伏的山丘坡面駐留一個個戶外展演平台，讓人們能夠穿梭在不同的藝文活動裡，在涼亭綠蔭休憩、展望台欣賞宜人景致，同時也作為藝術廣場活動的觀眾席，如此一來，兼具親近自然、貼近藝術生活之場域，形成獨特的藝文聚落。

館內的空間設計貫徹「遊樂化的展館」概念，共四層樓及地下一樓，占總面積 7,208 平方公尺，分別規劃一、二樓展覽廳及國際演講廳、三樓為兒童藝術圖書館及工作坊、四樓是觀景平台。此外還有行政空間及輕食餐飲區等多元場域，替小朋友創造一處藝術探索、激發創意的童年時光。

2

3 | 4

2. **呼應千塘之鄉盛名**　空中廊道串聯桃園市立美術館與桃園市兒童美術館，連結水景、綠意的天然風光。3.4. **通透質感的兒美館戶外平台**　柔軟曲線遮陽板外牆，搭配玻璃帷幕，透過直線、曲線的設計語彙，營造簡潔有力的線條感。起伏的山丘坡面駐留一個個戶外展演平台，讓人們可穿梭再不同的藝文活動裡。

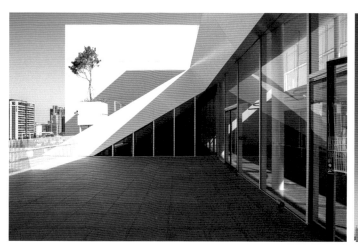
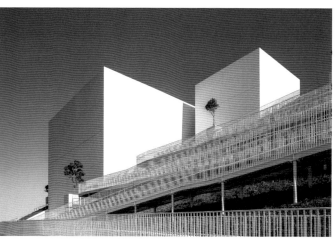

圖片提供｜桃園市立美術館　攝影｜吳欣穎

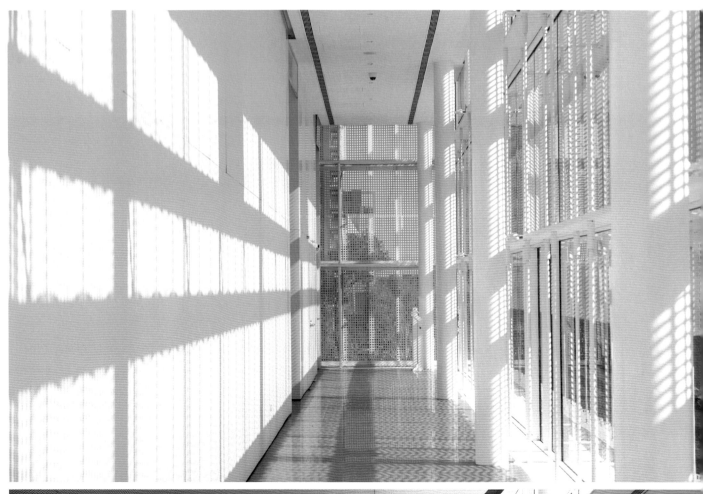

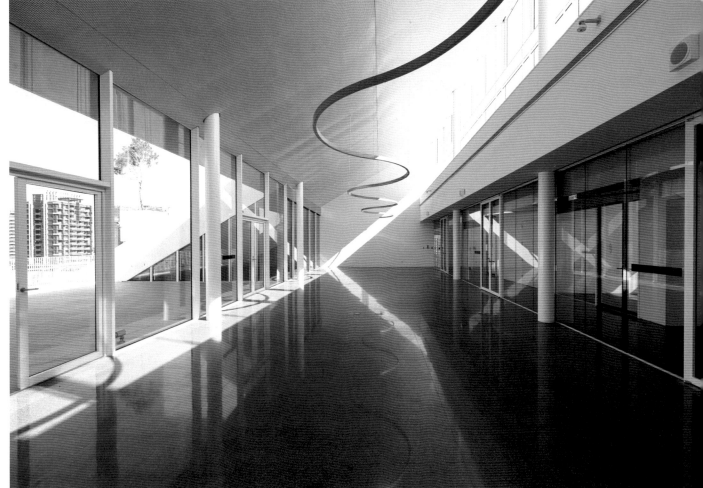

圖片提供｜桃園市立美術館　攝影｜吳欣穎

喚醒純真美好的童年時光

試營運當天以「探險未來！」為首場展演的主題，特別邀請台灣首位榮獲波隆那國際插畫首獎的插畫藝術家——鄒駿昇，為首展設計主視覺。創作靈感擷取兒美館的「藝術山丘」造型，及桃園在地特色的「航空」、「埤塘」、「移動」之元素，簡化為線條單純的圖像組合，宛如幾何純粹的積木造型，喚醒童年沉浸在積木遊戲的純粹及美好時光；像是藍綠相間的三角形、紅白格線，對應機場裡紅色風向袋，以及跑道，並揮灑藍、綠色調的曲線，詮釋埤塘等自然風光。圖畫背景以點、線、面交織的構圖，充滿張力，靈感源自早期格紋寫字簿的學生回憶，增添一份樸實復古的溫馨情懷，展現生命中純粹、純真的美好時刻。

5			
6		7	8

5.6.7.8. 通透玻璃引入充沛自然光　建築立面結合大面積玻璃，引援戶外自然光映照至大跨度展覽空間。

圖片提供｜桃園市立美術館　攝影｜吳欣穎

Project Data

案名：桃園市兒童美術館 Taoyuan Children's Art Center

地點：台灣・桃園

性質：美術館

坪數：7,208 ㎡（約 2,180 坪）

設計公司：山本理顯、石昭永建築師事務所

Designer Data

山本理顯。獲得 2024 普立茲克建築獎的日本建築師。出生於 1945 年，藉由廣
泛的旅遊，親身體驗不同在地文化及日常生活，醞釀出自身建築學的養分與世
界、建築觀。替這個混亂紛擾的大時代，透過建築體現內斂且低調的寧靜氛圍。

www.riken-yamamoto.co.jp

9. **兒美館外牆規劃** 延伸展覽主題的視覺概念，純粹的幾何線條圖像組合，構築兒美館外牆風貌。
10. **充滿創意與活潑的兒美館規劃** 館內規劃兒童美術館展覽廳、國際演講廳、兒童藝術教育中心等空間，創造一處探索、激發創意的童年時光。11. **主視覺海報** 兒美館從今年 4 月 3 日開始試營運，以「探險未來！」作為展覽主題，特別邀請知名插畫家鄧駿昇創作設計主視覺。12. **開館展帆布包** 除了展覽主視覺的規劃作為文宣之用，還延伸出相關的文創商品，讓旅人藉此留念。

9

10

11　12

圖片提供｜桃園市立美術館　攝影｜吳欣穎

圖片提供｜桃園市立美術館

北京城市圖書館
融合文化底蘊，創造都市地景的森林書苑

「北京城市圖書館」的空間設計概念遵循印章下的紋理與質感，以陶板作為主要建築材料，打造宛如山脈的地形設計，及梯田式的地景，創造與環境和諧的對話之餘，也營造絕佳的閱覽條件，讓公眾來到此彷彿親臨山間，於林中樹下展開別開生面的閱覽體驗。

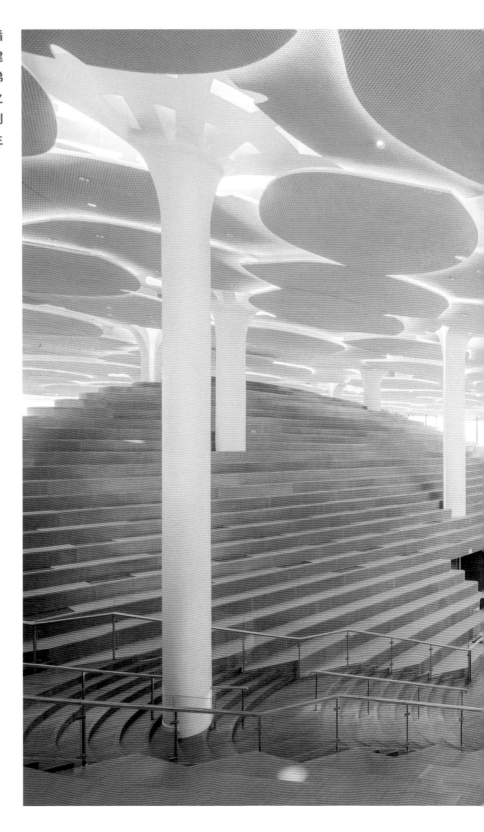

文、整理｜田可亮
建築設計、資料暨圖片提供｜Snøhetta
攝影｜朱雨蒙

cultural imprint on the environment

圖片提供│Snøhetta

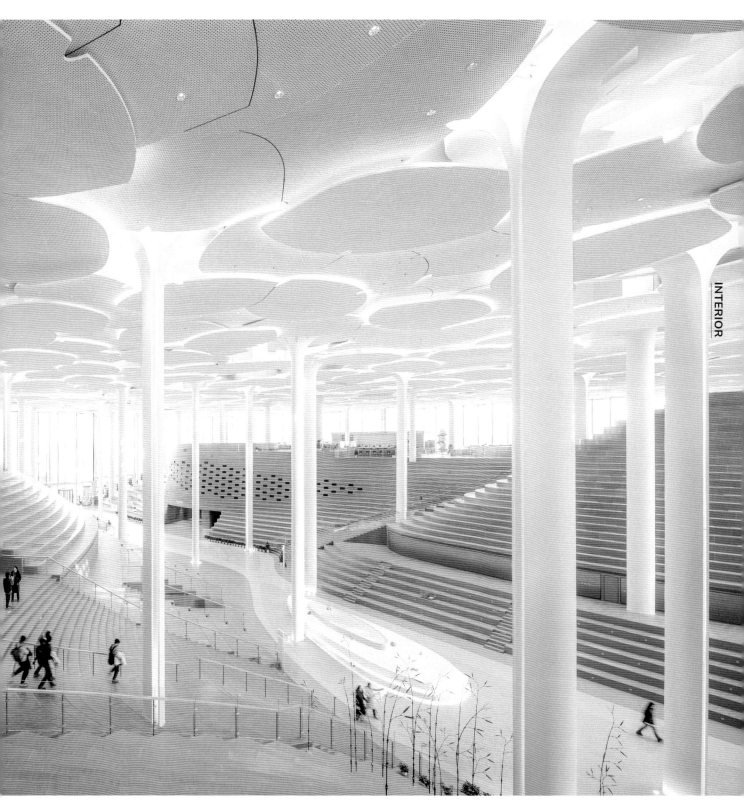

INTERIOR

圖片提供│Snøhetta 攝影│朱雨蒙

1. **將文化元素轉印到環境** 以陶板打造山脈狀地形,構建退台式景觀,與環境和諧融合,提供極佳條件。造訪者彷彿置身山林,享受獨特閱覽體驗。2. **人造山谷門廳與水景流勢獨樹一幟** 開放空間植入由北往南的水景流勢地形,以人造山谷門廳作為「水之沖刷」後的「文化沉積」。

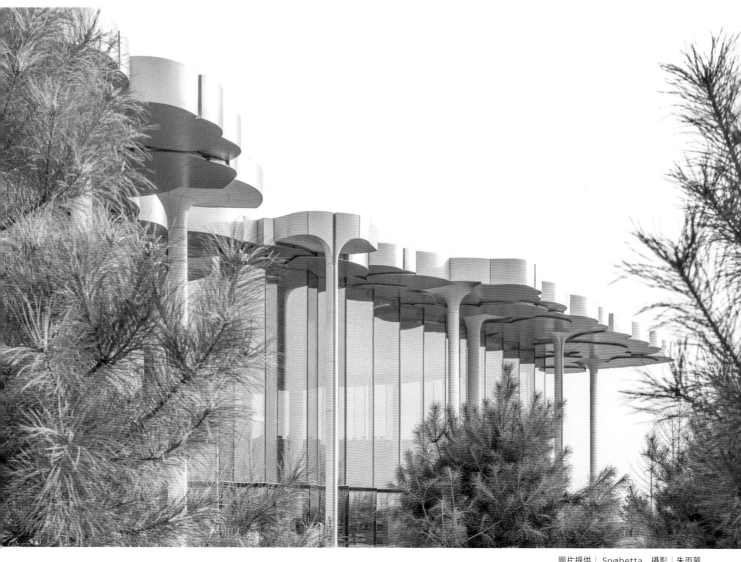

圖片提供｜Snøhetta　攝影｜朱雨蒙

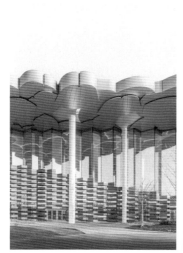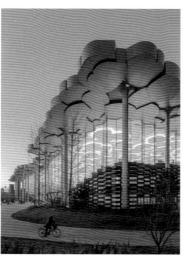

圖片提供｜Snøhetta　攝影｜朱雨蒙

北京城市圖書館是北京通州區的新亮點之一，彰顯了該地區的活力與城市紋理結構的延伸。作為區域文化建設的核心，該館的開放不僅推動了當地藝術與文化的發展，還促進了城市與地區的融合，吸引了大量遊客和民眾前來參觀。

扎根當地文化，放眼全球

隨著數位時代的發展，實體圖書館的角色正在發生變化。北京城市圖書館不僅在建築設計上做出創新嘗試，設計落實的成果將山丘、樹木和通惠河等在地自然意象引入室內，讓讀者能在有趣且具共鳴的環境背景下有意識地翻閱實體書頁，重燃人們在數位時代裡對實體閱讀的熱情，亦捍衛了圖書館建築的重要性。為了不讓北京城市圖書館僅止於是一個藏書的空間，而是能肩負起公共活動和知識生活的重要角色，Snøhetta 將它定位為學習、文化和社區中心。該設計借鑒了圖書館的歷史起源，提出對當地需求的創新回應，使開放的思想交流和人類對話成為其設計核心目標。館內也設有特展、表演、會議和古書籍修復空間。透過在書籍、來訪者和自然景觀之間建立情感聯繫，彰顯圖書館建築價值的同時，還創造了更多的可能性，讓它已然成為充滿活力的社區共享空間。

別緻的雕塑地景，彷彿走進山谷與山丘

外牆以玻璃包覆，將自然環境與採光引入閱讀空間，以視覺通透的手法打破室內與室外之間的區隔。圖書館的核心是一個約 16 米高寬敞的挑高大廳空間，由沿著和緩、平順的曲線上升的階梯式梯田木平台環繞。此區的中心則有著彷彿雕刻而成的一條蜿蜒小徑，形成了「山谷」，亦是建築物的主要動線區域。這條山谷反映了附近通惠河的走向，毫無違和地延續了超越景觀的體驗，並將南北向入口連接起來，引導訪客進入館內的其他空間。沿著山谷漸變抬升的梯田設計創造雕塑般的室內地形，兼具地板、座位和書架功能於一身，提供放鬆、交談或靜閱的機會，同時與主體空間緊密相連。半私密閱讀區和會議室被嵌入在山丘之中，而書架和桌椅則設置在木平台頂部平坦的長區域。此中央區是完全開放的，也集成了世界上最大的書籍自動化儲存和檢索系統之一。

「書谷（即書架和層階平台結合成的山谷）」之間是靠一根根高且細長的柱子作為空間的過渡，其形狀像一片片銀杏葉，從生長歷史悠久的當地原生植物取得的靈感。相互交疊的平板之間局部露出玻璃天花板，形塑樹冠般的屋頂層，將日光透進室內。在這個「銀杏樹冠」下，人們可攀上遠處廣闊的「山頂」俯瞰書谷。如此夢幻的空間將周圍環境和書籍中的想像世界合二為一，讓讀者能夠鑄造出獨特的地方記憶。

綠色技術與永續建築設計

透過降低結構碳和運營碳的使用量，該建築實現了大陸 GBEL 三星標準，成為綠色建築的典範。使用模組化的構件和合理化的結構網格可減少建築製造過程中的浪費。銀杏樹柱內設有技術設備，可控制內部的氣候、照明和聲學，同時收集屋頂上的雨水，通過永續設備系統進行再利用。屋頂嵌入光伏（BIPV）建築元件，取代了傳統的屋頂和幕牆材料，利用陽光實現可再生能源的生產。

3. **融入自然環境的人文地景** 設計重新詮釋身心和周圍環境之間的關係，促使現代人遠離屏幕，點燃實體閱讀的喜悅，顛覆圖書館建築的定義。4. **層次豐富的玻璃幕牆立面語彙** 大陸目前最大的承重 low-E 玻璃系統，透過大面積的屋簷有效阻擋玻璃幕牆吸收過多太陽熱能，也成了設計的特色元素。5. **現代都市裡的璀璨叢林** 大型創新環控閱讀空間，以北京豐富的文化為底蘊，將知識分享的場景轉化為當代具自明性的學習及交流場域。

3

4 5

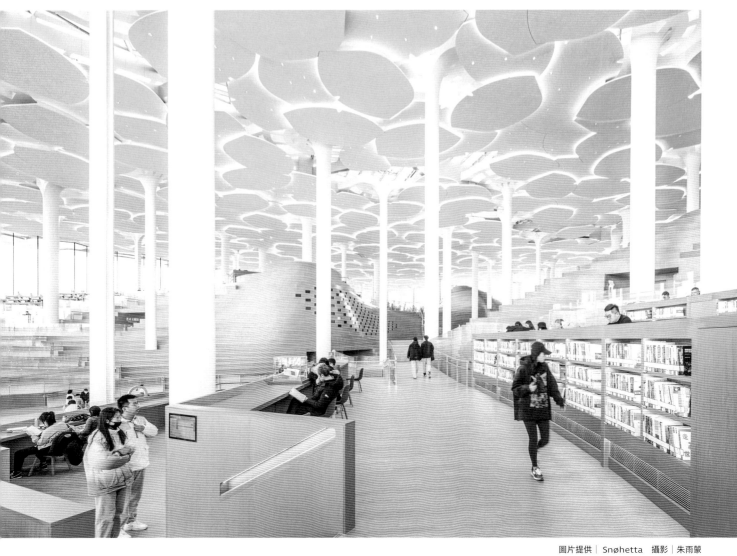

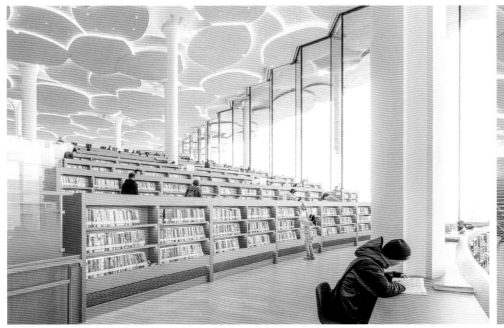
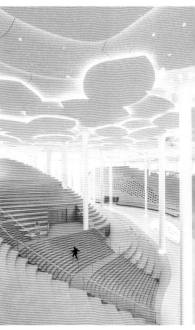

6.7.8. **室內人造梯田與樹林平台**　梯田景觀和樹木般的柱子邀請訪客抬頭或遠眺，讓視覺開闊，提升與大自然的連結，將閱讀、表演和景觀融合在一起。9. **有機分布模組化樹柱與設備構件**　使用模組化的構件和合理化的結構網格減少建築製造過程中的浪費。銀杏葉片形態的樹柱以單一模組形式透過 9 米 ×9 米的網格旋轉分布在建築量體中，呈現有機、多樣的外觀，內包含環控技術設備，同時收集屋頂上的雨水進行再利用。

6		
7	8	9

圖片提供｜Snøhetta　攝影｜朱雨蒙

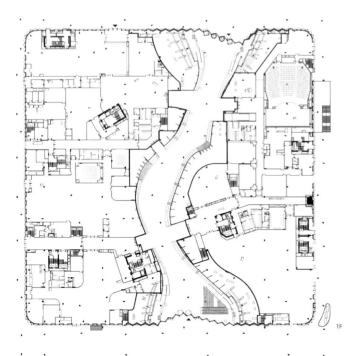

1F

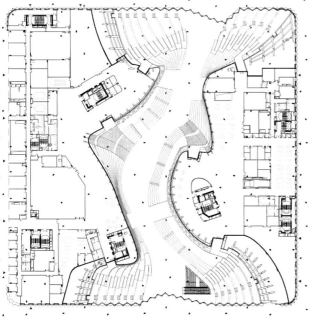

2F

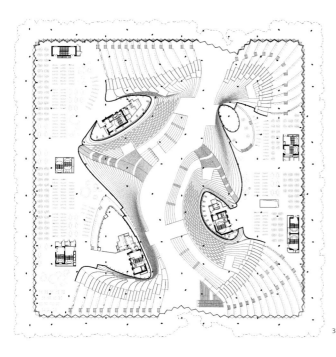

3F

Project Data

案名：北京城市圖書館 Beijing City Library

地點：大陸・北京

性質：圖書館

坪數：75,000 ㎡（約 22,688 坪）

設計公司：Snøhetta

Designer Data

Snøhetta。1989 年成立於挪威，致力於環境和文化敏感性，提升人們對周圍環境的感知，集體身份感及居住空間的關係。將建築、景觀、室內、產品設計、平面和數位設計相互整合，完成各種類型的項目，為跨學科實踐團隊。標誌性項目如：挪威國家歌劇和芭蕾舞團、紐約市 911 國家紀念博物館展館等。業務擴展至全球，且有350 多名不同國籍員工。 www.snohetta.com

create a harmonious dialogue with the
environment (protect from sun and react
to river)

create a harmonious dialogue with the
environment (protect from sun and react
to river)

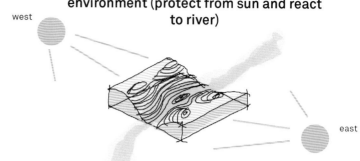

10.11. **融合大自然景觀元素兼顧機能**
遮陽性能與環境水景的呼應，創造與環
境和諧的對話。12.13. **利用能源構件提
升建築效能** 閱讀台地讓景觀視野開
放。屋頂嵌入光伏（BIPV）建築元件，
取代傳統屋頂和幕牆材料，有效透過陽
光實現可再生能源的生產。

文、整理｜楊宜倩　資料暨圖片提供｜普立茲克建築獎

創造連結公共與私人的閾，服務社區的建築設計
2024 年普立茲克建築獎得主＿＿山本理顯

圖片提供｜普立茲克建築獎

山本理顯。生於 1945 年，成長於日本橫濱，從小生活在一個類似日本傳統町屋式樣的房子裡，在公共和私人的維度之間尋求平衡。1968 年自日本大學理工部建築系畢業，後於 1971 年獲得東京藝術大學建築專業碩士學位。1973 年，他創立了山本理顯設計工廠。在職業生涯的最初幾年，他主動和導師原廣司一起自駕穿越了許多國家和大洲，每次都要花幾個月的時間去瞭解當地的社區、文化和文明，途經這些村莊的外觀雖有不同，但它們的世界觀卻非常相似，因此他重新思考了公共和私人領域之間的邊界，將其視為社會性機遇，並篤信所有空間都可以充實和服務整個社區，而不僅僅是那些佔據著這些空間的人。

People Data

文、整理｜楊宜倩　資料暨圖片提供｜普立茲克建築獎
攝影｜山本理顯設計工廠、Flughafen Zürich AG、Kouichi Satake、Ryuuji Miyamoto、Shinkenchiku Sha、 Tomio Ohashi

「對我而言，認識空間就是認識整個社區。」2024 年度普立茲克獎日本建築師山本理顯表示：「當前的建築方法強調隱私，卻否定了社會關係的必要性。其實我們仍舊能夠在尊重每個人自由的前提下，在同一個建築空間內共同生活，如同一個小共和國一樣，促進不同文化和生命不同階段之間的和諧。」甫於 4 月 3 日試營運的桃園市兒童美術館，即是山本理顯的最新力作，也可看出一脈相承的設計思路。

從生活與實地考察，孕育出具社會價值的設計哲學

他的設計哲學與早年的經歷密不可分。小時候住在日本橫濱的町屋中，屋子的前面是他母親打理的藥店，後面則是他們的生活區，他回憶道：「門檻的一側屬於家庭，另一側屬於社區，而我就坐在中間。」在職業生涯的最初幾年，這位建築師主動和導師原廣司一起自駕穿越了許多國家和地區，1972 年，他駕車沿著地中海海岸線，考察了法國、西班牙、摩洛哥、阿爾及利亞、突尼斯、義大利、希臘和土耳其。兩年後，他從洛杉磯出發遊歷了墨西哥、瓜地馬拉、哥斯大黎加和哥倫比亞，最後抵達秘魯。

這些經歷讓山本理顯重新思考了公共和私人領域之間的邊界，並將其視為社會性機遇，他相信所有空間都可滿足並服務整個社區，而不僅是為「佔據這些空間的人」所用。認識到這一點以後，他開始設計能夠將自然環境與建築環境互相結合、同時對訪客和路人都敞開懷抱的獨棟住宅。透過將「邊界」作為一個空間來重新看待，他讓公共與私人生活之間的連接區域——「閾」變得活躍，試圖在每個設計項目實現其社會價值：流淌著讓人們參與及偶遇的機會。

他的建築作品無論體量大小，無一不展現出空間本身的性質，並聚焦於每個空間所賦予人們的活力。通透感的運用讓建築物內的人可以感受到更廣闊的周邊環境，即使是路過的人，經過時也會從中獲得一種歸屬感。每棟建築的使用體驗都是置於其所處的特定情境中，他營造出景觀的一致性和連續性，與已存在的自然及建築環境的對話中展開設計。

DESIGNER

1. 天津圖書館入口大廳貫穿南北，六百萬冊藏書巧妙地嵌入縱橫交錯的梁壁中，最長達 30 米，營造出書籍懸浮於空中的視覺效果。2. 天津圖書館的五個主要樓層各設有一個夾層，看起來有十個交錯的層次。由於設計的開放性，訪客能在任何一層樓都能一覽周邊無遺。

| 1 | 2 |

圖片提供｜山本理顯設計工廠

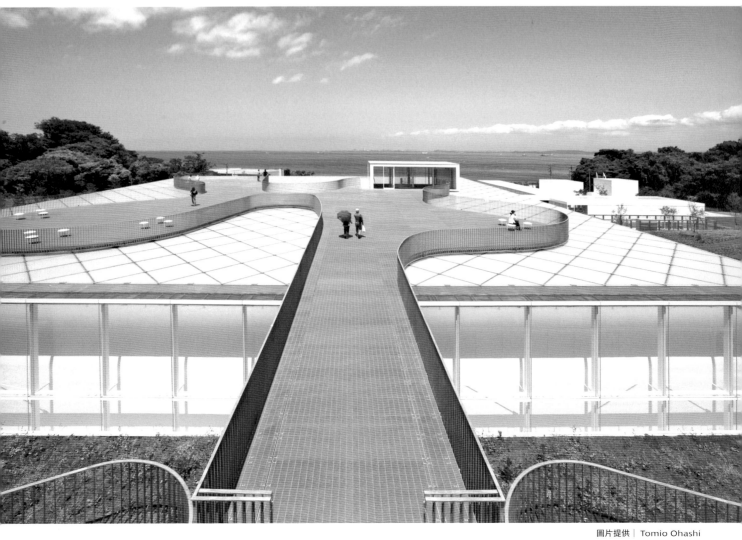

圖片提供｜Tomio Ohashi

圖片提供｜Tomio Ohashi

圖片提供｜Ryuuji Miyamoto

住宅設計重視關係的連結，創造社區與社群的交流互動

透過觀察體驗日本傳統町屋和希臘式家庭住宅（oikos），型塑了山本理顯部分的設計觀，在那些時代，住宅空間與城市相互依存，彼此的連通性和商業行為對每個家庭的活力都至關重要。1954 年日本《土地調整法案》將主幹道從 4 米大幅拓寬至 26 米，從社會、情感和建築層面徹底改變了環境，曾經培育社區親密氛圍的小型住宅群被四層和五層的混合用途建築所取代，這些建築滿足新的基礎設施和生活節奏，其底層為商業空間，頂層為出租公寓。為了重新找回社區的互動與歸屬感，他為自己設計的住所 GAZEBO（日本橫濱，1986 年），藉由露台和屋頂可與鄰居進行互動。石井之家（日本川崎，1978 年）是為兩位藝術家建造的，一個亭子狀的房間延伸到了室外，可以作為舉辦演出的舞臺，而生活空間則嵌入在亭子的下方。透過高大通透的玻璃幕牆，自然環境和街坊鄰里也被吸納進來，其可見的公共區域成為鄰里共用交流的平台，而相對私密的居住空間則被隱藏在該公共空間之下。

即使是量體更大的建案，也充分體現了他所關注的「關係元素」，確保即使是獨居的人也不會感到與世隔絕。板橋住宅區（韓國城南市，2010 年）由九組低層住宅單元組成，底層設計為開放的透明量體，鼓勵並促進鄰里間的相互聯繫；橫貫二樓的共用平台可增進鄰里間的交流互動，其中包括了集會區、遊樂場、花園以及連接各區住宅的連通橋。

創造人與特定功能空間的互動聯結，建構自在交流的環境

他為特定功能設計的市政建築也確保了其公共用途。廣島市西消防站（日本廣島，2000 年）的設計採用了玻璃百葉窗外牆和玻璃內牆，因此看起來是完全透明的，訪客和路人可透過中庭望見消防員的日常活動及訓練，建築物內有許多指定的公共區域，創造大眾了解這些為自己提供安全保障的公僕們的機會。福生市政廳（日本東京，2008 年）的設計是兩座中等高度的塔樓而非單棟高樓，故能更融洽地回應周邊低矮建築的街區風貌；訪客們可在牆面延續到地面形成的凹面上斜倚著休息，綠意盎然的公共屋頂和下層空間，則設計為可靈活使用的公共活動區域。

致力於護理和健康科學研究的埼玉縣立大學（日本越谷，1999 年），由九棟建築構成，這些建築彼此以露台互相連接，露台又自然過渡到步行道，一直被導引到透明的建築體量。人們可以從一間教室看到另一間教室，或透過一棟建築看到另一棟建築，進而鼓勵了跨學科的學習與交流。這種學業上的互動交流即使在子安小學（2018 年，日本橫濱）年齡最小的學生們之間也獲得了培養機會，校園以寬敞、貫通的寬大陽臺為特色，拓展到各個教室，使教室內外的視野得以互相延伸，鼓勵不同年級學生之間建立關係。

將使用者體驗列於首位考慮的橫須賀美術館（日本橫須賀，2006 年），既成為旅遊者的理想去處，更是本地人的日常休憩之所，蜿蜒的入口設計尤其引人入勝，讓人聯想到建築周邊的東京灣和附近的山脈，且眾多畫廊被佈置於地下樓層，為那些慕名而來的人提供了清朗、寧靜的自然地貌視野。訪客可以從所有公共空間的圓形開口看到外部景色與其他畫廊，將原本截然不同的環境融為一體，使得身處其中的人們不僅被藝術作品所打動，也被場所本身和他人的活動所感染。

圖片提供｜山本理顯設計工廠

3. 橫須賀美術館將原本截然不同的環境融為一體，使得身處其間的人們不僅被藝術作品所打動，也被場所本身和他人的活動所感染。4. 廣島市西消防站的外立面、內牆及地面全由玻璃構成，營造出一種完全透明的視覺效果。中庭位於建築的核心區域，用來展現消防員的訓練和活動，吸引行人的目光並鼓勵他們與這些守護社區安全的英雄互動。5. 山本自宅 GAZEBO，在頂部設計了其稱為「閾」的半公共半私密空間，鄰居們在各自的露台或屋頂上進行園藝活動和休息的同時，還能相互交流。6. 埼玉縣立大學由九棟建築構成，透過露台互相連接，這些露台自然過渡為穿梭於綠坡和庭院的步行道。

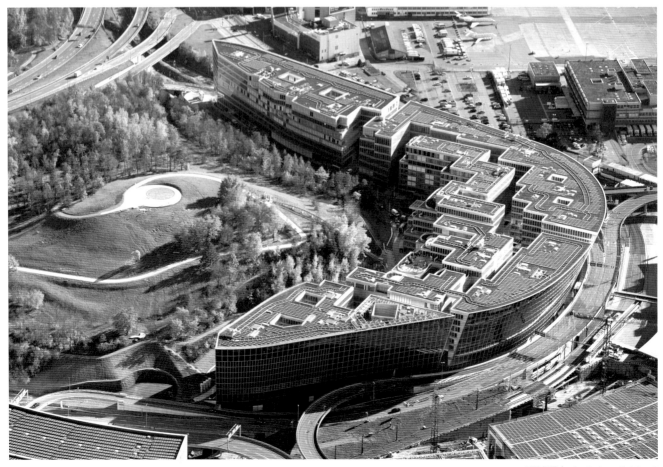

圖片提供｜Flughafen Zürich AG

圖片提供｜山本理顯設計工廠

圖片提供｜Shinkenchiku Sha

連結城市的過去，透過現代與科技持續關注社區共榮

近期代表性的建成作品，還包括蘇黎世機場 THE CIRCLE 綜合體（瑞士蘇黎世，2020年）與名古屋造形大學（日本名古屋，2022 年）。位於高速公路和大型公園之間的 THE CIRCLE 綜合體，其身就是連接機場與城市的「闔」空間。這座建築展示了建築師對尺度的多樣化把握，一側立面宏大而統一，另一側則呈現出自成一體的小城景象，讓人聯想到瑞士中世紀城鎮的風貌，並融入了為現代及未來生活方式而發展的新技術。主通道的設計靈感來源於德語中的「gasse」（意為小巷），引領人們前往會議中心、酒店、餐館、健康中心、零售商鋪及公共活動區域。玻璃幕牆和天花板力求最大限度的透明感，從而模糊了室內外的邊界。在較高樓層，企業總部和辦公區域的正面牆壁上，等距排列的細長混凝土柱營造出一種視覺的連續性。

名古屋造形大學位於日本愛知縣，臨近政府辦公樓和年代久遠的市政住房，設計審慎地考慮了周邊現狀。空間布局和功能規劃滿足學生和社區居民的雙重需求。上部設有面積較大的「工作室」，一種開放自由的創意空間，底層設置了運動場、圖書館、畫廊、禮堂和食堂等設施。建築外立面是由預製混凝土和鋼板構成的格柵牆，白天將柔和的自然光線引入室內，夜晚則透出溫馨的燈光照亮城市。

一以貫之的設計核心在時代更迭中持續演進

山本理顯在他選擇承接的項目中有意識地去涵蓋最廣泛的建築類型和規模，無論設計的是私人住宅或公共基礎設施，學校或消防站，市政廳還是博物館，「共同」與「歡樂」這兩個維度必然存在。他對社區的關注是持續的，謹慎又不遺餘力，他設計出了公共互通空間系統，鼓勵人們以各式各樣的方式相聚在一起。如同在普立茲克建築獎的評審詞中提到的：「他提醒我們，在建築中，如同在民主制度中一樣，空間如何塑造必須由人民來共同決定。為此，我們授予他 2024 年度普立茲克獎。」

圖片提供｜Kouichi Satake

7. 蘇黎世機場的 THE CIRCLE 一側立面現代劃一，另一側則呈現出小城景象，讓人聯想到瑞士中世紀城鎮的風貌，並融入為未來生活方式而發展的新技術。8.9. 名古屋造型大學建築外立面是由預製混凝土和鋼板構成的格柵牆，白天將柔和的自然光線引入室內，夜晚則透出溫馨的燈光照亮城市。10. 位於韓國的板橋住宅區，九組單元體底層為開放的透明體量，獨居者也不會有與世隔絕感；橫貫二樓的共用平台可增進鄰里間的交流互動。

用設計讓品牌深植人心，創造更多價值
璧川設計事務所總監＿＿＿卓思齊

圖片提供｜璧川設計事務所

卓思齊。國立台灣科技大學建築設計系畢業、與另一位總監陳明封於 2008 年共同創立璧川設計事務所，2019 年成立上海分部，目前以台北、上海為基地。帶領同仁專注於住宅、商業空間的設計與施工之外，也擅長品牌規劃。

＿＿＿＿ **People Data**

文、整理｜余佩樺　資料暨圖片提供｜璧川設計事務所

畢業台灣科技大學建築設計系的璧川設計事務所總監卓思齊，在求學時期便受到許多建築大師的啟發，如：Le Corbusier（柯比意）、Ludwig Mies van der Rohe（路德維希‧密斯‧凡德羅）等，「他們的作品從建築到室內設計再到傢具都充滿著藝術與創意……」畢業後，卓思齊原本計畫進入建築界，但當時台灣的房地產業開始蓬勃發展，陸續觀察到了一些接待中心和實品屋的項目，令他感到驚訝的是它們的美麗設計都來自室內設計師的手筆，於是這也讓他開始思考，相較於建築，室內設計它涉及到更多的材料、元素，甚至是客戶近距離的互動等，更能夠實現心目中的創作理想，於是，卓思齊決定踏上室內設計之路。

實際投身產業，徹底打開各種設計視野

卓思齊投身室內設計，第一家設計公司一待就是 4、5 年，其中有 3 年的時間外派上海，接收到不同的文化衝擊。「我喜歡嘗試不同的事物，也享受與人互動的感覺，所以在進入室內設計後，並沒有設定方向，思考住宅案與客戶交流時，能夠了解他們的需求並將之融入設計中，讓我感到非常滿足；商業空間那精緻又舒適氛圍是如何被創作造出來的，這令我充滿了好奇，因此我並不限制自己的發展方向，既可從事住宅設計也涉足商業空間，甚至也投入建築設計領域。」

那段時間除了打開卓思齊的設計視野，也算是接觸商業空間設計的啟蒙點，「設計商業空間，不單只著重於『驚艷』、『好看』這些層面上，還必須了解商業運營模式及品牌的核心價值，從經營者和消費者兩端的需求，跨界整合設計出令人留連的體驗。」卓思齊說道。

DESIGNER

1.2. 璧川設計事務所與國際運動品牌「adidas」的合作，替品牌帶來不錯的聲量，也吸引許多品牌的關注。

1	2

圖片提供｜璧川設計事務所

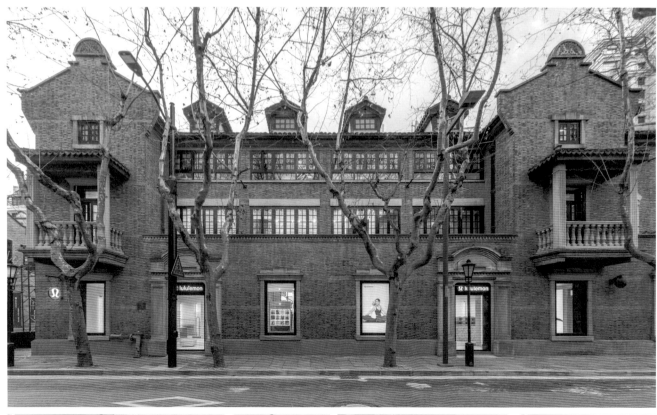

圖片提供｜璧川設計事務所

圖片提供｜璧川設計事務所

精準拿捏設計核心，讓項目如期落地

「執行商業空間設計時，在『好看』、『效果』的拿捏上也必須整合品牌識別、地域文化，甚至是流行趨勢，透過不斷地抽絲剝繭找到最適材質、色調、燈光等，一起連同空間設計把整體形象形塑出來。」卓思齊會這麼說不是沒有理由，原因在於許多國際精品品牌走向海外拓點經營時，很重視「品牌一致性」策略，一旦忽略了這項標準，便容易讓人產生「錯亂」，既無法讓品牌的核心價值深入消費者心中，更別說產生忠誠。

卓思齊進一步談到，為落實品牌一致性的標準，通常設計會先在品牌總部完成，而後才會委託當地設計團隊讓項目落地。「執行端必須跟品牌總部派來的國外設計師合作，依據國外的設計規範，運用本土語言、當地材料與做法等方式去重新演繹詮釋國外設計之外，甚至有些材料需要從國外進口，施作前得經過再三打樣與確認，才得以讓設計進入執行再到落實。」由於國外品牌對於施工品質非常要求，再加上商業空間設計有著時間壓力，因此，嚴格的流程管理非常重要，卓思齊練就出一套系統化管理，以作業流程掌握工程進度，也能在極短時間內完成設計任務。

一次的成功出擊，慢慢打響商空設計口碑

「商業空間設計雖然具有挑戰性，但也充滿機遇。在這個領域中，由於我本身喜愛逛街，經常在逛街的過程中觀察領悟到許多精品品牌的設計、材料、細節等操作手法，像是許多知名品牌如『Louis Vuitton』、『Hermès』和『Apple』等，經年累積下來的設計觀察豐富了我的設計視野，也對我未來的發展至關重要。」卓思齊補充道。

喜歡嘗試、挑戰的他，也期望透過創業實現自我目標，於是和夥伴陳明封在 2008 年創立璧川設計事務所。過去的經驗，璧川設計事務所初期便從小型住宅、建築設計及商空設計案起家，因商空首戰即與國際運動品牌「adidas」合作，透過獨到的眼光與品牌規劃，以及細膩的工程管理，那一次的成功出擊，不只成功讓「adidas」大幅成長與擴張，也吸引許多品牌的關注。

替品牌設計商業空間的亮麗成績，也讓璧川設計事務所於 2017 年開始與加拿大瑜伽品牌「lululemon」合作，好口碑也從台灣延伸至大陸，2019 年正式於上海落地設立分公司。上海分部除了原有的商空設計，也藉以擴增住宅新案，並依循台灣公司的經營模式，讓大陸公司也能朝向多元經營。

3		
4	5	
6	7	8

3.4.5.「lululemon 上海新天地」保留了建築傳統、獨特的外立面及建築構造，達到與環境共生共榮的目標；同時也將「店面即體驗場」的概念導入店鋪中，讓消費大眾來到店裡可以做更深度的體驗。6.7.「Miss J Baking Studio」的空間設計核心，是想將手作烘焙的樂趣帶給所有人，將烘焙工具轉化為組裝模型玩具作為烘焙教室的元素，象徵在此親手實作烘焙時體驗如同小時後開箱新玩具般的成就與喜悅。8. 璧川設計在首爾設計「Honma」門市設計圖。

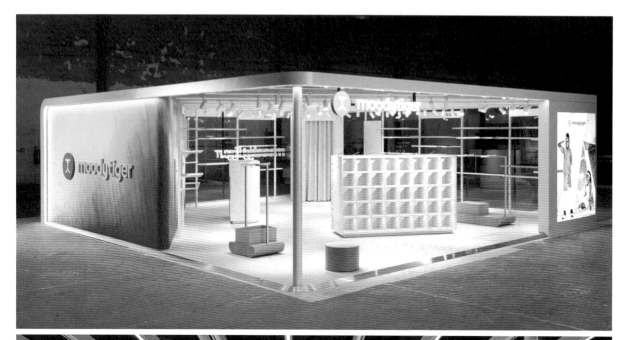

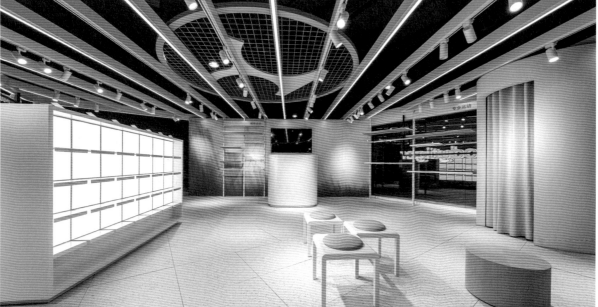

運用設計專業創造自我價值和做出市場差異

當承接的商空項目愈來愈多，也讓卓思齊與夥伴意識到創造出差異性的重要，除了運用創意發揮設計人的價值，也嘗試融入營運觀點，運用設計專業一同幫業主替店鋪找到更明確的定位與特色。「像台灣不同的商圈如信義區、西門町或中山區等，有著各自的風情，這些地方的消費族群也各有特色，當「lululemon」準備在進入台灣市場時，會依據他們的需求和產品特色，提出一些適合的商圈或地點。」

卓思齊也分享，先前也替專注為 4 ～ 16 歲兒童提供多場景穿著的運動功能性鞋服及配件的品牌「moodytiger」規劃限時體驗的空間，傳達品牌理念，也創造出其不意的空間體驗。除此之外，該品牌有計畫在美國紐約開設店鋪，需要一套完整的指南，卓思齊也帶領同仁著手規劃中，「追溯品牌基因並去做更進一步的分析，同時也從各種概念中汲取靈感，將品牌的活力和獨特之處融入到設計中，讓品牌與商品精神相連，並能在市場中脫穎而出。」

空間裡充分掌握地域文化與體驗

在思考商業空間設計時，卓思齊也認為一個品牌在進入各個城市時，喚起消費者的共鳴也很重要，會將設計結合當地文化，以創造出差異性。就像座落於上海歷史文化風貌的新天地南里的「lululemon 上海新天地」，設計保留建築的傳統外觀下，結合上海近代建築的標誌性石庫門元素，讓店鋪與周圍環境相互融合。另外，每間「lululemon」門市也都會有屬於自己的標誌──「THE SWEATLIFE」，上海新天地門市的 Light Art 裝置設計靈感亦來自於上海石庫門建築，作為上海縮影，如同一面映射著當地生活百態與歲月變遷的明鏡，拉近彼此距離也建立出更深的情感聯結。「lululemon」進駐北京 SKP，其「THE SWEATLIFE」便是以北京 SKP 外景與北京四惠橋立交作為靈感，勾勒出一幅門店所在地的活力城市圖景。

除了融入地域文化特色，體驗經濟當道的年代，也將「店面即體驗場」的概念導入店鋪中，在店面開設瑜伽課，讓消費大眾來到店裡不是只有單純選逛，而是可以藉由運用感受到產品真正的價值，同時也創造與顧客的連結。

| 9 |
| 10 |

| 11 | 12 |

9.10. 以不規則有趣的空間布局替「moodytiger」規劃限時體驗的空間，為顧客們創造出其不意的空間體驗。11.12. 以楓木與白的層次鋪陳，住宅空間作品在簡單之間傳遞美好生活的價值。

TOPIC

2024 店鋪設計特集

INTERVIEW ──店鋪設計發展趨勢

面對零售市場的迭代變化，複製展店不是唯一解方！必須做出「差異化」、「特色化」才能夠在龐大市場中脫穎而出。品牌愈來愈重視銷售空間的設計，面對每一次的市場進駐，會思索店鋪定位、規模大小、空間設計，以及所肩負的責任，透過空間設計人的觀察，分析這幾年特別零售店鋪的設計變化和發展趨勢。

I-SELECT ──解鎖全球店鋪設計哲學

商業店鋪已從單純銷售，到將更廣泛的文化體驗融入其中，予以消費者更多元的消費感受。本章節以「形象概念店」、「旗艦店」兩大角度，介紹國內外新興的店鋪空間設計，一探品牌如何為商店空間下新註解。

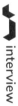
店鋪設計發展趨勢

縱然電商蓬勃發展，實體店依舊是吸引消費者光顧的關鍵。傳達品牌概念的形象概念店、最為豐富齊全的旗艦店、期間限定或出其不意的快閃店等，如雨後春筍般的出現在各大城市中，實體店的魅力究竟在哪裡？店鋪設計的發展又走到如何？透過空間設計人的觀察一起來探究竟。

文、整理｜余佩樺、Joyce　圖片暨資料提供｜0km 山物所、Louis Vuitton、MOC DESIGN、彡苗空間實驗 seed spacelab co., ltd.、上海尚洋藝術設計有限公司（STILL YOUNG）、水相設計　攝影｜丰宇影像 Yuchen Chao Photography、雲眠攝影工作室、聶曉聰

儘管前幾年因疫情關係，為避免外出採購導致群聚，帶動網路、直播電商異軍突起，成為新興的消費型態與模式；再加上網路購物不用考慮營業時間和地點，只要有數位裝置即可完成消費購買，並配送到府。即使網路商店興起，還是有一大部分民眾仍習慣在實體店消費，因此可以看到許多品牌未曾放棄過實體店的布局；體驗為王的時代，亦有許多電商品牌紛紛回過頭來成立實體店面，服務從線上走到線下，也拉近與顧客的距離。

水相設計創意總監李智翔觀察：「這幾年實體店鋪有增加趨勢，主要還是因為網路電商還是缺乏了人的溫度，現今實體店鋪銷售不單只有買賣關係，更多的是情感培養……」「好比當我進入這間店，店員跟我有一種熟悉與默契，彼此之間像是老朋友般噓寒問暖，他會記住我的喜好習慣，只要說出『照舊』就知道我要的

圖片提供｜彡苗空間實驗 seed spacelab co., ltd. 攝影｜丰宇影像 Yuchen Chao Photography

1 2　　1.2.「UR LIVING 信義 ATT 概念旗艦店」，匯集旗下六大服裝品牌外，更邀請早午餐品牌「BRUN 不然」一同進駐。

是什麼，銷售行為除了情感交換還有客製化的服務感，這種有溫度的服務是網路銷售無法達到的境界。」李智翔補充道。

實體店作為體驗的重要場域

一個品牌要突破，不能忽略實體，這也是為什麼近期有許多電商品牌紛紛成立實體店鋪的原因。就像服裝電商品牌「美而快集團」於 2022 年起投入實體通路並創立以生活美學為核心的「UR LIVING」，提出的是結合服飾、餐飲的複合式實體門市的概念，邀請消費者從線上走入線下，感受不一樣的購物體驗。彡苗空間實驗 seed spacelab co., ltd. 共同創辦人鄭又維指出，「對很多人來說，在商店購物比動動手指網購買東西能獲得更多回應和體驗，這是線上無法滿足的，也是為什麼電商願意投入實體經營，並將其視為提供『品牌體驗』重要場域的原因之一。」彡苗空間實驗 seed spacelab co., ltd. 共同創辦人樂美成談到，「這除了串聯線上線下的消費行為，也透過店鋪體驗方式，讓消費情境一直不斷延伸或充滿想像。」

商店空間創造出品牌共情感

為了創造更強的「進店誘因」，店鋪規劃上這些也出現了一些變化。上海尚洋藝術設計有限公司（STILL YOUNG）設計總監朱暢從「剛需」和「體驗」兩大方向來提出他的觀察：「一般性消費店鋪如『麥當勞』、『Nike』門市，設計上以掌握同樣元素、大量複製並快速完工為原則，空間格局則以讓顧客能快速獲取自己所需貨品為方向，以達到品牌所需要的銷售目的；反觀旗艦店或品牌店這類大型店鋪，就需要創造出品牌獨特風格，讓消費者就算在去除 LOGO 後，仍能因其獨特性而辨識出品牌，也能記得店鋪空間的特殊性。」朱暢進一步補充，「要創造出獨特性，『共情』是一個很重要的設計元素，因為回憶與記憶是人生中最美好的事情。如何從地域、視覺與需求去創造出品牌共情感，是旗艦店與形象店設計最重要的方向。」

圖片提供｜上海尚洋藝術設計有限公司（STILL YOUNG）
攝影｜雲眠攝影工作室

圖片提供｜水相設計

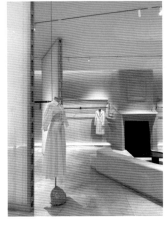

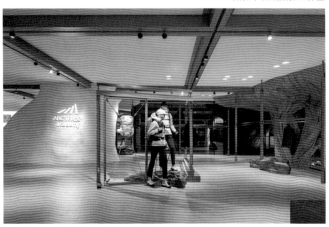

| 3 | 4 | 5 |

3.4.「ANEST COLLECTIVE 成都精品店」以「未完成」為概念，藉由適度的留白打造出一個可變換的店鋪面貌。5.「ARC'TERYX 始祖鳥三里屯旗艦店」進駐三里屯，為的就是希望在北京國際品牌一級戰區吸引更多的關注。

深入探究需求、提出更好的設計

這幾年店鋪設計朝向引發視覺刺激、創造吸睛效果的策略發展，好讓顧客產生拍照意願並上傳社群，為店鋪與消費者雙方創造點閱聲量，求取短時間內大量曝光的效果。但李智翔認為，現在店鋪設計方向漸漸有了轉變，不再以制式框去設計每一個空間，反而藉由挖掘品牌背後的理念、賦予故事性，以及適度的留白，讓空間不再是完成即定調，予以業主未來與其他藝術家的合作空間，且讓店鋪能隨著時間產生出不同變化。

每個基地跟案子都有獨一無二的故事與可能性，李智翔認為設計前不應該先自我設限、馬上定義要設計出什麼樣的店鋪型態，而是應該先去挖掘出這個案子與基地的獨特性，再找出真正適合的店鋪型態，才能造就出每間店鋪的獨特性。在與品牌業主溝通過程中，李智翔也建議設計師應該試著去了解業主這些需求背後真正的原因與出發點，才能提出更好的設計。「設計師應勤於探索需求背後的心理因素、連結對方出發點與動機，那麼提出的設計便不僅止於回應業主需求，彼此可在討論中創造出更多可能性。」

以「ANEST COLLECTIVE 成都精品店」為例，一開始業主表達希望在店內有沙發與壁爐，探究後才發現業主其實是希望店鋪能有「家」的感覺，而且在討論過程中也連結到上海店有個樓梯，那麼在成都店也設計出一個結合樓梯與展台功能的「布樓梯」，成為了店鋪中最有趣的裝置藝術設計。

接軌在地文化，讓空間更接地氣

規劃商業空間時，設計師應先理解品牌文化與接受在地文化。朱暢表示，「每個品牌落地，最重要是如何與當地文化共融共情，設計師是兩者之間的橋梁，身為設計師必須打開自己，接受自己不接受、瞭解自己不瞭解、感知自己不能感知的，當設計師感知、接受與體驗得越多，就越能知道在地人需要什麼，才能幫助品牌接軌在地文化，從而創造出讓人有共鳴的作品。」

圖片提供｜0km 山物所

6	7

6.7.「0km 山物所」不僅是一個場所，是通往探索台灣山林的起點。

甫剛開募的「0km 山物所」，由勤美集團攜手「格式設計展策」團隊，將隸屬「農業部林業及自然保育署」的百年歷史日式町屋，活化成以台灣山林為主題的山系概念店。「格式設計展策」將百年的日式町屋巧妙融合台灣當代設計的元素，由裏山、樹園藝、一攬芳華三組團隊規劃的景觀設計，除了保存基地內的十棵市定受保護老樹，更應用上百種植栽種類，巧妙穿插台灣原生種和瀕危植物，展現出四種不同海拔與年代的森林景觀樣貌。在空間內，提供了精心策劃的主題選物和感知體驗，共有 140 間風格品牌選品進駐，以台灣山林的製造、療癒、探索、風土作為 4 大主題，呈現超過 2,000 件豐富多樣的選品。「0km 山物所」不僅重現了台灣山林的自然之美，也為訪客提供了一個深度體驗台灣豐富自然與文化遺產的機會。

擅長替品牌操刀商業空間的璧川設計事務所總監卓思齊也認同當一個品牌進軍各城市時，商業空間能否喚起消費者的共鳴也很重要，唯有將設計結合當地文化，創造出差異性，也能喚起民眾的共同記憶。替加拿大瑜伽品牌「lululemon」時，會在每間門市設計屬於自己的標誌——「THE SWEATLIFE」Light Art 裝

置設計，喚醒記憶也與地域建立更深的情感聯結。「lululemon 上海新天地」是以上海石庫門建築為發想，「lululemon 北京 SKP 門店」便是以北京 SKP 外景與北京四惠橋立交（立體交叉陸橋）作為靈感，讓設計能拉近地方文化的距離。

活用實體店優勢，讓銷售變得有趣

儘管電商盛行，實體店鋪仍有其無可替代性，品牌活用實體店鋪優勢，不只是銷售，還多了服務和體驗，不僅衍伸出新的商業模式，也為店面找到存在的價值。近年在網路崛起的床墊品牌「眠豆腐」，開設了無販售商品的實體體驗店，透過親自試躺感受產品，最後再回到線上下單。「Whirlpool」本身擁有很厲害的洗衣機技術，設計師將互動展示與體驗植入「W House –

8　9　8.9. 加入互動裝置遊戲解構展示產品，讓人能輕鬆理解枯燥的技術細節。

Whirlpool Brand Experience Center」（惠而浦之家），運用互動裝置遊戲解構展示產品，展間變得生動又有趣，入店民眾亦能夠更輕鬆地理解枯燥的技術細節。「ARC'TERYX 始祖鳥上海博物館店」店內除了陳列許多形塑該品牌價值的介紹，也加入像是洗衣、產品售後與特殊維修等服務，從體驗與服務等不同面向讓顧客體會品牌價值，更能培養忠誠度。

不同角度切入，強化感官連結

Z 世代成市場消費主流，消費方式轉變下，商業空間開始趨於主題化、場景化和體驗化，以迎合需求。其中商業結合藝術的模式受到消費者的青睞，策展型商業空間也因此孕育而出。韓國眼鏡品牌「Gentle Monster」將藝術與商業完美結合，在全球各地的商店空間，從商品陳列、空間概念再到展示裝置都猶如藝術策展般精緻，同時還不定期推出新的展示主題，讓消費者永遠有不斷的創新消費體驗。法國藝術家 Jean Jullien 最著名的視覺標誌之一「紙片人」──Paper People 系列，近期在法國巴黎樂

蓬馬歇（Le Bon Marché）百貨登場，兩個藍色巨人，一個全神貫注於手中的書本，另一個則將其擺動的手臂伸向室內的其他空間，有趣而生動的姿態，彷彿正宣示他們對閱讀的熱愛。品牌借助藝術策展力量，打破過去百貨購物的體驗，也為熟悉的閱讀開啟更為不同的感官連結。

美妝品牌「HARMAY 話梅」、精品品牌「Louis Vuitton」則是將更廣泛的文化體驗帶入了單一店鋪中。「HARMAY 話梅」將位於上海武康路的門市視為社區中心，選擇將店鋪一樓完全打開，並向民眾開放，二樓以上才是主要零售空間。讓出的空間，除了作為社區中心，也透過引進咖啡、茶飲品牌等不同商業型態，打造更多維、更長時間的消費場景，而人們也能在這樣豐富又多元的場景中，感受人與人、與品牌間的連結。

圖片提供｜Louis Vuitton

10 11

10.11.「LV The Place Bangkok」正面巨大的菱形圖案在夜幕下熠熠生輝，全新展覽《Visionary Journeys》，重新梳理路品牌歷史與當代作品的脈絡。

近期於泰國曼谷登場的「LV The Place Bangkok」，是一間集結零售、餐飲和文化於一體的多元空間。其中的《Visionary Journeys》展覽讓民眾能以前所未有的方式探索品牌的歷史傳承，而「Le Café Louis Vuitton」、「Gaggan at Louis Vuitton」則是從飲品、美食角度，感受品牌魅力。

面對店鋪空間的下一步，朱暢認為因為 AI 的誕生，未來線下店鋪數反而會愈來愈多，原因在於 AI 可以幫忙處理很多需要花時間的事情，消費者可以更有餘裕地去享受生活。當線上提供方便的購買途徑，讓消費行為變得公式化，人們反而更想去實體店面感受消費行為的儀式感，以及體驗產品與品牌的個別差異，因此未來店鋪設計更需要理解顧客與品牌兩方需求，並做出差異化，才能發揮實體店的真正價值。

下一章節「I-SELECT 解鎖全球店鋪設計哲學」將以「形象概念店」、「旗艦店」兩大角度，介紹國內外新興的店鋪空間設計，一探品牌如何為商店空間下新註解。

LE LABO 大稻埕形象店
舊城裡的香氛慢程之旅

來自美國紐約的香氛品牌「LE LABO」於 2017 年進駐台北市松菸巷弄與國人見面，直至 2023 年再於大稻埕開設第二間形象店。對於一般香水多定位於精品品牌而打造明亮時尚的奢華感，LE LABO 卻選址於舊城街巷，店內空間以斑駁的牆面、老式的傢具，呼應著古老的歲月。

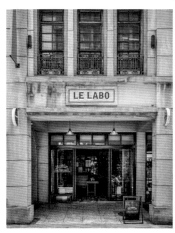
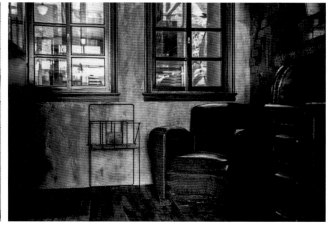

3
1

1. **古色古香的大稻埕交融法式優雅** 商標設計和材料皆承襲原建築的色調和線條，格局大方簡約。2. **善用中庭和老件搭出優雅與詩意** 保留大宅古樸的長窗，以引進中庭光線，為狹長深邃的空間添染朝氣和綠意，再擺上來自紐約的骨董牛皮沙發，營造懷舊愜意的生活角落。3. **陰翳的空間感呼應侘寂的品牌精神** 以深色的原木和鐵件為主要材料，打造如幽深的時光隧道。保留褪淡的壁紙，不規則貼上缺角的磁磚，形塑空間的主基調。

設計心法

1. 選址古城打造侘寂美學，讓內外呼應慢靈魂。
2. 以原木和鐵件為主材料，營造陰翳的空間感。
3. 保留褪淡斑駁的歲月痕跡，讓產品自放光芒。

文｜邱建文　圖片暨資料提供｜LE LABO

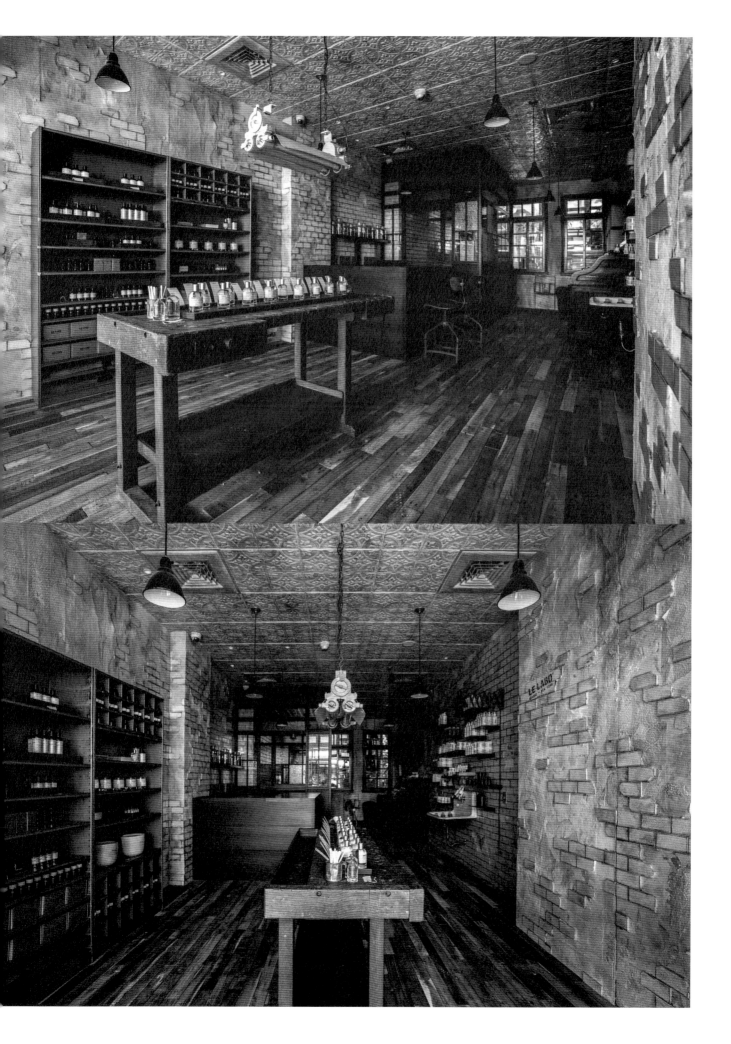

LE LABO 是由兩位渴望為傳統香氛工藝帶來革命的朋友於 2006 年創立，因此儘管在紐約 Nolita 街區的 Elizabeth Street 開設第一家實體店鋪，期許打造「慢靈魂」的個性品牌，而溯源於法國香水之都格拉斯的純粹初心，以 LE LABO 法語為品牌名，傳遞在「實驗室」進行香味研究和現場調製的慢手工精神。

儘管台灣受限於法規，少了親為顧客調製的現場感，但仍依循全球街邊店空間皆設有實驗室的格局配置，而最令人驚豔的是，不管在布魯克林、邁阿密、米蘭、東京、香港和大稻埕等，縱然有著不同的文化，整體的空間氛圍都能呈現一致的懷舊情調，卻又與當地城市毫無違合之感，這或許是所有的歷史追溯到最源頭，都有著美麗而滄桑的古樸氣息，而 LE LABO 毫不矯飾地真實演繹日本的侘寂美學，藉以體現香水的慢靈魂，讓產品和空間都散發出沉靜而悠遠的氛圍。

演繹生命漸逝回歸於無的侘寂空間

侘寂（wabi-sabi），如寂之離群索居，有孤寂、簡樸、凋零的意象，雖然看似殘缺而陰翳，細究卻有沉殿內化的心靈軌跡，於是 LE LABO 選址在大稻埕的三進式街屋一點都不意外，曾經是茶葉、中藥與布料貿易的繁華，而今建築老舊、牆磚剝落，但染上歲月的痕跡，反而透出一股獨特的韻味，依稀感受如花落春猶在的沉斂與細緻。

在古典貴氣的石材建築之內，以通透的玻璃迎來大量的光線，卻又停佇在深色的原木和鐵件之上，隱隱穿透著深邃的神祕氣息。而首先引入眼簾的是靜置於側的淺灰水泥蠟燭，這是來自 LE LABO 的大型創作，象徵所販售的香氛產品系列，而鼻尖也迎來縷縷沁香，於一步一行之中開啟五感之旅。

視覺上，整體空間設計簡約，但為了呈現歲月漸逝的的歷史感，刻意保留褪淡的痕跡，或以仿舊手法加工處理，如邊牆的壁紙雖已剝落，但透過隨意刷抹的手工漆痕，再貼上不規則或缺角的白色磁磚，仍隱隱可見絢麗的古典紋飾，與其說是呈現消減殘缺的不完美，毋寧說是以精緻工藝演繹隱匿的華美，以至於讓人更想放慢步調去看這接近於不存在的歷史風華，而 LE LABO 的字樣就靜悄悄地安放在左上角，這面 LOGO 牆竟低調得把舞臺讓給這一切的瑕疵與斑駁，引導觀者感受稍縱即逝的時空演繹，將非美反轉為美。

以沉靜氛圍讓觀者自由體驗的慢靈魂

「侘寂」正是 LE LABO 的品牌精神，自然而未經雕飾，但其中卻挹注了精深微妙的工法，才能纖細得不著痕跡，讓一瓶瓶靜立的產品成為主角，無論是中段以厚重原木架構的香水展臺，或在牆面嵌入以黑鐵打造的深凹櫃體，抑或是白色瓷磚鋪陳洗浴的空間感，都有著時間鑿斧其中的磨損、生鏽、漬痕與不規律，包括粗糙的拼貼木地板對應台灣花磚的天花板，完全顛覆天與地的想像。

傢具老件則錯落點綴，泛黃的白瓷水槽上置放幾瓶洗沐用品、幾盞老舊燈具照映十七款經典香水、一張骨董桌置放玻璃罩上的香氛蠟燭，而盡頭的舊式牛皮沙發斜倚著玻璃長窗，微微灑落中庭的風光樹影……。

空間的低調存在，也呼應著簡單的產品瓶身，即使香水也以主要材料和配方數量為名，例如 Lavande 31 以薰衣草為主，共使用 31 種的成分，如以清新佛手柑、橙花襯托薰衣草的純淨香氣。而如此細膩調配的香水，自然要一步一行緩緩沉澱之後，才能嗅聞到 LE LABO 非比尋常的慢靈魂。

Designer Data

設計師：LE LABO 團隊

設計公司：LE LABO

網站：www.lelabofragrances.com.tw

Project Data

店鋪名稱：LE LABO 大稻埕形象店

性質：香氛精品

地點：台灣·台北

坪數：不提供

格局：展示區、實驗室、櫃檯

建材：原木、鐵件、玻璃、磁磚、壁紙

5 6

5. 頂天實驗室以玻璃營造輕盈感　半高黑色的收銀台打造如吧檯，向玻璃實驗室延伸視覺，虛實相映。6. 以黑白對比營造洗浴的空間感　在舊式的白瓷水槽之上，以或長或短的黑色鐵件架起洗護產品系列。

mise en Plants
友善環境為核心，自然溫馨選品小超市

開業八年、標榜植物性、無麩質、全食物餐廳「Plants」，如今將永續議題擴散至多元化的選品與純蔬食食材，從動線規劃到陳列與設計材質，皆扣合對於環境友善的核心理念，以此呼應「mise en Plants」的目標。

設計心法

1. 材料運用扣合永續環保，舊料再利用以及選擇自然、產製過程低耗損與浪費的材質。

2. 動線設計友善使用者，納入無障礙廁所、緩坡入口、放寬走道尺寸。

3. 邀請藍染藝術家打造訂製掛飾，連結品牌對環境友善理念也創造空間亮點。

文｜許嘉芬　圖片暨資料提供｜質型設計

```
        [3]
[1] [2] [4]
```

1.2. **如藤蔓綣曲攀爬的鐵件把手**　色調清新柔和的 mise en Plants，特別邀請壹式設計訂製了綠色鐵件扶手、把手，如藤蔓綣曲攀爬在樹上的姿態，透過剛硬的鐵件表現柔軟的植物生長，與簡約 LOGO 店招相互呼應。3. **玻璃檯面襯托自家烘焙產品特色**　一走入店內，弧形櫃檯的玻璃檯面，突顯出自家無麩質甜點、麵包等招牌商品特色，同時規劃內用座位區，空間溫馨舒適。4. **貼合永續的材料運用**　店內材質選用盡可能地貼近自然永續，例如地坪鋪設的是利用石材邊角料重新排列拼貼，賦予新價值；櫃檯立面則是使用由可回收材料製成的半圓磁磚，體現友善環境的核心理念。

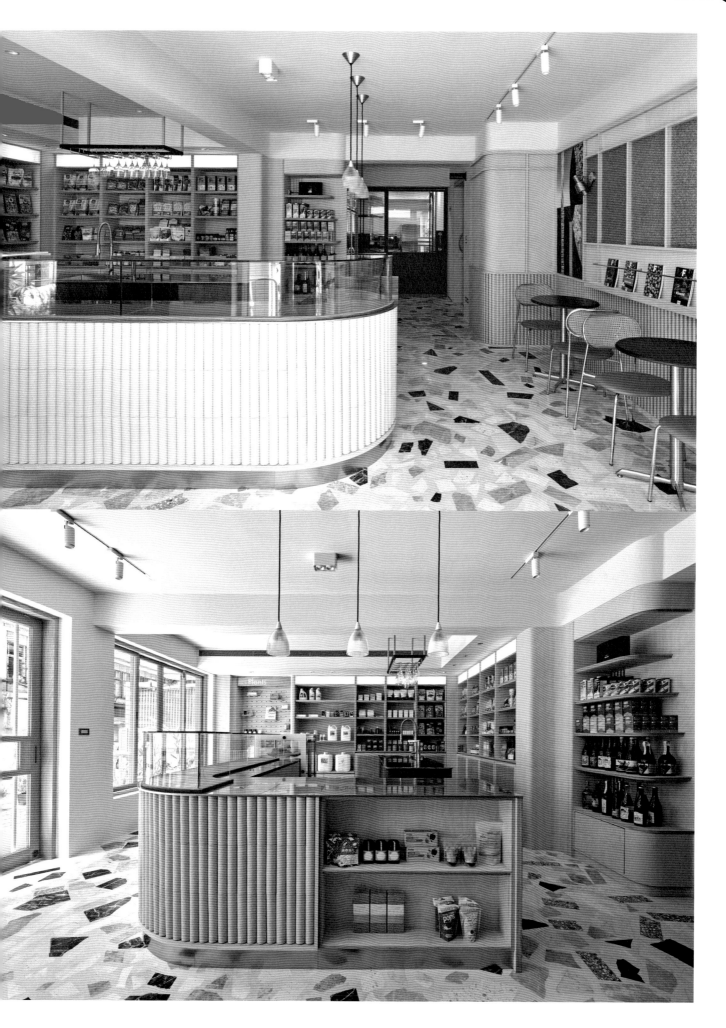

蔬食飲食在這幾年掀起一股熱潮，早在 2016 年創立的 Plants，為標榜植物性、無麩質、全食物的餐廳，在品牌成立第七年的重要時刻，推出以地球永續環保為主要切入點，販售純蔬食食材與永續用品的選品型店鋪——mise en Plants。創辦人 Square 表示，本店原先就有廣受顧客喜愛的選貨食材、日常用品，但礙於空間大小，加上本質上仍為餐廳，她們希望永續不只是飲食，也能落實到食衣住行，用多元化角度來推廣台灣更多小農產品以及同樣注重永續環保理念製造的商品，放大餐廳足以面對消費者的量能，讓餐廳專注做餐點，小超市則專門提供選物。

空間質材選用扣合永續使命

負責店鋪規劃的質型設計，從「大城市中的永續綠色小超市」為定位，將環境友善的品牌核心理念深植於空間中，並圍繞著 Be a Tree 的設計概念。首先是材料的運用融入三個思維：原始空間內的舊料再利用、廢棄石材重新賦予價值，以及選用自然材質，如紅磚、有機礦物塗料等。於是，舊屋前身的水藍浴室磁磚轉而形成廚房門面，地坪為廢棄石材邊角料拼接出如磨石子地板，相較於直接使用完整的石材，設計團隊根據厚度、尺寸一一挑選檢視，落實到施工現場也必須和師傅確認配色、紋路樣式的拼法，最終呈現較為現代可愛的氛圍。另外包括儲藏與陳列所使用的櫃體夾板皆為樺木，透過其再生速度高、產製過程低耗損與浪費降低對環境的負面影響、櫃檯立面使用可回收材料製成的半圓磁磚；中島酒櫃與蛋糕櫃則是回收舊鐵杉木料製作而成，具有天然風化質感，且溫潤堅硬。特別挑選天然接著劑，避免使用傳統強力膠，木頭表面封裝保護則是棕櫚蠟，不計成本貫徹環保永續的想法。

主題策展、藍染藝術創造視覺體驗

mise en Plants 不僅使用廢材和環保材料，空間規劃上更注重友善性，滿足不同族群，例如入口緩坡步道、無障礙廁所的規劃，室內走道亦特別放寬尺度，不論是推著娃娃車或是輪椅使用者都可以獲得舒適的環境。除了選品，mise en Plants 也是一間烘焙甜點店、料理教室，在格局配置部分，一入口的中島櫃檯產生具引導性的環形購物動線，刻意降低的櫃檯高度，拉近銷售與顧客之間的距離，櫃檯同時整合麵包、甜點陳列。順著動線的 L 型牆面，開放式層架頂部燈箱結合商品類型的標識設計，讓銷售陳列清晰且明確，洞洞板牆的材質轉換，則是 mise en Plants 根據節慶、商品企劃彈性調整的「主題策展區」，創造刺激消費與視覺新鮮感。

而在溫和舒適的大地色調中，室內座位區旁的藍染掛飾成為空間亮點，設計團隊特別邀請台灣藍染藝術家劉俊卿為店鋪打造大型作品《日之森》、《夜之森》，以各種深、淺藍染染色的素染布，運用多樣織法的棉布、麻布、棉麻混紡布染色，搭配綁紮技法的布片，將森林中豐富的植披景觀和生命力轉譯，「藉由植物染的自然特性扣合品牌訴求的永續理念，也增添空間視覺的變化與豐富性。」設計團隊說道。穿過室內座位區，廚房內場採用玻璃為隔間，料理過程一覽無遺，既突顯衛生，也讓顧客對於即將出爐的麵包、甜點有所期待。

5. **分類陳列結合燈箱，有效引導購物動線**　利用 L 型牆面配置開放層架，依據商品種類做分類陳列，最上方結合卡典西德字卡與燈箱設計，讓顧客可以更快速找到需要的商品，籐編門扇內則是每個類別的儲藏區域。6. **友善場域的使用者**　不只是以廢材、環保材質打造友善空間，刻意放寬走道尺寸，加上無障礙廁所規劃、入口緩坡道設計，友善不同族群的顧客。

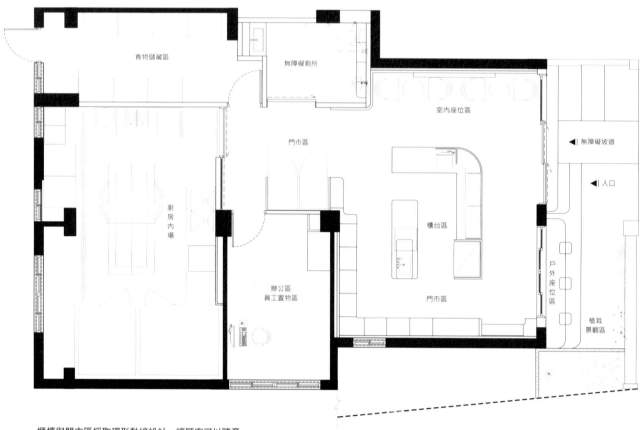

食物儲藏區

無障礙廁所

室內座位區

門市區

無障礙坡道

入口

櫃台區

廚房內場

戶外座位區

辦公區
員工置物區

門市區

植栽景觀區

櫃檯與門市區採取環形動線設計，讓顧客可以隨意地遊走選購，銷售人員也能隨時環顧客人動態，此外更特意降低櫃檯高度，顧客與銷售人員之間更加親近，彼此可輕鬆對談。

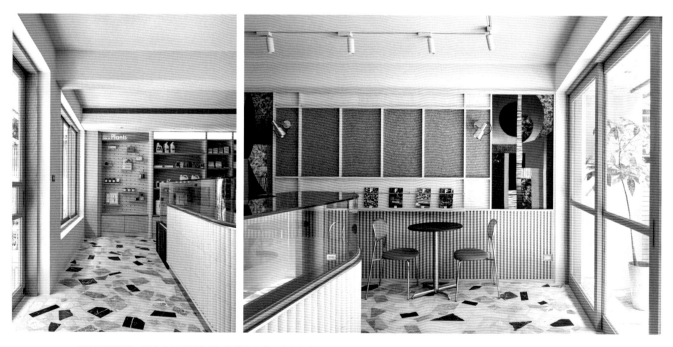

7. 洞洞板牆陳列，強化商品企劃主題 沿著空間牆面依序規劃的展架，以洞洞板搭配層架對比出主題性，根據節慶規劃不同的商品策展企劃，讓顧客每一次到訪都是新的視覺體驗。**8. 藍染掛飾創造吸睛視覺、呼應品牌核心** 室內座位區旁的藍染掛飾，天然植物染的製作，扣合品牌與自然的緊密連結，並由藍染藝術家劉俊卿延續 Be a Tree 的核心概念，創作出《日之森》、《夜之森》作品，在寧靜的大地色調中格外搶眼。

Designer Data

設計師：黃定宇、吳玟葶

設計公司：質型設計 Straight Design

網站：www.straight-design.com

Project Data

店鋪名稱：mise en Plants

性質：純蔬食食材與永續選品店

地點：台灣・台北

坪數：約 34 坪

格局：門市區、櫃檯區、室內座位區、辦公
室員工置物區、食物儲藏區、廚房內場、戶
外座位區

建材：磁磚、有機礦物塗料、實木、樺木
板、紅磚

9.10. **邊角料回收再利用** 　將石材廠廢棄的邊角料重新利用，拼貼成較為現代、輕盈可愛的
樣式，友善環境也實現永續的理念。11. **簡約鐵件是結構也結合品牌字母** 　善用既有庭院優
勢，規劃出戶外座位區，延續自然木質材料以及半圓磚，木桌板輕巧地利用鐵件作為支撐，
簡約線條隱喻品牌名稱。

9　10　11

Coach Airways
航空復古未來主義玩轉精品空間

一架被遺棄的大型波音 747 飛機，經過紐約「Coach」與當地建築師 Spacemen 攜手改造成別緻的「Coach Airways」。內飾結合復古未來主義元素，向 1970 年代航空業的黃金時代致敬，讓訪客展開一場感官盛宴的時光之旅。

3

1 2 4

設計心法

1. 復古未來主義格調，電影場景般藝術性。
2. 橘粉色與燈光設計為空間注入溫柔婉約。
3. 俐落線條分割與對稱，典雅時尚的趣味。

1. **品牌視覺包裝原有機身外觀** 改造飛機讓精品顧客展開航空旅行，將精品零售業推向了新的高度。2.3. **精心的採光鋪面與動線引導** 空間的另一核心為咖啡館，以橙色與簡約風格喚起懷舊時代的氛圍。頭等艙配有復古乘客座椅，網格玻璃地板透出暖光與薄膜吸頂燈引導動線，兼具時尚美感。4. **柔和色調弧形牆襯托橘色元素** 以柔和的弧形牆搭配橘色傢具及門廊，融合懷舊、有趣的購物體驗。

文｜田可亮　圖片暨資料提供｜Coach New York、Spacemen Studio　攝影｜David Yeow Photography (www.davidyeow.com)

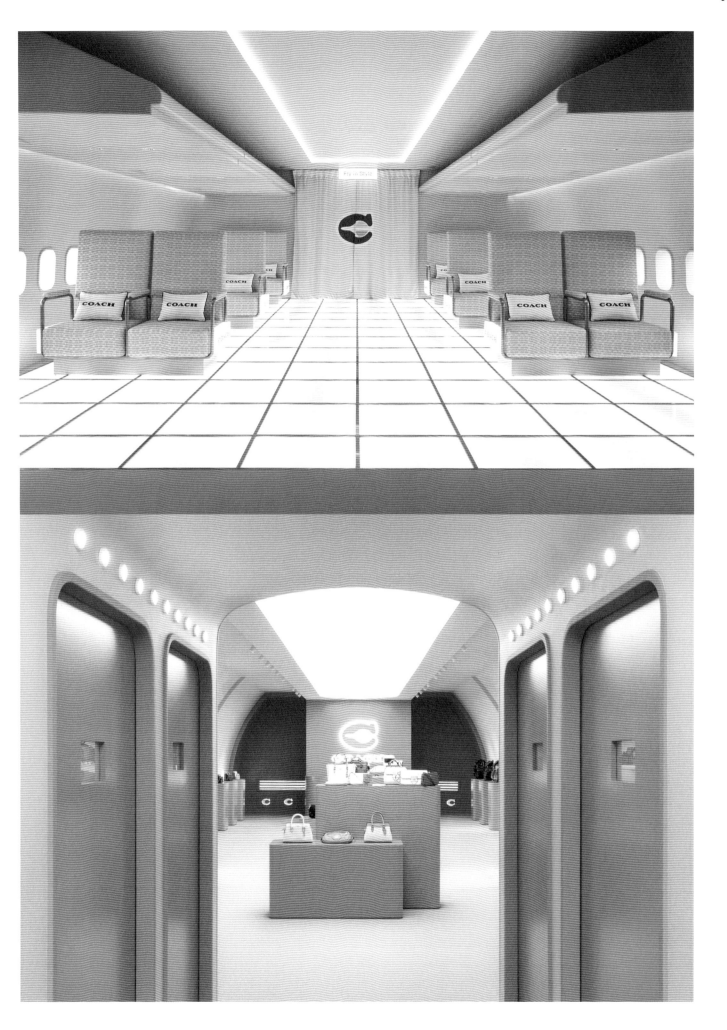

一架曾被遺棄的波音 747 大型噴氣式飛機，經過 Coach New York 與當地建築師 Spacemen 合作改造，如今以全新面貌嶄露頭角，成為了獨特的複合式精品零售空間 Coach Airways。

這架飛機上約 127 坪（420 ㎡）的零售和咖啡空間不僅僅是作為商業空間，更是讓訪客展開一場穿越時光的奢華體驗。乘客踏上這架飛機，彷彿穿梭回 1970 年代航空業的黃金時代，身臨其境地感受著復古未來主義的奇妙融合，品味著一份獨一無二的美好。

機艙奇幻之旅，別開生面的零售空間

從入口進來踏進頭等艙時，首先映入眼簾的是模擬飛行員駕駛艙的雙驅艙，就像即將啟程飛向遙遠的彼方。一側則是設有 12 張復古乘客座椅整齊排開，賓至如歸的氛圍似乎在歡迎旅客進入一場夢幻般的空中旅程。踩著網格玻璃地板，溫暖的燈光透過地板及廊道上的吸頂燈投射出來，營造出時尚的美感，新舊元素巧妙交織，彷彿穿越到了一個別具魅力的時代。

隨後，步入第二和第三機艙，如穿越時光隧道，展現在眼前的是精心策劃的零售空間。柔和色調的弧形牆如詩如畫，懷舊、有趣與典雅交織在一起，讓人沉浸在愜意與時尚中。無論是天花板、地面還是牆面，都經過精心設計，展現出典雅的對稱美感，照明與傢具設計完美融合，讓空間充滿趣味和驚喜，同時毫無違和地襯托出空間中所擺設的時尚精品，讓商品十分吸睛。

設計團隊精心布局每件商品的陳列，善於利用機艙兩側牆面以淺白色層板架設在弧牆用以展示精品包包；商空機艙採左右兩側動線，並保留部分中間區域作為商品展示，巧妙運用弧形語彙的立鏡，製造鏡射效果同時符合使用需求，靈活的配置讓人可以在毫無壓迫感的環境中享受選品的樂趣。從第二機艙經過橘色門廊試衣間過渡到同色系的商業空間，映入眼簾的是第三機艙搶眼的視覺牆與單品擺設，此區利用橘色矮櫃作為空間的主要傢具擺飾，同時與後方的品牌視覺牆相呼應。遵循動線引導於空間中穿梭，視覺感受空間色彩的循序漸進與統一性，融合太空未來感十足的照明設計，圍塑出愉悅的購物氛圍，吸引人流駐足。

而最令人心動的，當屬第四機艙內的 Coach Airways 咖啡廳。整個空間被橘色包圍，讓人彷彿置身於陽光明媚的午後。這裡不僅可以品味美味佳餚，放鬆身心，還能感受到過去時代的古典氛圍，宛如置身於時光隧道中，也像是走進了導演 Wes Anderson（魏斯·安德森）的電影場景裡。

Coach Airways 如同一場穿越時空的奇蹟，將旅客帶到一個以精緻和優雅為代名詞的航空時代。這架波音 747 飛機將 1970 年代航空業的輝煌時刻與復古未來主義的魅力完美融合，不僅提供令人難忘的消費體驗，也在具標誌性飛機的機翼上重新定義了店鋪和品牌的界限。

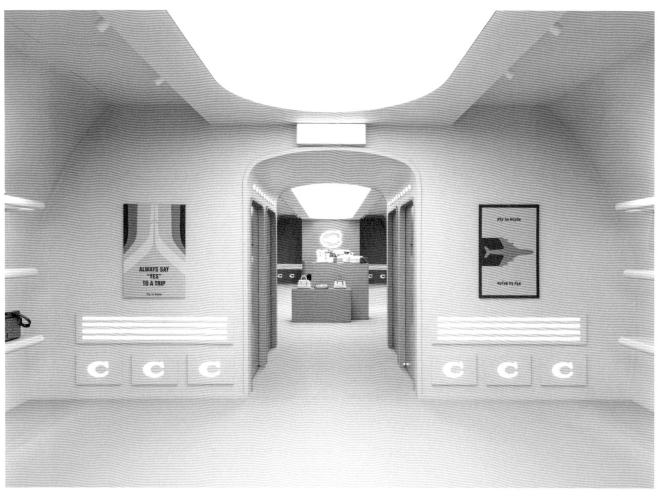

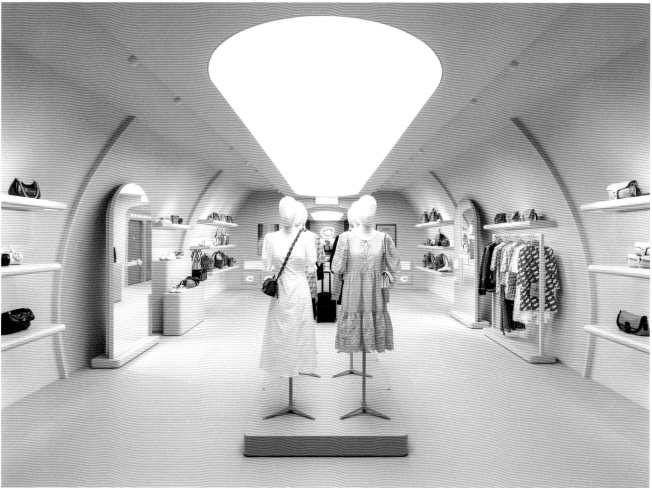

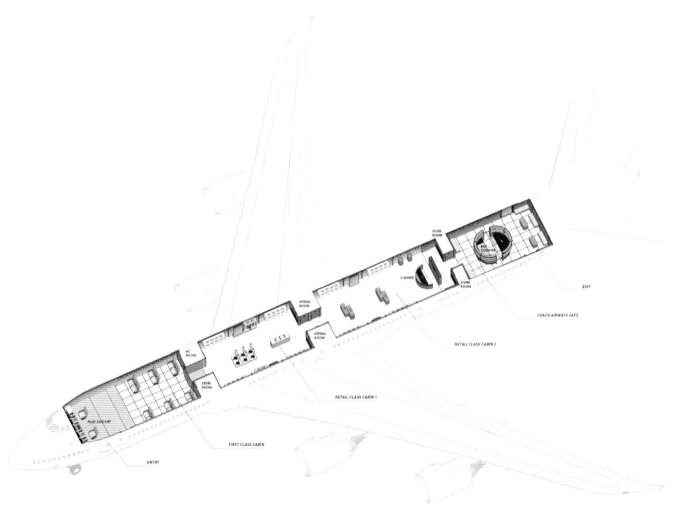

內部空間整體按照機艙劃分為四大區域。近入口的頭等艙為模擬
駕駛與乘客座位區;第二及第三機艙則被改造為精品展示銷售
區,並以對稱的試衣間相隔。結帳區則位於第三機艙正後,緊鄰
第四機艙的咖啡廳。

Designer Data

設計師：Edward Tan、Edward Chan、Wei Tan、Phyllis Zhang、
Kuma Ni、Alvin Zhou

設計公司： Coach New York、Spacemen Studio

網站：spacemen-studio.com

Project Data

店鋪名稱：Coach Airways

性質：精品業

地點：馬來西亞

坪數：420 ㎡（約 127 坪）

格局：VIP 區、展示區、試衣間、櫃檯、咖
啡廳、儲藏室

建材：網格玻璃地板、薄膜吸頂燈、木作、
皮革、布料、塗料

7.8. 以橘粉色與燈光營造高端頭等艙體驗 頭等艙以橘粉色修飾整體空間，同時也使用在復古乘客座椅的印花布料上以及駕駛區檯面。玻璃網格透明地板透出明亮的燈光，作為動線及視覺的引導。

| 7 | 8 |

UR LIVING 信義 ATT 概念旗艦店
店鋪跳脫單一，有著因時而生的變化性

服裝電商品牌「美而快集團」旗下的「UR LIVING 信義 ATT 概念旗艦店」於 2024 年年初正式開幕，將購物、餐飲、空間三種生活型態融入一個空間，打破線上線下消費分野，藉由參與、感知和體驗來連結熟悉的購物記憶。

```
        ┌───┐
        │ 3 │
┌───┐┌───┐┌───┐
│ 1 ││ 2 ││ 4 │
└───┘└───┘└───┘
```

設計心法

1. 以早中晚三個時間序列作為空間設計發想。
2. 設計線條扣合消費動線，選逛自由又隨性。
3. 空間保有留白餘裕，品牌能做自由的發揮。

文｜余佩樺　圖片暨資料提供｜彡苗空間實驗 seed spacelab co., ltd.　攝影｜丰宇影像 Yuchen Chao Photography、林科呈

1.2. 複合式商場模式串聯虛實體驗 2024 年初開幕的 UR LIVING 信義 ATT 概念旗艦店，以複合式商場模式定義空間，邀請消費者從線上走入線下，感受不一樣的購物體驗。3.4. **六大服飾品牌一次逛個過癮** UR LIVING 信義 ATT 概念旗艦店內匯集了 PAZZO、MEIER.Q、MERCCI22、MOUGGAN、NAGUMO MIYUKI、CHENN CHENN，一站式逛個夠、買個過癮。

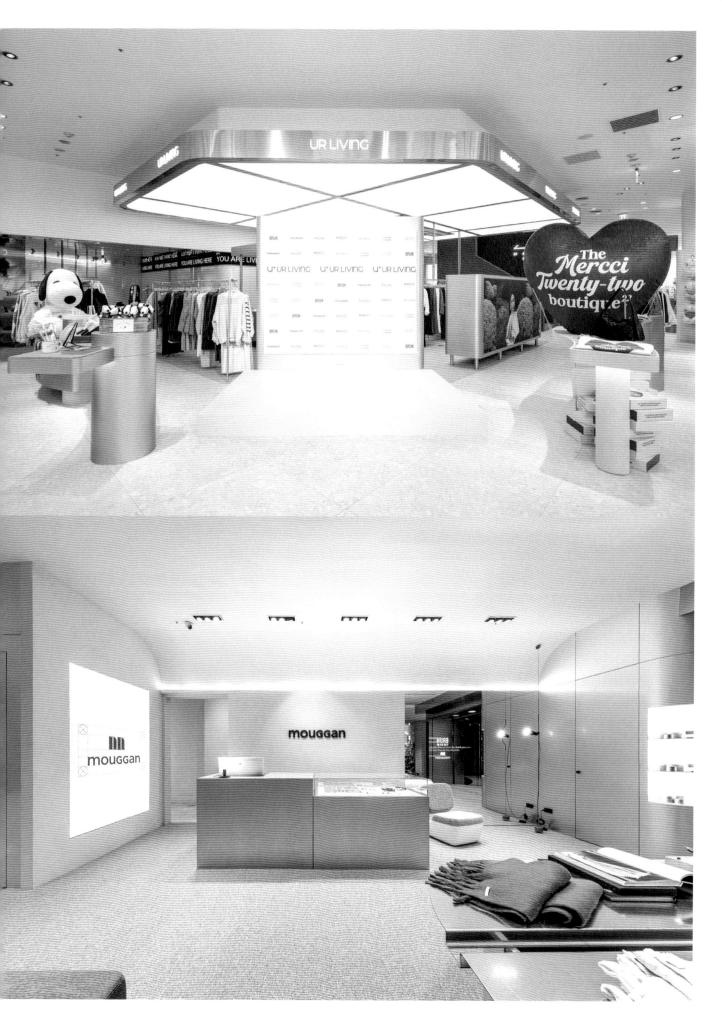

O2O（Online to Offline）的虛實整合行銷已愈來愈被品牌重視，線上溝通和線下實體店或活動結合，讓店鋪不只侷限於銷售，而是能成為顧客感受品牌文化、體驗產品的場所，並讓彼此有更緊密深層的連結。「PAZZO」、「MEIER. Q」等知名女裝電商品牌的美而快國際，自 2022 年起投入實體通路，並創立品牌 UR LIVING，以複合式商場模式擴展，邀請消費者從線上走入線下，感受不一樣的購物體驗。UR LIVING 信義 ATT 概念旗艦店正式進駐信義 ATT 4 FUN，除了匯集旗下六大服裝品牌以及早午餐品牌「BRUN 不然」，將時尚、餐飲、空間三種生活風格融入三層樓、佔地 400 坪的空間裡，更邀請彡苗空間實驗 seed spacelab co., ltd. 與裡物設計 Gift erior Design 一同打造，並攜手擅長透過光影說故事的瓦豆 We Do Group，以清晨到黃昏的光影之旅作為靈感發想，藉由光影敘事，讓人能在不同的空間時序裡探索自我風格。

垂直、平向度的空間探討

彡苗空間實驗 seed spacelab co., ltd. 資深設計師袁如玉談到，美而快國際旗下的服飾品牌已在電商市場做出口碑，選擇拓展線下店鋪，便是希望能將線上、線下會員互相導流；進一步觀察到許多人喜歡逛實體服飾店，除了能實際感受到衣服在身上的樣子，也很享受和姐妹們試穿衣服的過程，於是嘗試從「試衣」這個角度出發，讓虛實體驗同步；再者衣著穿搭又會根據早中晚而有所不同，便進一步以清晨到黃昏作為空間垂直向度的串聯，讓消費者能在充滿不同光影溫度的空間中，找到屬於自己的穿搭 style。

設計團隊依據環境條件將清晨、中午、傍晚三個時序分別安排在 B1、1F 以及 2F，大量借助自然光，以及不同色溫的照明，模擬陽光在一天之內的推移，讓人們能藉由空間光影感知日夜交替的變化。由於主要的服裝品牌多集中在 B1、1F，便將試衣間設在這之間，考量這區內有不規則柱體與既定的層高、格局緊湊等情況，運用材質、色彩淡化並帶出豐富效果，顧客能在這自在換衣搭配，既是一種享受，也能喚醒線上購物的記憶。因場域內匯集了多個服裝品牌，為了讓人能隨心所欲地遊逛，裡物設計 Gift erior Design 設計專案經理呂安庭表示，在平面思考上，以簡約且流線設計做水平向度布局，流線感牽引著動線讓人不用費勁尋找，即能帶至各個品牌櫃位。

每一區、每一角落有自己的故事

特別的是，原有的格局裡存在一座內梯，梯身以橘色地毯材質進行包覆，為空間聚焦，也達到上下引流的作用。先前吹起一陣 KOL 喜歡在電梯、特色樓梯打卡拍照的風潮，這座手扶梯也成為重要的打卡場景。至於 2F 同樣設有服飾品牌櫃位之外，也邀請人氣早午餐品牌「BRUN 不然」進駐其中，秉持著「提供療癒食物與舒服自在的用餐環境」的想法，請到感官花子規劃室內庭園的綠意植栽，在與幾何、金屬材質交織之下，讓環境多了幾分城市生活中的時髦感。

當然設計團隊也深知，不少品牌有推出聯名、特別企劃等，為了讓相關議題活動得以從線上串聯至線下，設計上令空間保有留白餘裕，無論是搭建舞臺、策劃展覽，都讓品牌做自由發揮。除此之外，有計劃地控制過重的色彩使用，以去除其他視覺雜訊並襯托產品內容與特色，讓消費者在店鋪內的打扮與選購動態都特別耀眼。

5　**5. 流線設計展開選逛動線**　若採取傳統的配置，易侷限店內的空間變化，透過流線設計讓人能在移動過程中，沉浸在店內鋪陳的氛圍之中。6. **感官與情境氛圍的共塑**　在材質、色彩及形廓的詮釋下，不
6　只帶出品牌流行、時髦的精神，消費者也能在這盡情試衣、拍照和打卡。

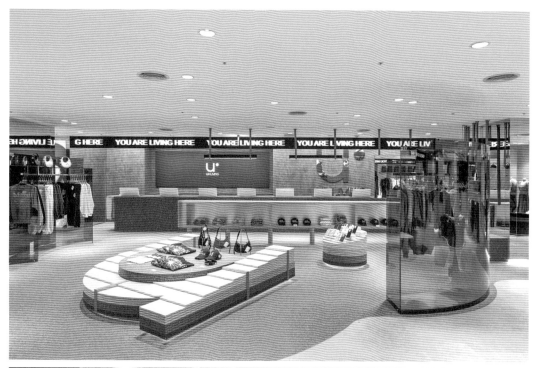

7.8. **橘色地毯包覆樓梯** 既有的內梯以橘色地毯材質進行包覆，成為空間很鮮明的視覺焦點。9.10. **讓來店顧客各自獲得美好體驗** 原空間作為服飾銷售用途，改作為餐飲空間相關出入動線、管線、空調等都重新做了考量，最終調至最適位置，讓用餐、選購人流都能獲得最舒服的體驗環境。

7	9
8	10

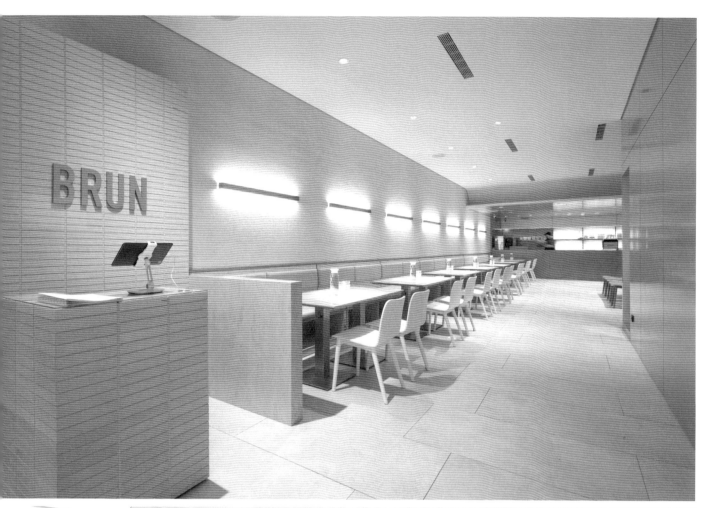

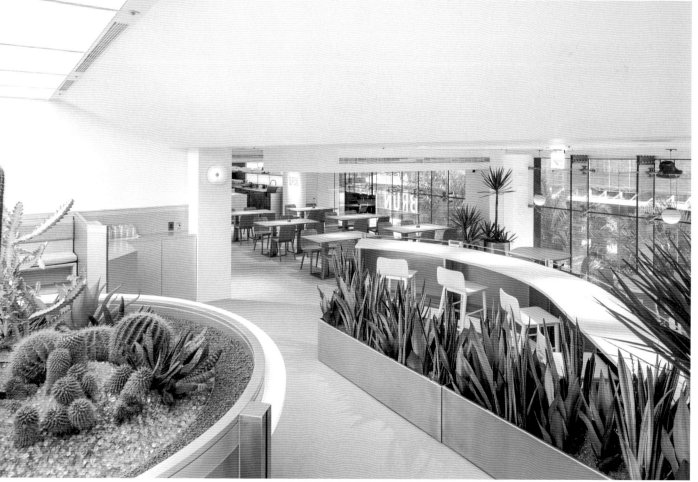

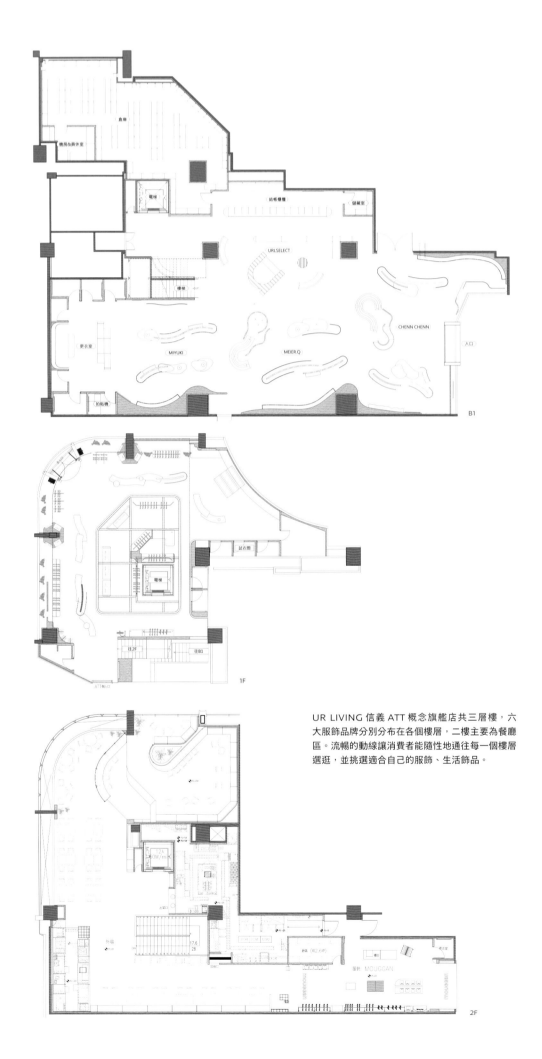

UR LIVING 信義 ATT 概念旗艦店共三層樓，六
大服飾品牌分別分布在各個樓層，二樓主要為餐廳
區。流暢的動線讓消費者能隨性地通往每一個樓層
選逛，並挑選適合自己的服飾、生活飾品。

Designer Data

專案統籌：鄭又維、樂美成、羅開

空間設計：袁如玉、李耘萱／空間協力：邱宇平

設計公司：彡苗空間實驗 seed spacelab co., ltd.

網站：www.seedspacelab.com

Designer Data

專案統籌：呂安庭

空間協力：李梓銘、鄭佩洵

設計公司：裡物設計 Gifterior Design

網站：gifteriordesign.com

Project Data

店鋪名稱：UR LIVING 信義 ATT 概念旗艦店

性質：生活暨服飾業、餐飲業

地點：台灣・台北

坪數：400 坪

格局：B1：服飾區、櫃檯、倉庫、試衣間；

1F：服飾區、試衣間；2F 服飾品、餐廳

建材：岩板、鏡面不鏽鋼、原色噴砂不鏽

鋼、黑色金屬烤漆、超白玻璃、木飾面板、

亞克力、地毯

燈光顧問：瓦豆 WEDO Lighting

工程執行：廷力室內裝修股份有限公司

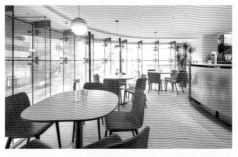

11 12 **11.12. 利用燈飾、照明感受日與夜** 為呼應設計早中晚時序上的變化，以 Marset 吊燈呼應晨曦氛圍，另也藉由 3000～4000K 混色色溫感受日落夜色溫柔。

Snow Peak HQ LOUNGE
將戶外自然融入生活的實踐家

由登山家山井幸雄先生在 1958 年所創辦,日本知名戶外運動品牌「Snow Peak」,2013 年適逢進駐台灣市場屆滿十周年。為了迎接品牌新紀元,於台北士林打造近兩百坪全新直營旗艦店 HQ LOUNGE,空間以五大軸心:「衣 - 服飾」、「食 - Café ╱餐廳」、「住 - Home&Camp」、「働 - Camping Office」、「遊 - 露營裝備」布局,藉由複合式基地規劃,提供戶外迷們耳目一新的場域體驗。

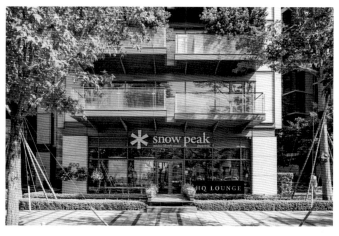

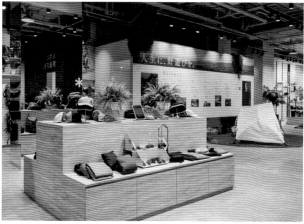

設計心法

1. 木質調與綠意點綴,傳遞戶外設計風尚。
2. 五大品牌核心布局,形塑開放流暢動線。
3. 打破室內外活動印象,注入自然野遊樂趣。

文│林琬真 圖片暨資料提供│Snow Peak Taiwan 攝影│陳安嘉

1. **簡約清透建築風尚** 外觀鋪陳經典色,搭配玻璃帷幕,營造自然清新的美學質感。2. **融入歷史牆、服飾與露營配備** 動線融合衣、食、住、働、遊的品牌精神,串聯服飾、營地等豐富元素。3. **以遊為核心,展示露營陳列與販售** 占地約百坪帳篷展示區,感受戶外野營的自然樂趣。4. **Home&Camp 展示區** 活用戶外居家傢具 TUGUCA 的多元組合,體現戶外野營感。

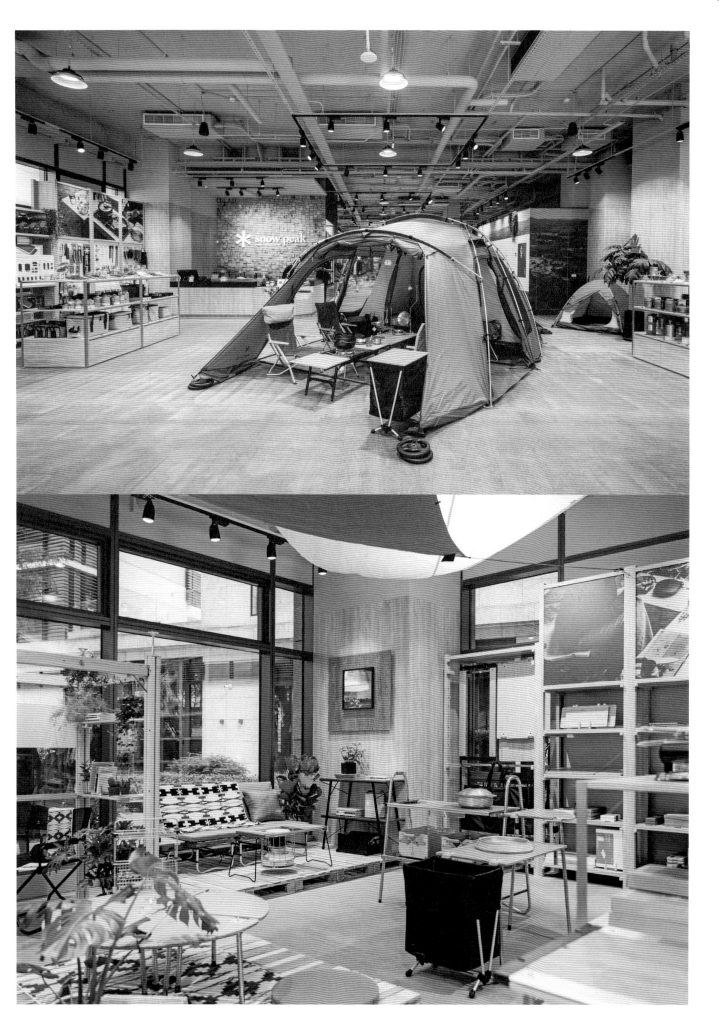

為了滿足戶外生活家們能夠就近走入大自然，享受綠意、野營等樂趣，「Snow Peak HQ LOUNGE」座落的地點緊鄰陽明山、靠近士林官邸，同時也鄰近芝山岩露營區，讓旅人到旗艦店內選購後，能夠就近實現野餐、搭帳棚等戶外體驗。

自然清新的設計元素遊走室內外場域

旗艦店座落於大樓的一樓空間裡，入口外觀選用與整棟樓層一致的黑、白色調，呼應品牌主色調與自然風尚，同時營造出和諧、風格一致的建築設計美學；通透的玻璃帷幕安排，讓戶外綠意與室內的溫潤木質調相互對話，打破內外場域的界線，且營造通透、流動的視野與自然氛圍。室內空間裡，天花板保留管線自然的裸露，輔以灰階油漆及鐵件軌道燈，展現樸實無華的簡約氣息；從地板、陳列展示到收納櫃等細節設計上，則搭配大量溫潤的木質調，局部空間透過草地、植物的點綴，呼應品牌訴求的自然風尚。

開放式動線導引，串聯品牌精神與魅力

兩百坪的旗艦店內，從前門到後門的動線布局，導入品牌核心的「衣 - 服飾」、「食 - Café／餐廳」、「住 - Home&Camp」、「働 - Camping Office」、「遊 - 露營裝備」為設計軸線，開闊及分散的場域規劃，讓喜歡不同主題的族群能夠深入各處，避免人群擁塞。其中「遊 - 露營裝備」作為品牌核心，從入口開始規劃約一百坪的空間，透過 3 ～ 4 個帳篷陳列的戶外野營氛圍，作為進入室內第一印象，周圍結合露營配備的展示機能，呼應品牌崇尚自然、以大自然為家的概念。右後方走道上的牆面打造一道歷史牆，一窺品牌創立的沿革，將 Snow Peak 戶外生活體驗的靈感，精髓深植人心。以 IGT 系列傢具為主的場域規劃，融合「遊 - 露營裝備」與「食 - Café／餐廳」主題為概念，作為講座及教學的活動空間。「衣 - 服飾」區，則集結與露營相關的服飾、配件，是整體空間設計的第二大重點，約佔 30 ～ 40 坪。

將戶外生活的實踐融入工作與居家場域

後疫情時代的辦公空間與居家生活的界線變得模糊，為了將開放、愜意的戶外氣氛帶入職場環境，體現戶外自然也是絕佳辦公空間的實踐，Snow Peak 規劃「働 - Camping Office」野遊辦公室概念的展示區，替企業們量身打造專屬的戶外擬真體驗，包含 Team building 戶外體驗策動；也與新竹「森 Space」共同打造兼具居家與工作環境的戶外野營氛圍。以「住 - Home&Camp」主題系列規劃的空間裡，運用精緻質感的戶外居家傢具 TUGUCA，應用易卡榫接合的設計特性，自由組合出層架、書櫃等居家組合，彈性的居家傢具搭配，打破自然與居家場域的界線，創造家與露營並俱的生活感，替平凡的日常注入自然野遊氣息。

5	
6	7

5. **戶外野營融入生活** 打破戶外生活的單一思維，Camping Office 更完整將戶外概念落實在工作及生活每個角落。6.7. **Camping office 展示空間** 與新竹「森 Space」合作，創造居家與辦公的共存的野營生活。

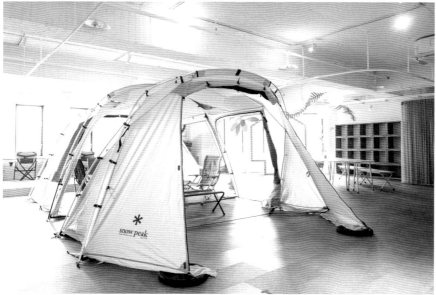

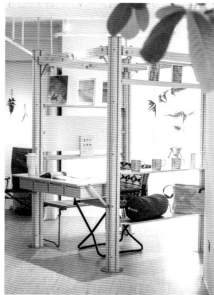

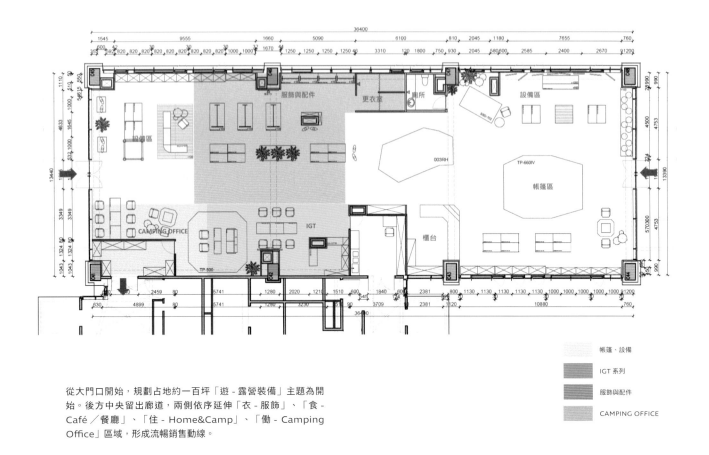

從大門口開始，規劃占地約一百坪「遊 - 露營裝備」主題為開始。後方中央留出廊道，兩側依序延伸「衣 - 服飾」、「食 - Café ／餐廳」、「住 - Home&Camp」、「働 - Camping Office」區域，形成流暢銷售動線。

帳篷、設備

IGT 系列

服飾與配件

CAMPING OFFICE

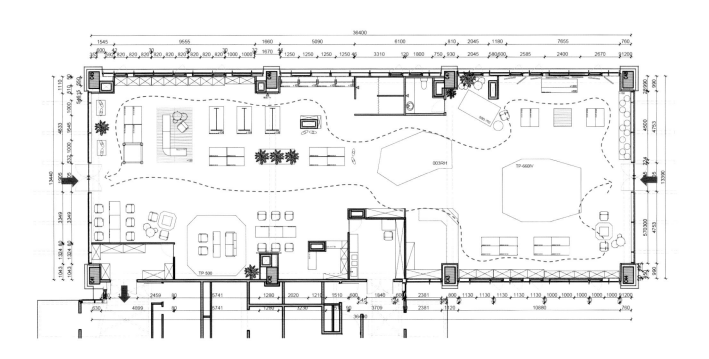

Designer Data

設計師：Snow Peak Taiwan 團隊

設計公司：Snow Peak Taiwan

網站：www.snowpeak.com.tw

Project Data

店鋪名稱：Snow Peak HQ LOUNGE

性質：戶外用品業

地點：台灣‧台北

坪數：200 坪

格局：櫃檯、更衣室、帳篷與設備展示區、
IGT 系列、服飾與配件展示區

建材：環保綠建材塗料、環保綠建材與耐
燃一級隔間、VRV 多聯變頻節能空調系統

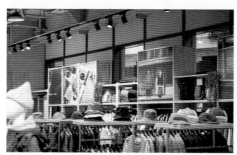

| 8 | 9 |

8.9. Outdoor 風格滲透各層面　產品線跨足服飾、居家用品，透過影像傳遞展現 Outdoor 從穿搭到居家生活的新美學。

森 / CASA 旗艦店・台南
體驗空無建築裡的生活本質

在瞬息萬變的時代潮流中，佇立於漁光島上的「森 /CASA」散發著堅定與溫暖，傳達百年品牌不變的信念，是關於美感，更是人與人的溫情互動。經營者亦是設計者，因此建築、室內、傢具、傢飾緊密結合，從周遭的環境開始鋪陳，乃至建築物內部，期待給予人們新的生活體驗與想像。

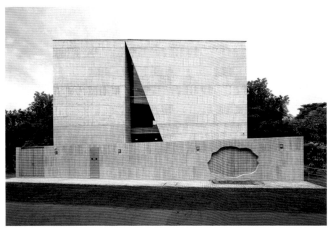

設計心法

1. 運用錯層、挑空與留白，給予空間愜意流動感。
2. 創造「空無」的空間，承載各種美感的可能。
3. 質樸水泥搭配溫潤木紋，營造品牌親和力。

文｜賴姿穎　圖片暨資料提供｜森 /CASA

1　2　3

1.2. 沉靜雅致的建築融入在地景觀 選址純樸漁光島，由外部環境開始營造生活體驗，傳遞品牌宗旨。接著進入到店內又別有一番感受。**3. 空無的設計理念裝載更多美好事物** 室內基調以清水模與木紋作為背景，成為傢具、廚具與傢飾的最佳舞臺。

從初期代理丹麥經典傢具 Carl Hansen & Søn，森 /CASA 便不斷探索家宅所需的美好物件，陸續引進英國、日本等品牌，並且於 2017 年順利覓得家中的靈魂——VIPP 廚具，也於全台北中南拓展品牌特色獨具的展示空間。經營者期望能有完整屬於自己品牌的空間，在建築與室內能有更大自由度，並且自在舉辦各種活動，因而有了「森 /CASA 旗艦店‧台南」的落成。

由外而內書寫關於建築與生活的體驗

漁光島原為純樸的漁村，地理位置靠近台南市中心仍然寧靜，島上的矮房、綠蔭、小路處處保留台灣傳統村落的記憶，森 /CASA 選址於此同時也能與自家經營的民宿「毛屋」、藝廊「森初」串聯，打造完整的生活感，足見森 /CASA 對於體驗的重視，也將其展現於建築空間中。

建築外觀是品牌一貫的優雅調性，溫和融入島上建築群與綠樹海景中，不規則的入口象徵「擊破」，藉由幾何形語彙演繹新的意義，這是建築人毛森江的不斷自我突破與挑戰。建築結構為清水混凝土，清水模粗獷中的細膩紋理總是能令人凝神端詳，享受平靜的美好，因此不需要過多的雕琢。毛森江認為讓建築呈現「空無」，自然便能雅納各種美好物件，使傢具、藝品、生活小道具等都能擁有最佳展演舞臺。空無的建築能持續循環並流傳，恆久的空間是時間的載體，承載著世代的生活與記憶。

舒朗空間感來自水平與垂直的留白

穿越前庭初入內部為一大玄關迎接，順著流引導人們走進每個角落，發掘不同的眼底風景，透過錯層、挑高空間，給予更寬闊、通透的空間感，搭配水平向的愜意留白，任一區塊的簡潔陳列即可表達豐富情感，也吸引人們在空間中來回走動，以漫步的節奏浸染於建築場域中。基底色調為清水模搭配溫潤木紋，各類品牌物件享有極大彈性的調度，除了 VIPP 廚具為固定配置。平日為預約制的經營模式，讓賓客享有隱私而有質感的時間，也藉由建築開窗營造私密感，篩選對內與對外畫面，並給予充分的陽光與綠意，院落木圍籬外的鄰家芒果樹、木瓜樹，傳遞著樸實自在的生活情境。得益於一、二樓的垂直開放性，2023 年的開幕活動邀請了 VIPP 的 CEO 到場分享，一樓平面、二樓扶手與梯間皆聚集著傾聽的人們，將能量聚攏於沙發區，形成趣味而深層的賓主互動。

讓空間演示不隨波逐流的商道

一樓享有開闊的垂直視野，如同家中的客廳氛圍，規劃作為沙發展示區，另一區下沉空間擁有極佳採光，特別設置莫蘭霧白的 V1 Kitchen，在陽光下襯托其純粹美感。順著嵌入清水模壁面的漂浮踏階爬升至二樓，樓板面積縮減卻能擁有更寬廣的視野，可見到木質系的 V2 Kitchen 實驗性廚房中島。往上到三樓則是配置 VIPP 最經典的霧黑 V1 Kitchen，2017 年森 /CASA 開始代理 VIPP 便有這座廚具，隨著旗艦店開幕移置於此，經過拆解、重組再度融入新空間，與 VIPP 所傳遞的精神一致。此外，三樓也是辦中小型活動的主要場地，舉凡花藝課程、講座、餐會等皆能在這舉行。沿著踏階到達頂層，是一方靜心茶室，窗外藍天白雲與戶外禪靜造景，形塑文化與藝術的精神性，在商業流轉中不失生活初衷，象徵森 /CASA 獨樹一幟的商道。

4 5 4.5. **瞭闊的水平垂直視野創造鬆弛感** 留白手法傳遞品牌體驗生活的本質，也增加室內空氣、陽光的自然流動。

6.7. 營造更生活感的展示空間　不只讓經營品項能有完整的展示空間,更藉由打造完整的生活感,予以消費者更特別的消費體驗。**8.9. 整體空間擁有極大的調度彈性**　錯層空間能容納大小活動,也能隨需求置換傢具陳列。

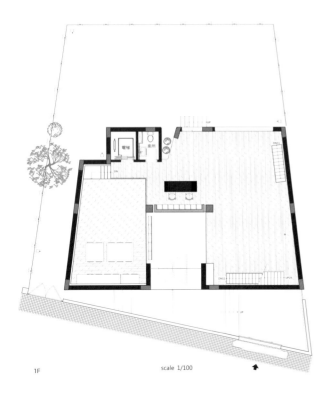

1F scale 1/100

以留白手法創造空間裡自然的流，每個向度的流動
都帶領著人們持續探索。挑空設計使每層樓的空間
感有顯著變化，並且每層配置一座代理的廚具，營
造沉浸式居家體驗。

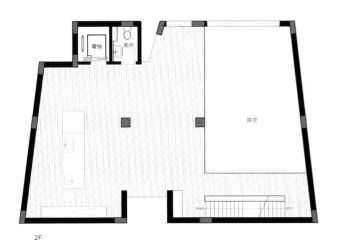

2F

scale 1/100 ♂

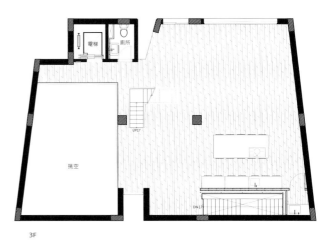

3F

scale 1/100 ♂

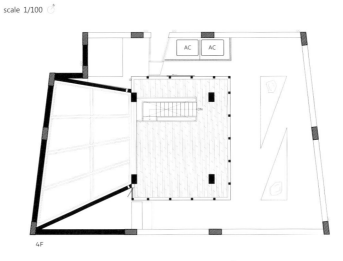

4F

scale 1/100 ♂

Designer Data

主要設計：毛森江

參與設計：洪惠貞、黃琳雅

設計公司：毛森江建築工作室

網站：www.maoshenchiang.com

毛森江建築工作室

Project Data

店鋪名稱：森 /CASA 旗艦店・台南

性質：傢具／廚具業

地點：台灣・台南

坪數：560 ㎡（約 169 坪）

格局：入口、玄關、展示區、院落、廁所、
電梯、挑空、茶室、景觀露台

建材：橡木原木、桃花心木原木、鐵件

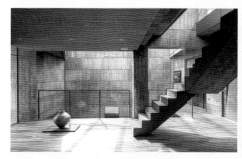
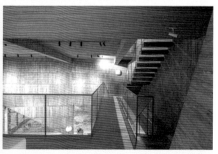

| 10 | 11 |

10.11. 建築中的精神性語彙　好的空間不僅僅容納物件、人、生活記憶，同時也涵養精神與心靈，穿梭於森 /CASA 旗艦店・台南，在踏階之間、光影變化間、動線之流中，處處皆有啟發。

ANEST COLLECTIVE 成都精品店
未完成概念讓空間處於進行式

「ANEST COLLECTIVE」繼上海店後，第二家店鋪從選址就展現企圖心，不僅設在消費力不輸給「北上廣深」的成都，還定錨專營金字塔頂端客層的 IFS 商場。業主將品牌對標國際級精品，店鋪設計卻不願依照精品櫃位慣有的精準線條與服務，而是希望顧客能有回家的親切感。水相設計利用壁爐、樓梯等元素製造兩間店的連結性，並用未完成概念，打造出一個可變換的店鋪面貌。

設計心法

1. 保持思考與設計的彈性，找到不同可能性。
2. 參與式設計空間留白，讓場景能夠做變換。
3. 挑戰材質既定印象，為使用帶來更多驚喜。

文｜Joyce　圖片暨資料提供｜水相設計　攝影｜李國民空間攝影事務所

| 1 | 2 | 3 |

1. **空間的詩學**　ANEST COLLECTIVE 於成都 IFS 國際金融中心開設第二家精品店，整間店具個性、實驗性以及藝術風格。2. **壁面也成創作畫布**　保持空間的刻意留白，讓業主日後可隨意疊加出不同空間風貌。3. **線條置入符號密碼**　從開門方向到地板嵌入銅條，都置入店名字首 A 字意象。

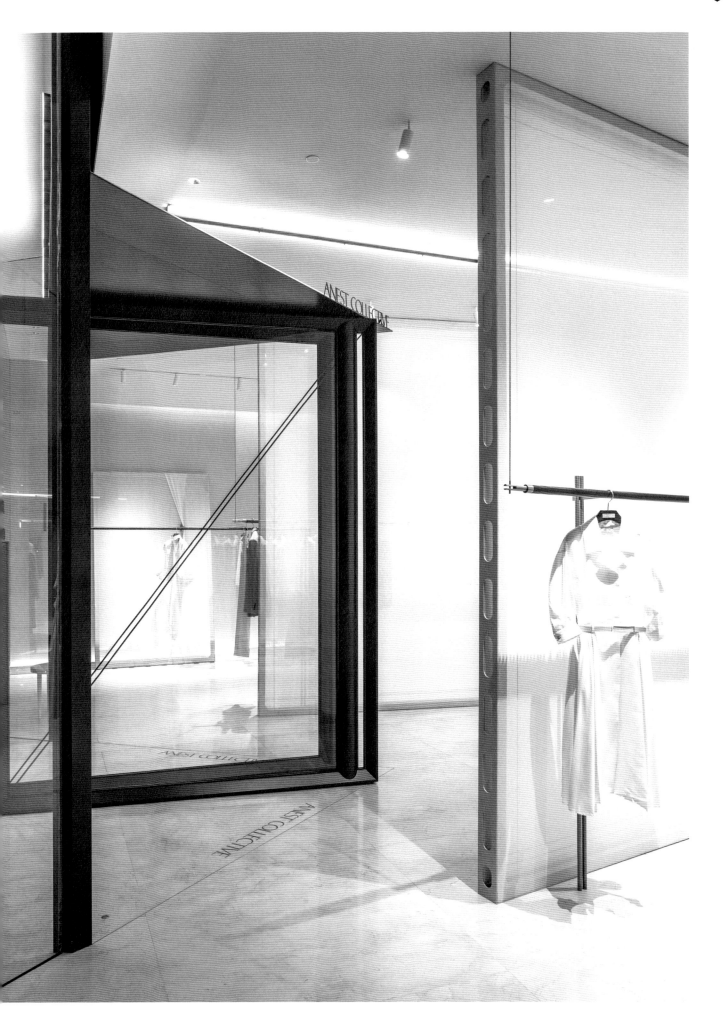

具低調內斂質感的原創品牌 ANEST COLLECTIVE，面對空間也期盼能具備個性、實驗性與藝術性風格，以跟精品櫃位多以石材堆砌奢華質感，或以精準線條呈現俐落風格的設計路線區分。水相設計創意總監李智翔及設計總監葛祝緯從藝術家激盪創意的過程為出發點，以時裝起點的義大利工坊作為設計概念，將 ANEST COLLECTIVE 成都店打造成一處「未完成工作室」。

與業主、顧客一起完成空間設計

李智翔談到：「在與業主討論過程中，發現不管是室內設計或服裝設計，在最後成果呈現的句點前，中間創意激盪的過程會捨棄許多可能性，一些實驗性或突發奇想創意蘊含無限可能，卻往往因為執行面顧慮而無法為人所知，尤其這個品牌也關注雕塑、繪畫攝影與建築等藝術議題，那是不是可以利用這樣的概念，讓空間處於一個未完成狀態。」

「所謂未完成概念，就是設計者願意放手退後，提供空間留白，讓業主可以在每季商品更換與行銷配合時，在空間裡慢慢增加填補不同元素，讓整個店鋪面貌都處於進行式的永遠未完成狀態，變成了過程的展現。有時候設計師介入太多反而形成一種固化，讓空間少了許多可能性。『未完成』就是降低自己的創作慾望，選擇用另一種方式去達成空間設計。」葛祝緯補充道。

於是在 ANEST COLLECTIVE 成都店，為了兼顧坪數不大與高端客戶隱私，以樺木搭配輕透白紗作為隔間牆體，營造出半開放空間格局，消除坪數限制。商品陳列除了固定在四周牆面，也刻意設在透紗隔間框體上，這種白紗隱約穿透的設計，讓顧客不論是行走經過或挑選衣服，就像一幅畫作框景，透過光影映照呈現的畫面永遠都在流動變換，形成一幅會流動的畫作，同時也能讓觀看與被觀看的行為產生互動性，透過光影去延伸想像映出的畫面，也保留了顧客隱私。

翻轉材質認定，挑戰想像空間

這樣的想像力邀請也呈現在壁爐元素上，李智翔以布牆、線條與黑鐵，暗示出一座壁爐輪廓。以布料替代油漆與牆體，也能成為業主邀請藝術家創作的最好畫布，並能更換不同顏色與材質，呈現各種不同風貌。為了配合可一直變換的空間風景，燈光設計除了考量照明的角度跟距離，也刻意使用嵌入式軌道燈。「業主商品會隨著數量或角度不斷變化，如果使用一般嵌燈或固定燈具，會讓燈光缺乏彈性。」

另外從畫室中隨意堆疊的書本紙張發想，李智翔也希望翻轉大眾對材質的既定印象，用一個想像不到的材質來當作建材，並植入樓梯、壁爐與沙發這些與上海店相同元素來產生品牌關聯性，使用布料堆疊打造一座人可以行走其上的樓梯展台，打破傳統對於輕與重、柔軟與堅固的認知。為了符合「隨意」概念，布樓梯展台挑戰施工需完美的思考邏輯，隨時確認黏貼不能太整齊，並在其上製造裂痕，打破成品需整齊無瑕的傳統設定。所有店內使用布料皆為防火材質，以符合商場安全規範。除了植入沙發、壁爐等實體元素，配合店名 ANEST COLLECTIVE，李智翔將店名字首 A 符號化，成為空間的隱形元素，包括大門開門方向、屏風牆體布局，以及地面銅條嵌線，處處可見 A 字元素藏於其中。

4. **打造時時變換的室內風景**　以畫框輕紗作為隔間牆體，透過光影映照形成畫景流動。5. **運用想像暗示完成布景**　壁面以繃布、線條，暗示出一座壁爐形象。

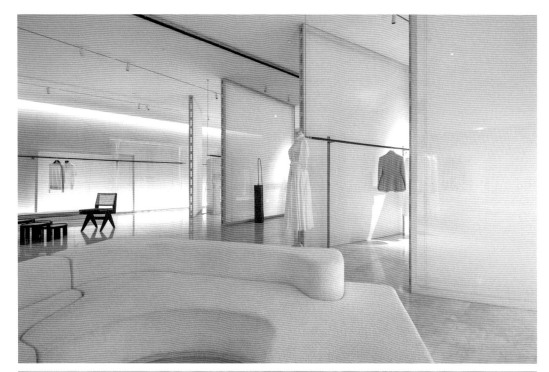

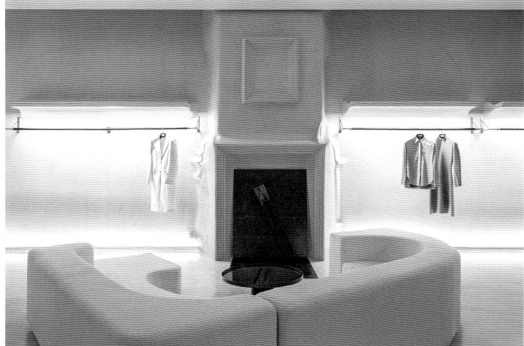

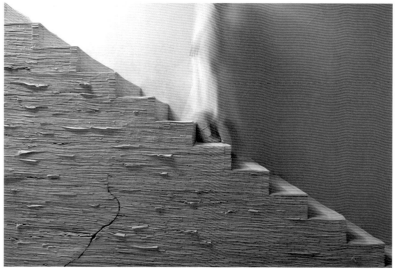

6. **反轉軟硬規則鋼鐵柔軟如布質**　空間中處處可見顛覆材質印象的設計，打造出柔軟曲度的展示架。7. **不完美成就創意實現**　以布料堆疊起樓梯，刻意展示的不完美與裂縫，恰如創意迸發前的曙光。8. **服飾、空間、材料之間創造獨特張力**　呼應藝術需要的嘗試態度，亦讓時裝與衣料最初的模樣，建立視覺強烈而直接的連結張力。

6

7　8

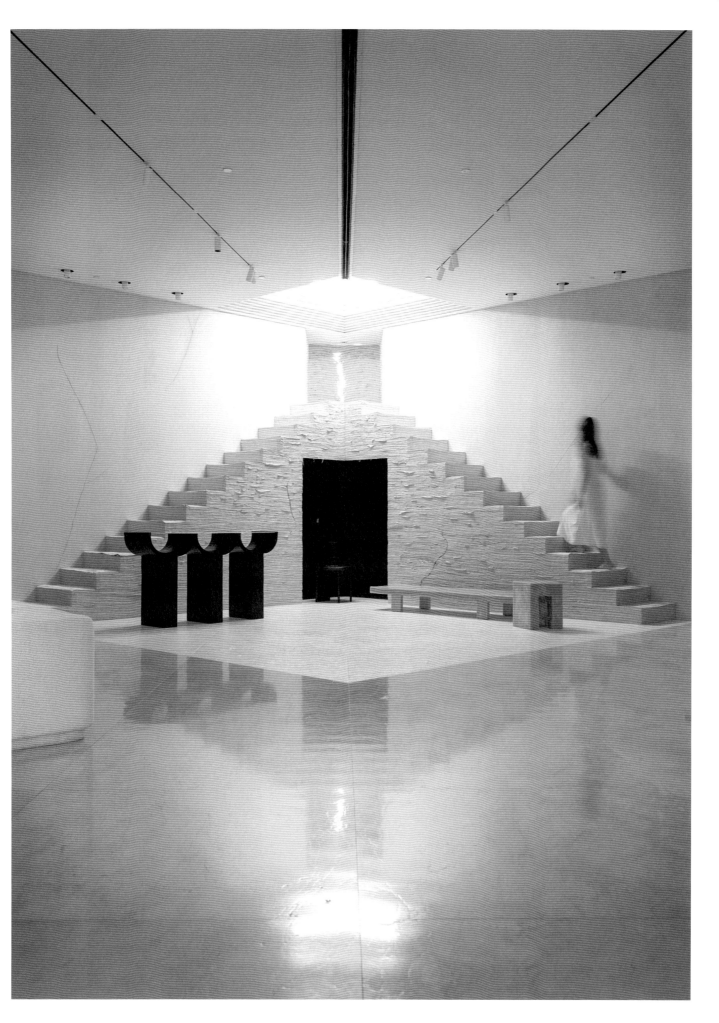

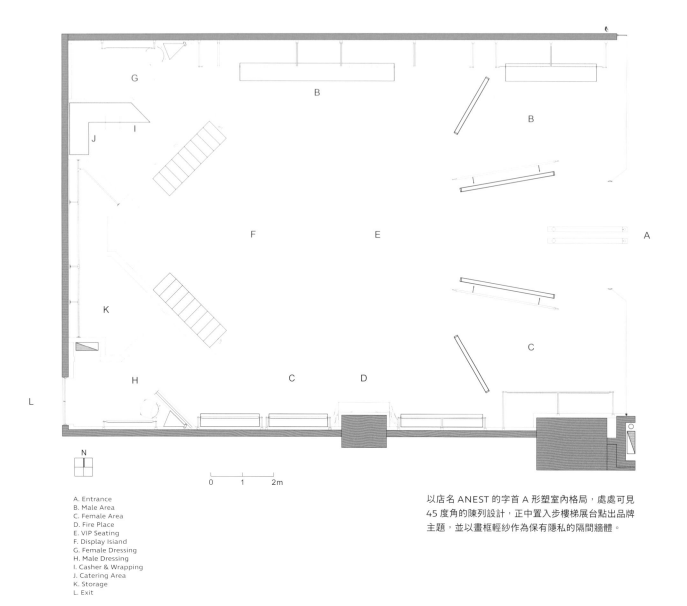

A. Entrance
B. Male Area
C. Female Area
D. Fire Place
E. VIP Seating
F. Display Island
G. Female Dressing
H. Male Dressing
I. Casher & Wrapping
J. Catering Area
K. Storage
L. Exit

以店名 ANEST 的字首 A 形塑室內格局，處處可見 45 度角的陳列設計，正中置入步樓梯展台點出品牌主題，並以畫框輕紗作為保有隱私的隔間牆體。

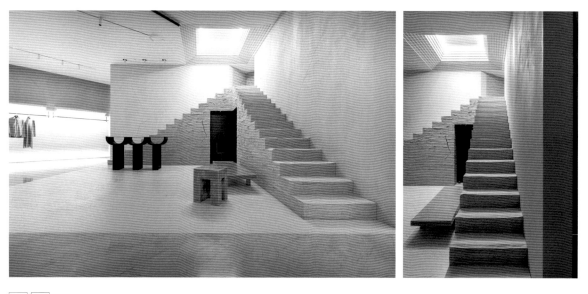

9　10　**9.10. 以等高製造秩序感**　疊布階梯高度、深度一致，讓整體呈現出來的效果更為細膩與整齊。

Designer Data

設計師：李智翔、葛祝緯、胡育瑄、龍薇
設計公司：水相設計
網站：www.waterfrom.com

Project Data

店鋪名稱：ANEST COLLECTIVE 成都精品店
性質：精品服飾店
地點：大陸‧成都
坪數：218 ㎡（約 65.95 坪）
格局：櫥窗、展示區、休息區、接待區、更衣室、儲藏室

建材：手工漆、漸層金屬漆、仿銀箔漆、紗布、GRG 繃布、馬鞍皮革、黃銅鍍鈦不鏽鋼、楓木實木、木化石、西班牙米黃大理石、白水泥

11 12

11. **布樓梯翻轉建材可能性** 挑戰布料不可能成為建材的既定認知，並藉此呈現工作室的進行概念。12. **俯視角度看見斷面構成** 從俯視角度可以細見層層布堆疊的細節表現。

adidas 首爾旗艦店
提煉傳統元素，品牌在地化

引領運動與時尚潮流的「adidas」為了更貼近人群，以「Home of Sport」概念重新定調店面形象，選擇在時尚潮流產業的聚集地——韓國首爾，開設首間亞洲旗艦店。同時提煉在地元素與品牌文化結合，與當地產生更緊密的聯繫和共鳴，藉此傳遞友善包容的「運動之家」精神。

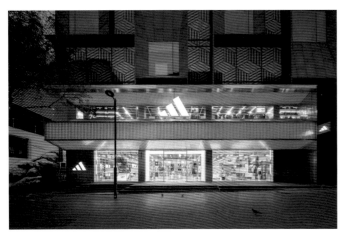 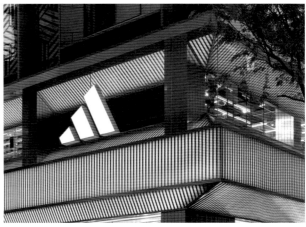

設計心法

1. 納入在地的東方元素，引發品牌共鳴與連結。
2. 互動式螢幕設計，提升品牌關注力與線下導流。
3. 依照不同系列強化風格，加深品牌多元印象。

文｜Aria　圖片暨資料提供｜万社設計　攝影｜SFAP

	3	
1	2	4

1.2. **融入在地建築元素**　汲取韓國傳統建築形態為靈感，條狀金屬與燈光搭配，展現充滿動態的生命力。3.4. **經典色系強化品牌印象**　選用品牌經典的寶藍色大面積鋪陳，並加入在地傳統圖紋與藝術雕刻，突顯空間層次感。

運動時尚潮流的領導品牌 adidas 以全新概念「Home of Sport」聚焦旗艦店形象，期待能成為運動愛好者、時尚追隨者和文化探索者的聚集地。而選擇首爾明洞作為亞洲旗艦店的起點，體現 adidas 對亞洲市場的戰略布局，不僅能透過韓國 KPOP 的時尚魅力強化品牌形象，同時也能接觸來自世界各地的消費者。而在規劃上，旗艦店需要容納旗下全系列品項，万社設計設計總監林倩怡提到，「如何布局巨量商品，並突出不同系列的特色，成為設計的思考重點。」

源自體育館的設計靈感，打造沉浸式體驗

首先在店面外觀上，擷取傳統韓式建築的飛檐造型，簡化成抽象的立面結構，並運用長條狀的金屬規律排列，巧妙呼應品牌 LOGO 標誌。同時運用燈光變化，充滿律動的視覺在夜間閃耀活力。轉到室內，汲取東方庭院的傳統設計，將樓梯移至中央，兩側安排展台，同時打造向上延展的天井，形塑中軸對稱的入口端景。由外而內，將當地的建築語彙以現代線條簡化，並融入空間，形成新舊交融的豐富對話，達到品牌在地化、空間化的效果。

林倩怡指出，「在布局配置上，綜合品牌一貫的平面規劃與營運團隊調研，依照當地的消費習慣微調，將最受歡迎的登山、跑鞋、足球與瑜珈系列安排在一樓。」能有效吸引顧客，縮短消費動線。整體空間設計則融入體育館概念，天花增設三角形結構，為品牌原有的天花系統增添透氣感。展示台除了沿用品牌的規格品，也加入訂製的小巧思，像是運用金屬圓管組合的方形平台，冷冽現代的質感展現年輕化特質。至於牆側則安排能旋轉的鞋架屏風，翻轉至特定角度，就能引入牆外櫥窗的廣告燈光，無形也能讓鞋款暈染上多變的光影色彩，戶外與室內產生微妙的呼應。而試衣間則延續體育館傳統配色，運用藍色奠定視覺基礎，亮麗的紅色則作為導引線，形塑置身其中的沉浸式體驗。

運用色彩與材質，強化系列獨特個性

為了突出旗下眾多系列的獨特性，運用材質與色系隱性劃分區域。以首爾限定的 City Shop 區來說，特意設置在入口左側，位處黃金陳列圈的優勢，有效刺激消費動能，過路旅客能迅速購買專屬的城市限定款。而天花則以燈管排出「Seoul」字母，強化空間形象。同時規劃 Seoul Lab 區域，顧客能 DIY 設計專屬的訂製衣物，提升旗艦店獨一無二的服務印象。轉向二樓，潮流聯名系列的 Y-3 以及 Originals 的經典系列都安排於此。林倩怡提到，「我們大膽以品牌的經典藍色，全面鋪陳核心展示空間，並創新運用藍色金屬切割出立體 LOGO，成為二樓重要的主視覺象徵。」也進一步與當地藝術家合作，重新詮釋韓式傳統紋樣，運用於金屬穿鞋椅、鏤空屏風和雕花展台，注入濃厚的東方韻味，呼應 Originals 的復古與街頭文化形象。

設計上不僅講究細節，也強調功能性，在一樓樓梯入口與二樓分別設置互動螢幕，能展示動態廣告之餘，也具備產品指引和線下導購的功能。而二樓更安排小遊戲的設計，消費者能進行互動，增加趣味娛樂，多元化的體驗空間有助提升品牌親和力。除了展示和互動體驗，內部也安排 13 米長的沙發區，以皮革沙發、塗鴉地毯，形塑年輕悠閒的氛圍，讓消費者在購物之餘也能放鬆休息，體現品牌注重健康生活與社交互動的理念。adidas 首爾旗艦店在設計、選材與用色的精心考量，不僅創造時尚又富有當地特色的空間質感，也展示品牌本身大膽創新的精神，提升顧客的購物體驗和品牌認同感。

5. **入口採取中軸對稱**　樓梯轉向後，形成左右對稱的入口設計，注入傳統東方建築精神。6. **三角結構天花，模擬體育館氛圍**　將體育館作為設計發想，天花加入館內常見的三角結構，空間便多了透氣感。7. **紅藍配色，注入復古質感**　藍色大面鋪陳，運用紅色線條指引動線，復古中帶有年輕感。

5

6　7

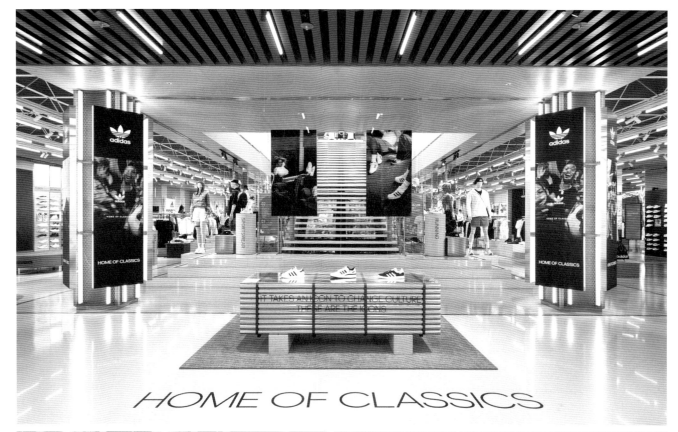

HOME OF CLASSICS

8. **燈管化作文字，強化空間個性**　販售首爾限定款的 City Shop，除了安排在入口，藉此縮短購買動線，也運用燈管排列文字，加深空間印象。9. **幾何光帶，象徵運動賽場活力**　階梯上方安排象徵運動賽場的彩色布條，而牆面的幾何光帶，則是運用品牌語彙將籃球場地面線條重塑而成，在在充滿活力。10.11. **大膽用色，展現獨特個性**　Originals 系列以藍色金屬切割立體 LOGO，大膽創新成為吸睛焦點。同時重塑傳統韓式圖樣，結合金屬與雷射雕刻，創造時尚又懷舊的氛圍。

9		
8	10	11

GF

1F

樓梯從側面改為置中，不僅快速引導顧客至二樓，樓梯也成為中心，形塑回字動線，能流暢來往於上下樓層與左右方向。而一樓安排最受歡迎的日常系列、城市限定款，二樓則設置獨特的聯名系列，提供消費者快速的選購動線。

Designer Data

設計師：楊東子、林倩怡

設計公司：万社设计

網站：various-associates.com

Project Data

店鋪名稱：adidas 首爾旗艦店

性質：運動用品業

地點：韓國・首爾

坪數：2,400 ㎡（約 726 坪）

格局：展示區、試衣間、櫃檯、沙發區

建材：烤漆板、雷射雕刻、鐵件、不鏽鋼

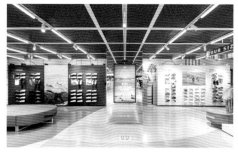
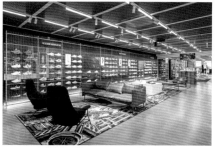

12. **互動式螢幕，提升品牌親和力** 透過感應螢幕，消費者能進行遊戲互動，增加記憶點。同時也能滿足產品指引的需求，達到導購功能。13. **13 米長的休息區** 二樓增設沙發區，足足有 13 米長的開敞空間，能放鬆舒適的休息，進行社交互動。

12 13

W House – Whirlpool Brand Experience Center
藉由體驗旅程，發掘隱含的品牌內涵

有別於線下以銷售為目的的旗艦店，「W House – Whirlpool Brand Experience Center」（惠而浦之家）更側重於透過近距離的互動展示與體驗，加深消費者對於旗下產品與品牌所訴求的精神。旗艦店天以雕塑裝置融合的策略，從一樓的品牌印象建立，到二樓的生活場景體驗和產品展示，MOC DESIGN 從建築到室內一體化表達再到層層遞進，由遠及近的參觀旅程，書寫完整的品牌體驗。

設計心法

1. 雕塑裝置與建築空間融合，讓店鋪更具話題性。
2. 導入互動裝置遊戲，使得展間變得生動又有趣。
3. 體驗、社交場域並重，層層遞進中知悉品牌史。

文、整理｜余佩樺　圖片暨資料提供｜MOC DESIGN　攝影｜聶曉聰

1.2. **不同視角欣賞建築與雕塑裝置的關係**　從室外看向建築和雕塑，室內的鏡面造型形成了室內外相連接的趣味關係。3. **利用互動遊戲助於理解產品**　Whirlpool 擁有相當厲害的洗衣機技術，設計師特別將產品進行解構展示，於牆面上設置互動裝置遊戲，讓人能更輕鬆地理解枯燥的技術細節。

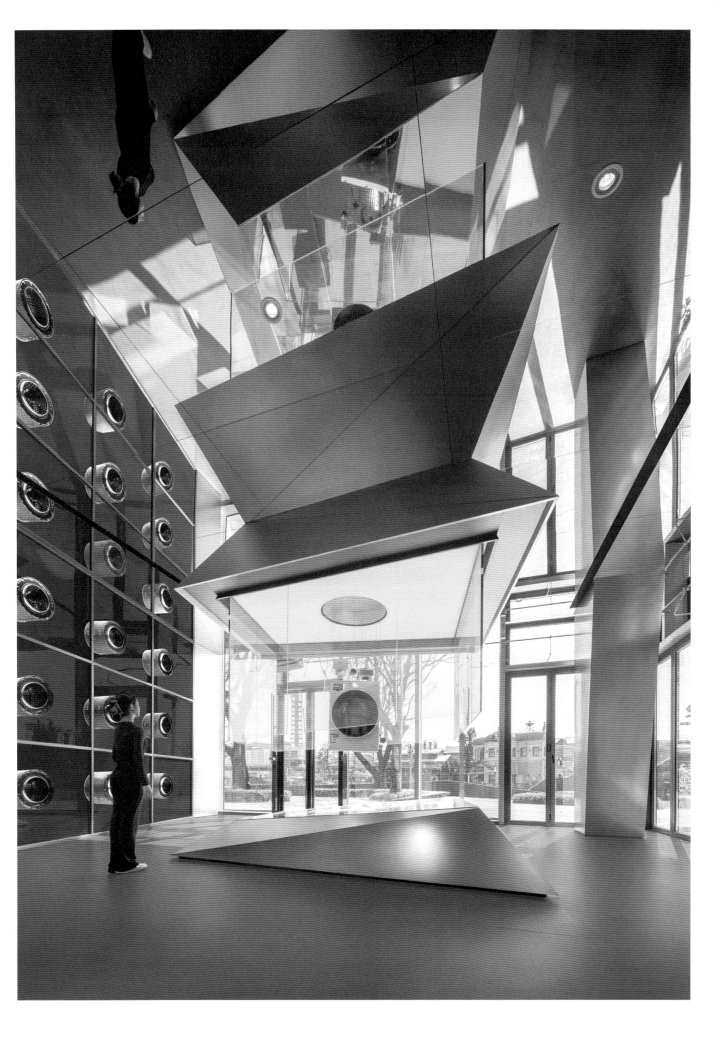

縱然電商蓬勃發展，實體店依舊是品牌吸引消費者的磁鐵，藉由實際進入到店鋪的經驗，讓更多有感、美好的體驗在購物過程中發生。「Whirlpool」作為一個以技術立身的百年家電品牌也意識到，現今除了消費行為改變之外，消費族群的更迭也是另一個需要關注的重點，現在的消費者世代對於體驗、社交需求更加明顯，這也顯示傳統零售店鋪模式已經過時，業者必須在商場空間中，進一步為顧客提供更吸引人的體驗，讓消費旅程變得更加具體，才能向消費客群傳遞品牌價值，甚至與他們對話的可能。

因此，這間位於廣東順德歡樂海岸 plus 的 W House － Whirlpool Brand Experience Center，最初設定有別於其他線下以銷售為目的的旗艦店，更側重於透過近距離的互動展示與體驗，拉近消費者對於產品與品牌的了解。

以稜鏡造型劃分不同風格的體驗場景

為了帶給消費者直觀的第一印象，負責設計操刀的 MOC DESIGN 從建築外觀到室內展廳做了不同的處理。首先在建築立面的處理上採取建物與雕塑融合的策略，具有標誌性的「天空之鏡」大型雕塑與建築相互連接，三角稜鏡造型從一樓空間之中向上生長，一路貫穿至二樓後再延伸直達天花之上，透過玻璃幕牆與室外的天空之鏡相互銜接，形成從裝置、建築到室內空間一體化的設計表達。

W House － Whirlpool Brand Experience Center 作為一個綜合性的商業空間，不僅需要滿足品牌文化展示、體驗展廳和活動論壇場地等多重需求。基於這一點，MOC DESIGN 將不同的功能置入不同的樓層，使來訪的消費者能在層層遞進的參觀旅程中，獲得從知悉品牌文化到了解產品的完整體驗。

一樓圍繞稜鏡裝置，構築出整體冷峻科技的空間調性，設計團隊與科技結合，不只讓展示變得生動有趣，也讓整體環境變得很科幻。像是多媒體互動展示的配置，讓來訪者可以從中瞭解品牌發展歷史、品牌核心技術等內容；展廳的另一側規劃為洗衣產品技術展示區，在這裡設計師將產品做了解構展示，牆面的互動裝置遊戲讓參觀者能輕鬆的理解枯燥的技術細節。

沿著光影流動的電梯進入到二樓，這裡劃設了多功能區，乾淨有力的設計語彙回應產品設計的簡約哲學，這裡是一個充滿靈活、開放、可變的社交空間，相關的交流活動都能在這展開。顧及家庭客群之需求，設計師還在二樓規劃了一個兒童遊戲區，當家長認識品牌的同時，孩子們也能自在開心地玩樂。兒童區設定為明黃色調，恰好與一樓的展廳相呼應，也達到平衡整體空間的調性。

4

5

4.5. **稜鏡裝置建構出帶科技感的氛圍** 一樓設計圍繞著稜鏡裝置展開，使整體充滿高冷潔淨、俐落率性的科技感受；此外該區也結合互動裝置，讓顧客得以參與方式認識品牌與產品。

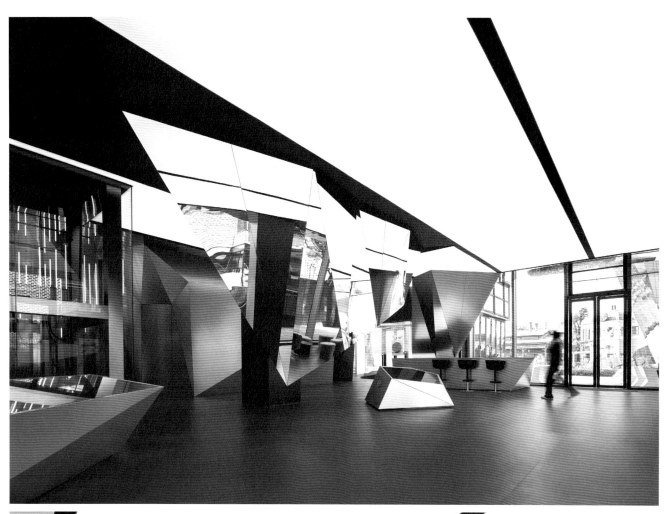

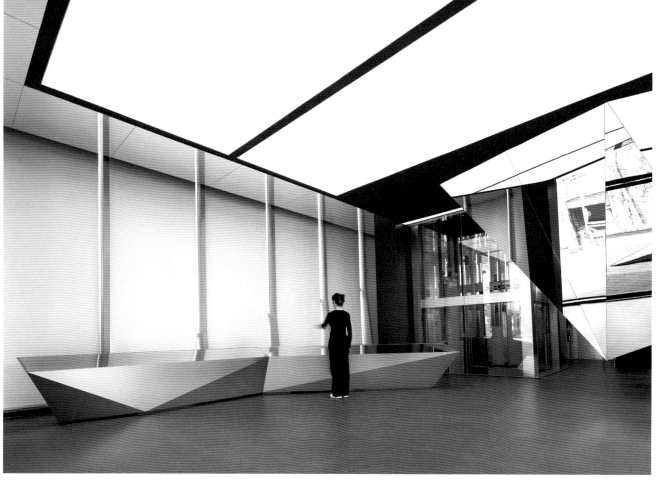

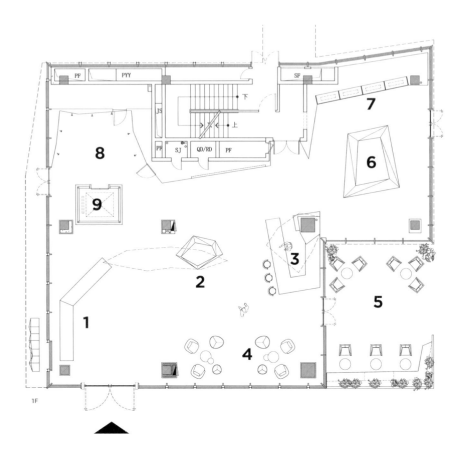

1F

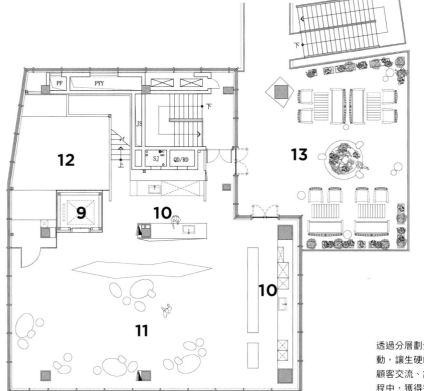

2F

1. Brand History
2. Product Guide
3. Bar
4. Rest Area
5. Outdoor Area
6. Core Product Display
7. Technology Interactive Area
8. Lift Hall
9. Lift
10. Product Experience Area
11. Multi-functional Area
12. Kid's Zone
13. Terrace Area

0 2 4 8m

透過分層劃分各個展示區，一樓主要為產品展示區，結合科技互動，讓生硬的家電知識更容易理解，二樓主要為社交空間，舉凡顧客交流、課程等都可在此舉行，來訪者可在層層遞進的參觀過程中，獲得完整的體驗。

Designer Data

設計師：楊振鈺、梁寧森、吳岫微

設計公司：MOC DESIGN

網站：www.moc-office.com

MOC

Project Data

店鋪名稱：W House － Whirlpool Brand Experience Center

性質：家電業

地點：大陸‧廣東

坪數：680㎡（約 206 坪）

格局：品牌歷史區、產品體驗區、休憩區、科技互動區、吧檯區、兒童區、多功能區、露台區

建材：岩板、鏡面不鏽鋼、原色噴砂不鏽鋼、黑色金屬烤漆、超白玻璃、木飾面板、亞克力、地毯

6 | 7 | 8

6. 多功能區強化互動 特別於空間中劃設多功能區，強化交流互動。**7. 一條條的流動光束** 通過光影流動的電梯進入到二樓，當光線穿過時，可感受空間內與外的對話。**8. 明黃色替兒童區添活力** 設計師在二樓劃設了兒童區，以明黃色平衡整體空間的色彩，也增添活力。

ARC'TERYX 始祖鳥三里屯旗艦店
裝置藝術構築加拿大原生風景

來自加拿大的戶外運動時尚品牌「ARC'TERYX 始祖鳥」，選在北京三里屯這個國際品牌一級戰區設立旗艦店，希望透過沉浸式體驗，讓消費者更能瞭解品牌歷史與文化。區別於品牌簡潔工業風的設計方向，上海尚洋藝術設計有限公司（STILL YOUNG）透過木質與石材構築出品牌原生地溫哥華的風景。

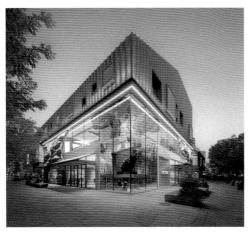
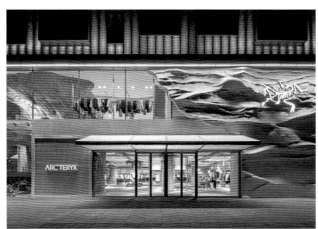

	3	
1	2	4

設計心法

1. 營造讓消費者能與品牌共情同理的空間。
2. 透過設計讓顧客感受到品牌價值與歷史。
3. 沉浸式手法開啟客人與品牌對話的可能。

文｜Joyce　圖片暨資料提供｜上海尚洋藝術設計有限公司（STILL YOUNG）　攝影｜雲眠攝影工作室

1. **巨型比例創造吸睛效果**　在 L 型立面以兩公尺高的松果藝術裝置，搭配巨型樹幹，攫住路人眼光。2. **頁岩牆體還原山脈起伏**　大門牆體飾以頁岩造型，搭配發光 LOGO 植入品牌意象。3.4. **藝術裝置柔化調性** ARC'TERYX 始祖鳥三里屯旗艦店以兩層樓高大樹，來點出戶外運動品牌主題。

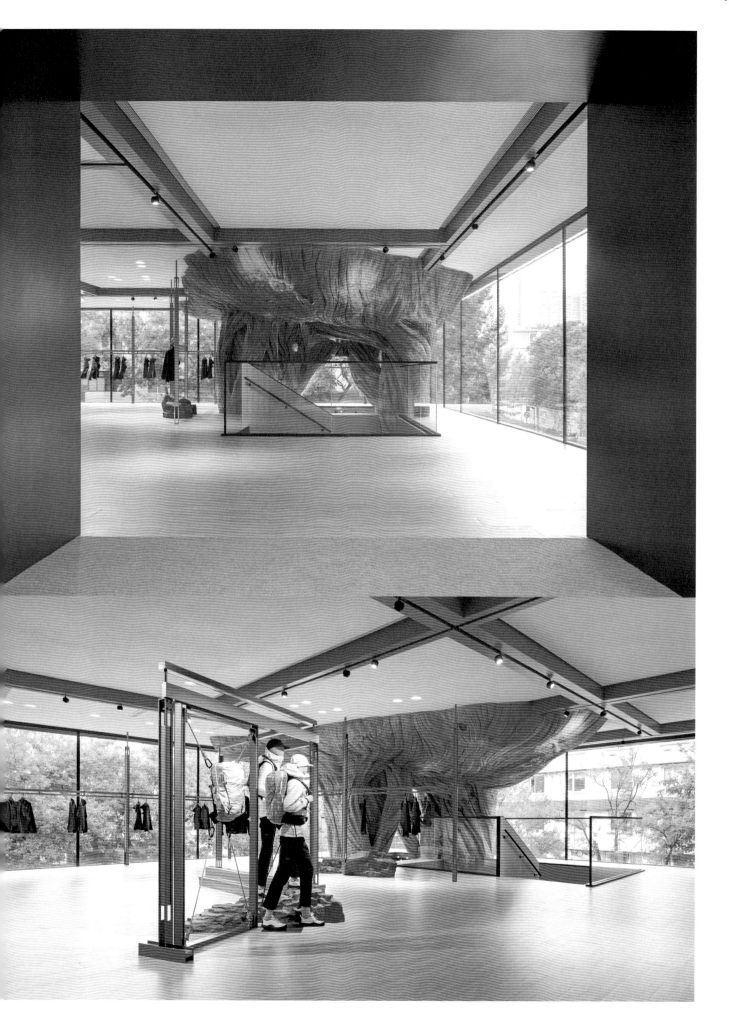

為了表現出 ARC'TERYX 始祖鳥「突破極限，向上而生」的品牌精神，上海尚洋藝術設計有限公司（STILL YOUNG）延續品牌原生地加拿大當地藝術家戶外文化雕塑概念，在三里屯旗艦店 L 型轉角處的最大面向，設置一株拔地而生的粗大樹幹，超巨型比例除有吸睛功能，樹皮外觀由人手一筆一畫刻意強化出時代感紋路，代表大樹在漫長生長過程中，儘管經歷自然粗砥磨礪，仍具備向外探索的堅韌意志，藉此表達品牌源起，就是希望人類藉由優良安全裝備，去探索過去未能到達過的地方，享受各種自然極致體驗。

陳列藝術取代冰冷工業風格

在 ARC'TERYX 始祖鳥三里屯旗艦店，設計者顛覆運動空間常見黑灰色調搭配工業風的設計邏輯，以陳列藝術搭配木石等具有自然溫潤感的材質，以拉近顧客心裡距離，創造體感氛圍。大片立面透明玻璃望見大樹伸展，搭配外牆嵌合的凹凸頁岩紋路造型，將 LOGO 線條設置光源立於其上，讓消費者從外觀上就能感受到品牌獨特的場域氛圍，也表達出品牌與自然關係的強烈感受。

店內攫住目光焦點的巨大樹幹，不管內外都能讓消費者感受到巨大自然與渺小人類的對立感。懸空樓梯平台處則利用工廠回收的廢棄鏽板，打造出高達 2 公尺的松果藝術裝置。象徵智慧的松果呼應貫穿而上的大樹，營造出強烈視覺藝術氛圍，樹體紋路也代表著原生地加拿大的西岸海岸山脈起伏，藉此帶出品牌歷史也強化品牌特色，讓消費者即使沒看到 LOGO，也能感受到與品牌的連結性。刻意將樓梯移到樹幹旁，作為貫穿上下挑高空間的主動線，也破開原本樓高逼仄劣勢。樹跟樓梯依傍而生，象徵著自然與人的互助結合。有些地方用上最好裝備也無法抵達時，就需要有人來修橋鋪路，這裡結合了裝置藝術與動線功能，象徵著人與自然共生共榮的關係。

依產品機能分配區塊陳列

兩層樓高空間中，捨棄時尚運動品牌慣有女裝鞋款在前、男裝在後的動線邏輯，格局分配不採固定動線，以貫徹始祖鳥產品是為了幫助消費者在惡劣環境仍能自由活動的理念，將產品以功能性來劃分進行區塊陳列。一樓主要規劃為攀岩、徒步系列的專業產品，適用於山脈、森林等場域，因此將巨型樹幹延伸出大小樹洞，牆體裝飾出岩壁造型，為產品打造出使用場景，整體空間植入岩石山體的展台底座，打破運動品牌水泥或黑灰色工業風的陳列取向，塑造絕佳沉浸式體驗。

二樓是城市生活產品區與山地講座課堂，天花與牆體接縫處以水泥形塑出曲線起伏，再使用泡沫漆來模擬屋簷落雪堆積質感，並刻意將燈光藏於其中減少干擾。搭配咖啡吧檯、講座休息區，點出城市生活意象。山地課堂區域以木椿矮桌、布沙發與裝飾地爐，打造木質溫潤令人放鬆的休息環境，壁面品牌介紹適時植入隱形連結，消費者可以邊品嘗咖啡、邊聆聽攀岩界大師分享經驗。整棟建築空間設計從調性搭配產品主題，將品牌 DNA 深植消費者心中，鼓勵消費者走出戶外用身體丈量與感知世界，打開個體與世界建立連結的開端。

5

6 7

5.6.7 巨大樹幹扣合樓梯具指引作用 設計師特別將樓梯移到巨大的樹幹旁，作為貫穿上下挑高空間的主動線，也破開原本樓高逼仄劣勢。

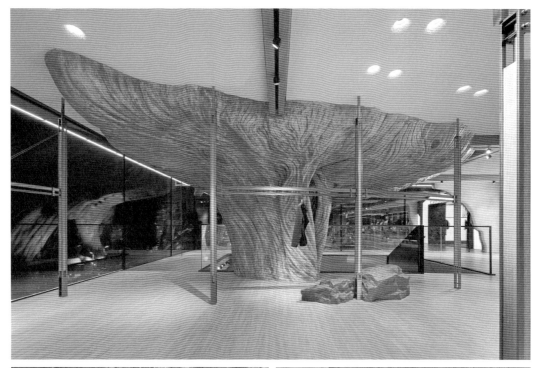

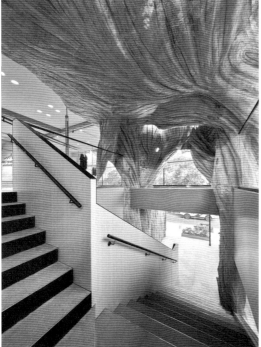

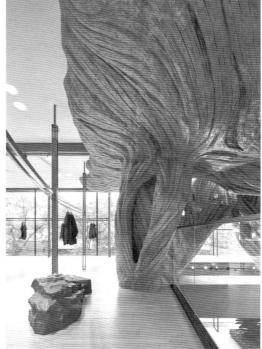

8.9. **樹洞塑造絕佳沉浸體驗**　將展示空間打造成仿真樹洞，讓消費行為進行一場沉浸體驗。10. **繩索岩石形塑主題**　以攀岩基本元素的繩索與岩石來打造陳列展台，點出品牌主題。11. **自由動線讓人自在選逛**　自由的行走動線，消費者可以隨喜好進行選逛與駐足。

8	10
9	11

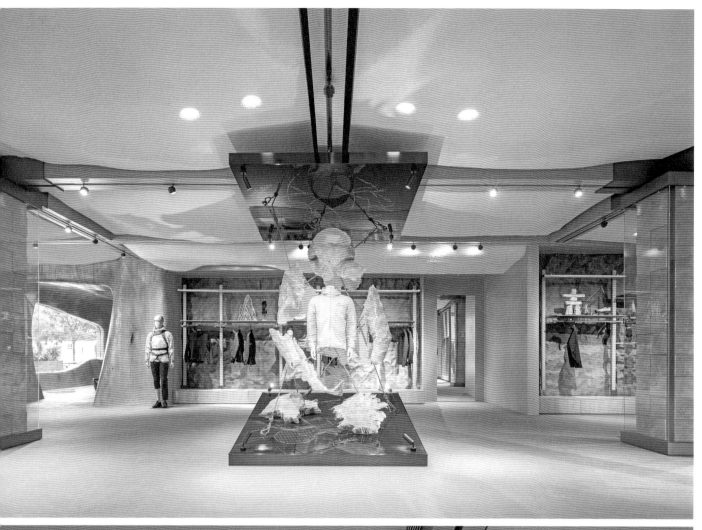

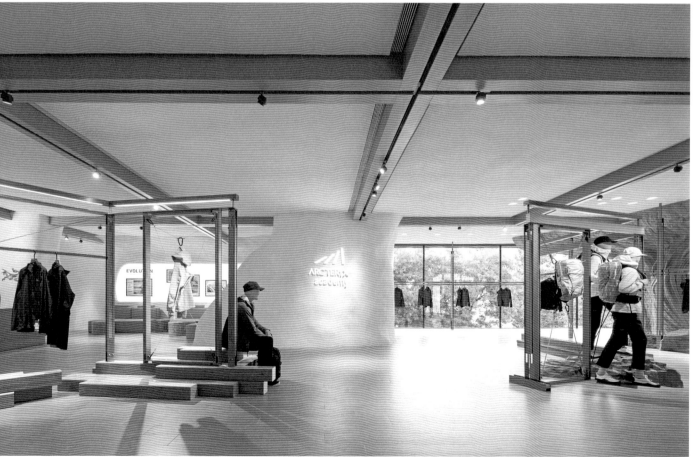

1F

2F

以巨大樹幹吸引目光，藉此延伸出具有銷售展示的
樹洞空間，讓沉浸式體驗更加完整。刻意不設動
線、以產品功能劃分銷售區塊，創造出自由動線。

Designer Data

設計師：朱暢、杜潤文、趙大航

設計公司：上海尚洋藝術設計有限公司（STILL YOUNG）

網站：www.stillyoung.cn

Project Data

店鋪名稱：ARC'TERYX 始祖鳥三里屯旗艦店

性質：運動服飾用品

地點：大陸・北京

坪數：室內 885 ㎡（約 268 坪）、露台 91 ㎡

（約 28 坪）

格局：一樓商品陳列區；二樓咖啡吧檯、講

座區與室外露台

建材：GRC、木紋地磚、拉絲不鏽鋼

12.13. **天花植入堆雪意象點出北國風貌** 講堂與休息區模擬出城市雪洞場景，品牌介紹植入

隱形連結。14. **巨大松果導入品牌原生地意象** 利用工廠回收的廢棄鏽板，打造出松果裝置

藝術。

| 12 | 13 | 14 |

PLUS+ 施作工序解析

STEP 1 搭建主體支撐結構

先在工廠內依照設計圖尺寸，依照現場牆柱位
置，搭出施作鷹架與樹體支撐結構，模擬店鋪
搭建環境。

STEP 2 以鋼筋進行樹體塑形

在主結構上以鋼筋作為樹體姿態的基底結構，並以此做為樹型外觀的塑形基礎。

文｜Joyce　設計、資料暨圖片提供｜上海尚洋藝術設計有限公司（STILL YOUNG）

STEP 3 泥巴造型細化，初始大樹形狀顯現

將泥土覆於鋼筋結構上開始塑造樹幹形狀，這部分工序最困難的地方，是在於型態的把控，因為是手工活，依賴工人對作品與美感的理解，需要多進行溝通、反覆確認與耐心調整。

STEP 4 精雕大樹材質細節

當樹體姿態符合美感與設計要求後，再進行外觀的細節調整，將質感與紋路調整到最佳狀態。

STEP 5 現場拼接上色

在工廠完成後，切分成數個部件運至現場組裝，依照現場條件進行細部修整，完成後上色並做細部微調。

華為上海前灘太古里旗艦店
轉譯科技概念的美學體驗

UNStudio 希望將「華為上海前灘太古里旗艦店」打造為與眾不同的鮮明形象，將資訊科技轉化為設計美學，與華為團隊緊密合作並為其設計了上海的全新旗艦店，打造以用戶為導向的客戶體驗，融合了人、自然和科技，同時迎合多元化的消費習慣，以及科技生活的新語境。

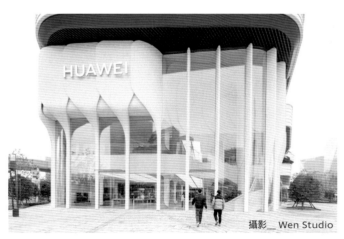

攝影＿ Wen Studio

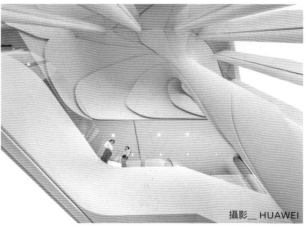

攝影＿ HUAWEI

設計心法

1. 以親生物元素為基礎的幾何設計。
2. 美感量體衍生的流暢互動空間。
3. 友善環境的材料與科技展望未來。

文、整理｜賴姿穎　圖片暨資料提供｜UNStudio　攝影｜Wen Studio、HUAWEI

| 1 | 2 | 3 |

1.2. **受自然與科技的靈感啟發**　以親生物幾何設計兼顧品牌簡約調性，打造面向未來的經典設計。3. **空間與科技創造有活力的文化體驗**　結合 AR 技術，以全新的方式體驗藝術和科技，提供沉浸式的互動。

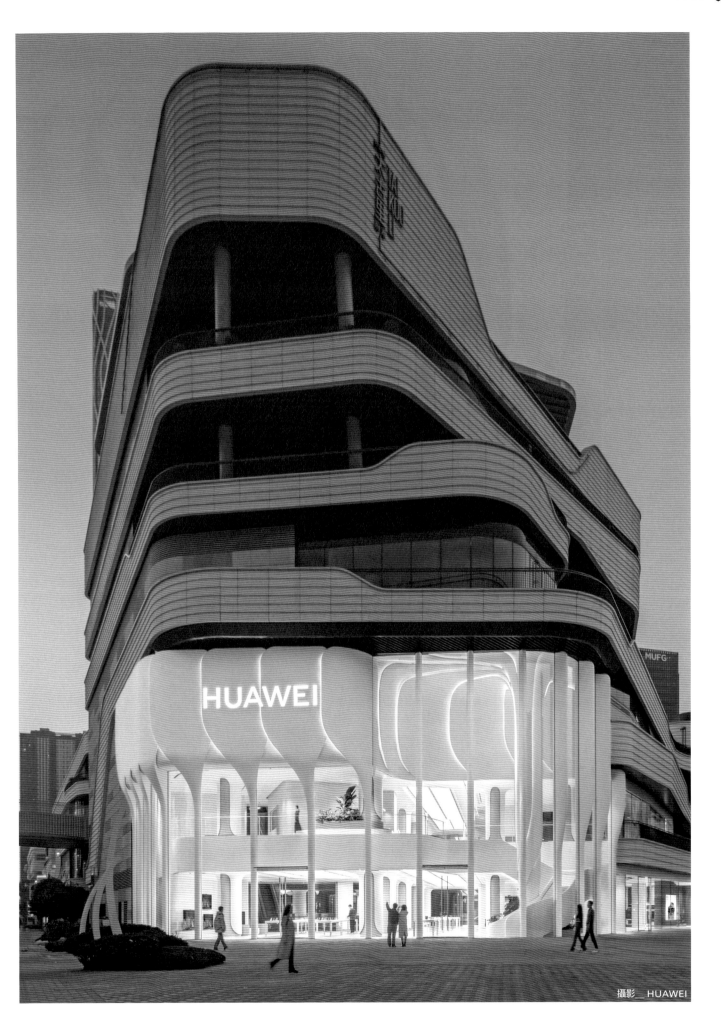

攝影__HUAWEI

UNStudio 創始人兼首席建築師 Ben van Berkel 表示：「我們想要打造區別於傳統零售的店鋪，真正將互動體驗與科技、社區創建融為一體的體驗，我們的設計使得華為上海前灘太古里旗艦店重新發掘了現代零售業的潛力，使其成為一個營造社區感的宜人環境，供消費者和訪客聚會、分享和創新的當代場所。」

遞歸花瓣的立面設計汲取自然

旗艦店的外立面構成了通往前灘太古里的標誌性門戶，逐漸展開的構圖定義了一個獨一無二的形象和歡迎的姿態。這項設計參考了大自然生長結構的「遞歸動態」，不同生長階段的花瓣形態包覆於整個外立面，在比例和旋度上不斷演變，Ben van Berke 分享道：「受華為鴻蒙操作系統啟發，並且從大自然中汲取靈感，創造出以親生物元素為基礎的幾何設計，並且從室外完美過渡到室內。」

玻璃的結構柱隱藏於花瓣的根莖中，形成無框玻璃牆，最大限度地提高了可視性，將自然光引入店內深處。嵌入花瓣邊緣的照明系統在整個外牆上投射出柔和的光線，為精緻的夜景增光添彩。朝南的外立面由起伏的玻璃帷幕構成，座椅和綠植嵌入蜿蜒的玻璃中，模糊了室內外的界限。

自然、美感與科技緊密結合的多元體驗

鴻蒙樹成為室內別具一格的特徵，從外部清晰可見，並且延續了外立面具有層次感、螺旋狀的遞歸動態設計，不僅強調了主入口區域，也從室外和室內吸引人流。室內設計以流暢的動線和溫暖、乾淨的色調為基調，採用木質和改良纖維石膏包覆的柱子、象牙色的天花板和地板、木質展示台和原木色傢具等，給予空間一致性的色調。無論是立面還是室內都選用了高性能、經過認證和可回收的材料，比如超高性能混凝土（UHPC）和改良纖維石膏（GRG），以減少對環境造成的損害，並延長建築的使用壽命。同時在地板和天花板上採用的預製系統，提供了可拆卸的解決方案。並利用先進的通風系統和實時監控來確保良好的室內空氣品質，亦置入大量的綠植，創造一個宜人的環境。

Ben van Berkel 進一步說明：「主入口區的鴻蒙樹景觀應用了 AR 促進交互體驗：訪客可以通過視覺、聽覺和嗅覺來體驗大自然。」兩層樓都設有休閒、聚會和分享的空間，除了位於中心位置的主要產品展示區外，兩種不同的體驗區域也在兩層樓的空間中流暢地交織分布：旗艦體驗區提供產品展示和服務，而五個消費者全場景體驗區則鼓勵人們與各類智慧產品互動，充分將人工智慧無縫融入日常生活的方方面面。

成為城市裡的社交聚場

位於二樓的 HUAWEI 華為學堂對所有訪客開放，可以根據不同需求進行靈活配置，訪客均可參與在此舉辦的講座、文化活動以及運動與健康系列課程等。二樓學堂對面的咖啡廳可供人們在等待售後服務時享受放鬆時刻，生活實用區可作為工作和休閒活動的區塊。南入口處的畫廊和產品牆是品牌與顧客之間的溝通窗口，不僅紀念了華為的發展史和品牌里程碑活動，也提供了一個休息和交流的空間。

4. **延續有關樹與森林的設計理念**　均均分布於空間的柱體採用遞歸動態的設計語彙，成為優美背景。
5. **多元互動場景打造城市客廳**　此旗艦店不僅提供產品的展示與互動，也在兩層樓的空間中分布休憩、生活體驗、交流互動等區塊，目標是成為人們相聚的城市客廳。

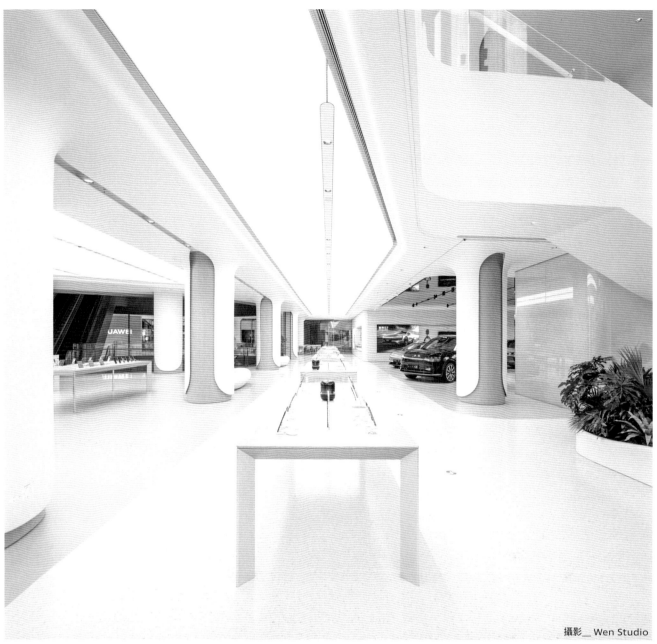

攝影__ Wen Studio

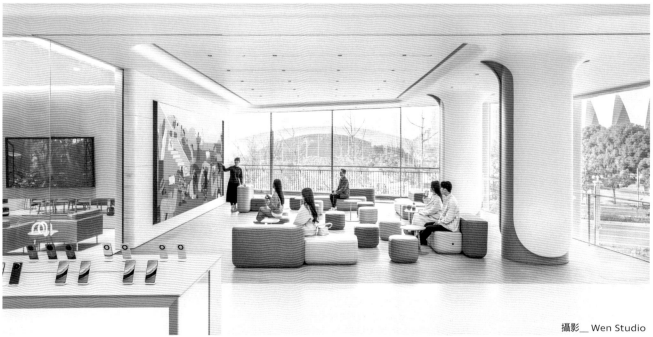

攝影__ Wen Studio

1F

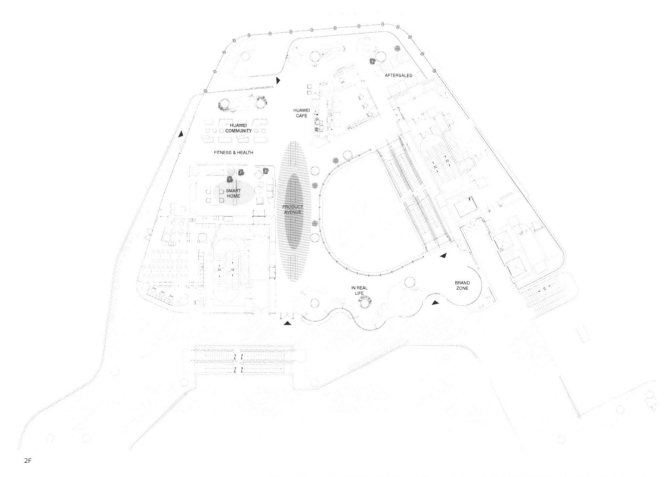

2F

曲線界面、蜿蜒的玻璃帷幕使動線更加流暢，圓柱分布作為背景而不分散對產品的注意力，除了中庭的垂直動線，增設北側階梯直通二樓咖啡廳，引導訪客自然流動到所有體驗區域。

Designer Data

設計師：Ben van Berkel

設計公司： UNStudio

網站：www.unstudio.com

攝影__ Els Zweerink

Project Data

店鋪名稱：華為上海前灘太古里旗艦店

性質：數位科技業

地點：大陸‧上海

坪數：1,810 ㎡（約 548 坪）

格局：鴻蒙樹、產品展示區、輕鬆旅遊、智慧辦公室、娛樂區、服務中心、品牌展示牆、華為社區、華為咖啡、售後服務區、智慧家居、生活實用區、品牌空間

建材：纖維石膏、金屬板、木材

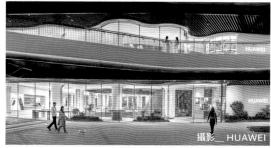

攝影＿ HUAWEI

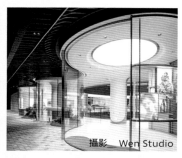

攝影＿ Wen Studio

6	7

6.7. 流暢動線提供靈活的交流場域 曲面、弧線語彙帶動室內流暢的動線，增進人們與產品的互動性。

VISION

從視角、細節，打開設計維度

IDEA ——大店小商場——百貨專櫃設計

百貨人流絡繹不絕，有人之地必有商機，是許多零售品牌觀望想進駐的理想基地。百貨專櫃設計有別於一般實體通路，它的店鋪空間不大，但又必須做得有特色，才能吸人光顧上門。從經營角度進而探討整體的設計思考，並細談從「主題風格」、「空間布局」、「動線設計」、「氛圍營造」等面向，探究如何在有限空間下做最好的展售運用。

DETAIL ——店鋪展示櫃體設計

店鋪的展示櫃不單只有展示陳列，還牽動銷售，究竟該擺在什麼位置？尺寸高度為何？如何與空間設計趨於一致性？其中都蘊藏巧思。蒐羅醫藥、服飾、配件、民生消費品、植物等產業別，從「尺寸設計」、「擺設陳列」、「材質創意」、「照明規劃」做深入探討，提供設計師或品牌業主規劃店鋪展示櫃體的設計思考。

文、整理｜余佩樺　資料暨圖片提供｜Üroborus_studioLab:: 共序工事　攝影｜李易暹攝影工作室 Yi-Hsien Lee and Associates YHLAA

以常民材料，形塑當代前衛選物場景

永續、循環，一直是品牌「La Maison SCLOUD」的核心價值，對此 Üroborus_studioLab:: 共序工事從循環角度思考店鋪空間，利用鍍鋅鐵板結合角鐵設計出的隔間系統，不僅為空間下不同的註解，其可快速組裝、拆卸，並能回收再利用的特性，也呼應了品牌精神；此外也借助金屬本身所散發的光澤，讓整體環境透露出前衛的氛圍。

Project Data

店鋪名稱：LA MAISON SCLOUD
品牌概念店
性質：選品店
地點：台灣‧台北
坪數：297.5 ㎡（約 90 坪）
建材：水泥粉光、塗料、鍍鋅鐵板

Designer Data

設計師：洪浩鈞
參與設計師：黃媛筠、黃泓維、
賴麒羽
設計公司：Üroborus_studioLab::
共序工事
網站：www.facebook.com/
urobrous

IDEA

1. **金屬材質演繹前衛的永續時尚**　永續時尚一樣可以很前衛，Üroborus_studioLab:: 共序工事
借助金屬材質本身所散發的光澤，圍塑出前衛時尚的氛圍。

Üroborus_studioLab:: 共序工事創辦人洪浩鈞談到，La Maison SCLOUD 的業主希望能打造一間具特色的選品店，不只集結新銳潮流品牌與精品，更是孕育國內新銳設計師服飾品牌的展售平台空間。再者，「永續、循環」一直是 La Maison SCLOUD 的核心理念，從選品、販售到服飾回收，皆建立出一套自己的循環再生機制，因此在面對展售空間設計時，也希望能兼顧永續、循環的精神。

La Maison SCLOUD 的首間門市落腳於 NOKE 忠泰樂生活，於是，洪浩鈞與團隊們從循環設計角度切入，利用鍍鋅鐵板結合角鐵設計出可快速組裝、拆卸，同時又可回收再利用的隔間系統，螺絲鎖固、卡扣等取代傳統焊接方式，進場安裝快速，著實省下不少時間成本；日後真有打算撤場，這些金屬元件拆卸後能完全重複循環再利用，能達成環境「零垃圾」的目標。規劃前，洪浩鈞就深知在這個空間裡不會只有一種銷售行為，後續不定期將有各式策展、活動等在這裡進行，於是這套隔間系統在組合與變化下，能創造出一座座獨立的單元體。在這 297.5 ㎡（約 90 坪）的空間裡，共創造出四座金屬單元體，包含 TABAC 吧區、儲藏室、更衣間與 VIP 室，以及工作坊等，滿足了銷售上選購、試穿、結帳等動線，甚至在店內出售的服飾，未來亦可在工作坊裡重新改造，以延長衣物的壽命。至於隔間外的空間則可提供日後作為主題策展、活動走秀、駐足停留及選品展售等的多功能開放場域。

組裝不留痕跡，讓金屬單元體乾淨又有型

當然洪浩鈞也明白，La Maison SCLOUD 作為一間選品店，商品仍是主角，因此在思考整體空間基調時便以灰白銀作為主，襯托品牌多樣產品的背景的同時，也能於空間中體現出強烈的品牌特色。「鍍鋅鐵板的表面有獨特的鋅花紋理，它可以是很好的背景，也很具現代前衛感，剛好能把品牌那份實驗性格突顯出來。」一片片的鍍鋅鐵板經組合後，既能看到鋅花本身的特色，又能呈現出一定的垂直感與分量感。

鍍鋅鐵板作為襯托商品的背景，為了維持立面的完整性，設計團隊將固定點設於內側，一個角鐵銜接兩片鍍鋅鐵板，最終再以螺絲固定，另外為了讓單元體功能更多元，也嘗試將鐵管搭配 U 字型固定片鎖於其上，即能當作吊衣架。洪浩鈞也進一步分享，尋找材料的過程中，發現角鐵除了以螺絲固定，另還有不需鎖螺絲的卡扣形式，於是他在其中的陳列展架以此作為設計，組裝輕鬆、結構也穩固，同時也能展現出很好的支撐性。

2.3. **以設計做轉化，常民材料亦能成為空間亮點**　鍍鋅鐵板藉由彎曲塑形創造出想要的圓弧角度，為單元體帶來不一樣的輪廓，同時還嘗試搭配石材利用質地本身的差異性，揉合出別具一格的空間樣貌。4. **貫徹核心，就連天花板燈條也能回收再利用**　將時常在藝廊、博物館、美術館見到的軌道燈運用於店鋪中，演繹屬於該店的美感。照明運用也貫徹永續核心，可拆卸再利用，不會對環境帶來影響。

2	3
4	

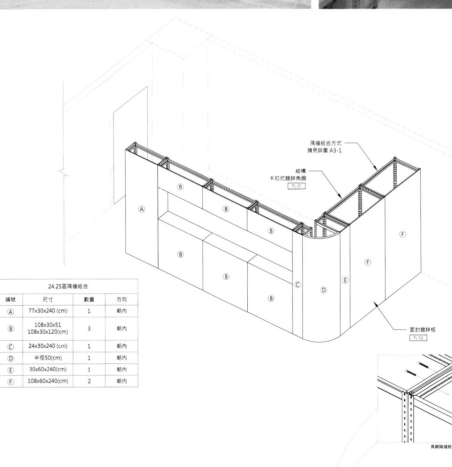

24.25區隔牆組合			
編號	尺寸	數量	方向
A	77x30x240 (cm)	1	朝內
B	108x30x51 108x30x120(cm)	3	朝內
C	24x30x240 (cm)	1	朝內
D	半徑50(cm)	1	朝內
E	30x60x240(cm)	1	朝內
F	108x60x240(cm)	2	朝內

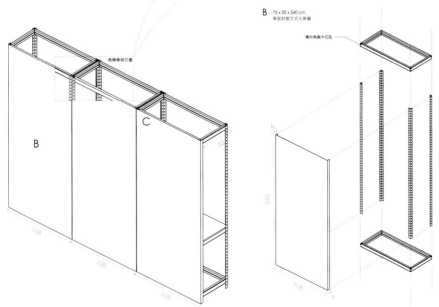

5　6　7　8

5.6. 金屬元件具可拆卸再利用特性，達成循環目標　為讓 La Maison SCLOUD 能延續品牌永續、循環的精神，設計團隊在思考設計時亦從循環再利用的角度出發，利用鍍鋅鐵板、角鐵創造出模組隔間系統，組裝容易、拆卸後還能重覆再使用，有效降低裝潢過程中的碳排放量。**7.8. 鎖固＋卡扣接合，安裝拆卸皆輕鬆**　源起於品牌本身「循環、再生」概念，在思索角鐵組裝時，除了以鎖螺絲的鎖扣方式，另也找到卡扣的接合方式，既不需鎖螺絲、無破壞性，還相當好拆卸。

La Maison SCLOUD 店鋪共分兩區，利用模組隔間系統進行劃分，TABAC 吧區、儲藏室、更衣間與 VIP 室集中一區，而工作坊則自成一區。藉由區域的劃分也將動線做了界定。

文｜林琬真　資料暨圖片提供｜考思設計 COS Design Studio　攝影｜Ar Her Kuo Photography Studio【空間攝影】

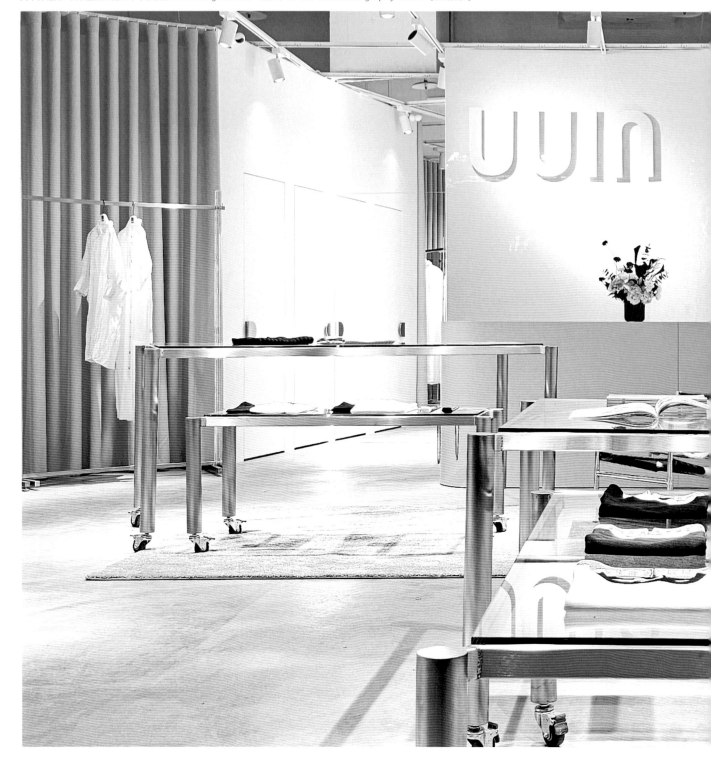

空間借助色澤與材質，呼應服飾的輕透亮

品牌「UUIN」的命名靈感，源自三位創辦人姓氏的組合，傳遞每位夥伴貢獻最擅長、精湛的部分，相互激盪出最具質感的時尚品味，替服飾品牌注入當代創新思維及工藝的傳承概念。回到展售空間，設計團隊以色澤、材質做鋪陳，展現簡約、自然質量的同時，也將服飾本身獨有的精神表露無遺。

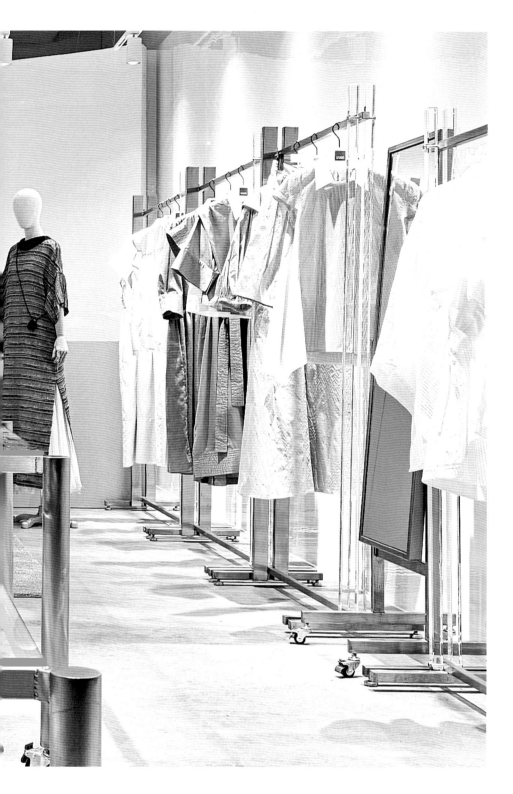

Project Data

店鋪名稱：uuin_official

性質：女裝服飾店

地點：台灣·台北

坪數：約 22.6 坪

建材：水泥粉光、波音軟片、布簾、
不鏽鋼、壓克力

Designer Data

設計師：考思設計團隊

設計公司：考思設計 COS Design
Studio

網站：cosdesign.com.tw

1. **純淨輕盈空間基底**　利用白色、輕盈通透的空間背景，彰顯服飾本身獨有的色彩、質地與材料細
緻度。

UUIN 於 2023 年進駐台北市大直商圈的「NOKE 忠泰樂生活」，百貨以訴求自然、原創、美學、舒適的風格設計為出發，強調設計、藝術靈感融入生活的追求，與 UUIN 強調「Contemperary 當代、Culture 文化、Compared 對比、Chic 精緻」的設計理念不謀而合，促成了 UUIN 進駐「NOKE 忠泰樂生活」的計畫，共同替城市生活譜寫迷人的品味風格。

明亮背景烘托服飾精彩細節

22.6 坪的室內屬於面寬不寬的長方形空間，為了提升顧客對品牌的關注與好奇，以及彰顯商品的能見度；利用開放、通透的入口設計，創造出讓人眼睛為之一亮的新穎設計。入口左側位於手扶梯上來的第一個視覺焦點，規劃 model 站在架高展示台，陳列當季主打服飾；利用天花板懸掛巨大 LOGO 的方式，誇張、高聳的視覺設定，成功帶入遠方視線，大幅提升店面的能見度，同時烘托品牌的吸睛效果。為了突顯 UUIN 的服飾特色，整體空間以大量的白色為背景，鋪陳水泥粉光地坪，展現簡約、自然的質量；牆面鋪陳亮面的波音軟片，在光線的映照下，投射出部分空間感，搭配均勻亮度的自然光燈飾，展現明亮、具層次與開闊的美學氛圍。天花板利用輕鋼架格柵鋪陳，營造通透、延展空間尺度，而簡約的格柵造型特性，也成為活動策展時的輔助小道具，例如小配件、包包的吊掛裝飾處。

2	3
	4

2.3.4. **高度與誇張技法，創造視覺吸睛度**　入口利用巨大 LOGO 及挑高 MODEL 效果，提高視覺能見度；壁面融入弧形線條，彰顯溫潤且細緻的美學風尚。

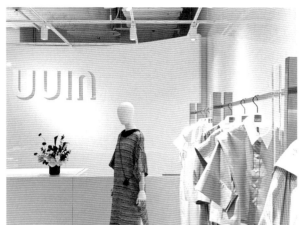

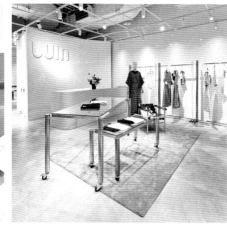

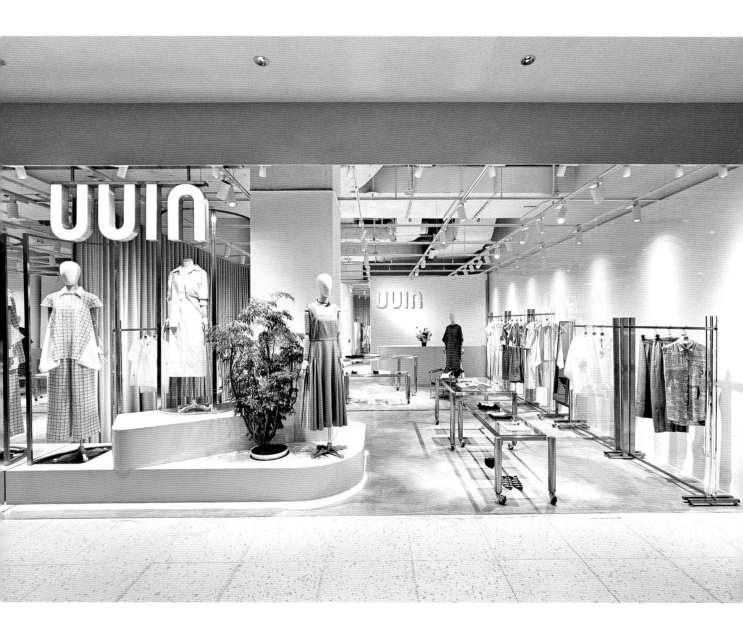

兼具體驗與機能的彈性空間設計

UUIN 希望每一位拿到出自品牌設計的消費者，享受拆開禮物般的美好、驚喜感。展間設計上，以巨大禮物盒作為概念發想，試穿時的體驗，宛如在舒適的私人空間裡；因此，壁面結合藕色布簾的運用，且銜接更衣室，並利用弧形虛化邊界、稜角，傳遞安定、舒適的空間感。中央展示區、面向櫃檯處，提供椅子讓消費者休息，並與銷售員增加互動，有助於提升對品牌的黏著度。「可移動式概念」是空間設計上一大亮點。櫃檯、衣桿與展示機能的桌體皆安裝輪子，可大幅提升使用上的彈性度，包含劃分領域機能，以及移動百貨櫃點時，也能省下空間營運的傢具開銷。

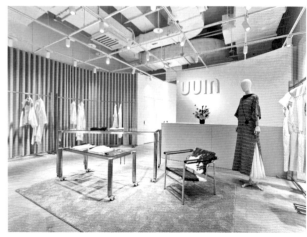

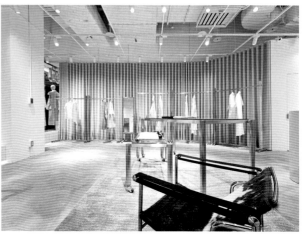

以消費者思維規劃銷售動線

動線規劃上，入口右側導引入室，利用玻璃材質桌面結合不鏽鋼桌腳的陳列處為核心，延展出兩側行走動線；室內安排降低桌體及靠牆的展示機能，讓人可一覽無遺整體空間。為了創造選購時的駐留空間，以及展區活動及規劃的靈活度，利用移動式桌子劃分場域及導引動線；這樣一來，也創造出一種實驗性的商空概念，可提供品牌測試消費者在不同銷售環境下，衍生出各種購物思維與模式。此外，將儲藏室、櫃檯與更衣室的機能性動線集中，也有助於銷售行為；例如客人試穿後，即可到鄰近的櫃檯結帳，縮短考慮的時間，而服飾若需更換尺寸，服務員立即到儲藏室替換，可提升客人的結帳機率。

5.6. **藕色布簾拉出安定的場域氛圍**　具舞臺效果的布簾元素，搭配弧形線條虛化邊界，營造出舒適、安定的空間感受。7. **串聯試衣、結帳動線，提高買單意願**　特別將儲藏室、櫃檯與更衣室的機能性動線集中，讓人試穿完就能拿著衣服去結帳，有助提升提袋率。8.9. **展示機能升級，利於移動和使用**　櫃檯、衣桿與展示機能的桌體皆安裝輪子，大幅提升店員在移動和使用上的彈性。

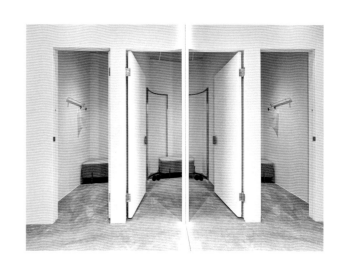

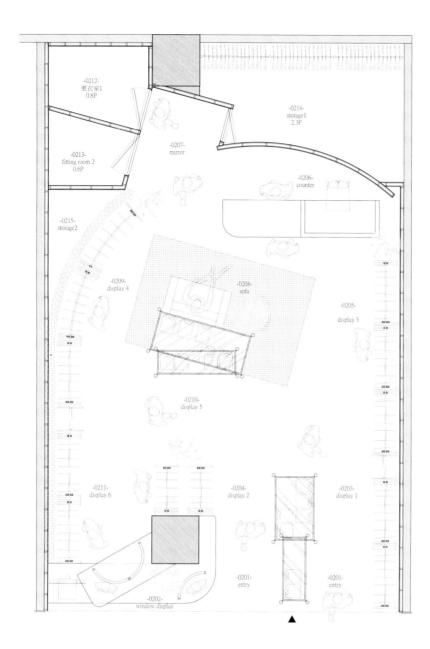

-0212-
更衣室1
0.8P

-0214-
storage1
2.3P

-0213-
fitting room 2
0.6P

-0207-
mirror

-0206-
counter

-0215-
storage2

-0209-
display 4

-0208-
sofa

-0205-
display 3

-0210-
display 5

-0201- 入口 entry
-0202- 櫥窗展示 window display
-0203- 陳列區 1 display1
-0204- 陳列區 2 display2
-0205- 陳列區 3 display3
-0206- 櫃檯區 counter
-0207- 鏡子區 mirror
-0208- 沙發區 sofa
-0209- 陳列區 4 display4
-0210- 陳列區 5 display5
-0211- 陳列區 6 display6
-0212- 更衣室 1 fitting room1
-0213- 更衣室 2 fitting room2
-0214- 儲物區 1 storage1
-0215- 儲物區 2 storage2

-0211-
display 6

-0204-
display 2

-0203-
display 1

-0201-
entry

-0201-
entry

-0202-
window display

入口左側打造架高展示區，右側為主要入
室動線，透過移動式桌子作為展示機能，
同時也是動線的導引，並以此為軸心延展
出兩側選購動線。中央展示區結合休憩
處，形成流動的環繞動線。

文｜許嘉芬　資料暨圖片提供｜Peny Hsieh x 源原設計

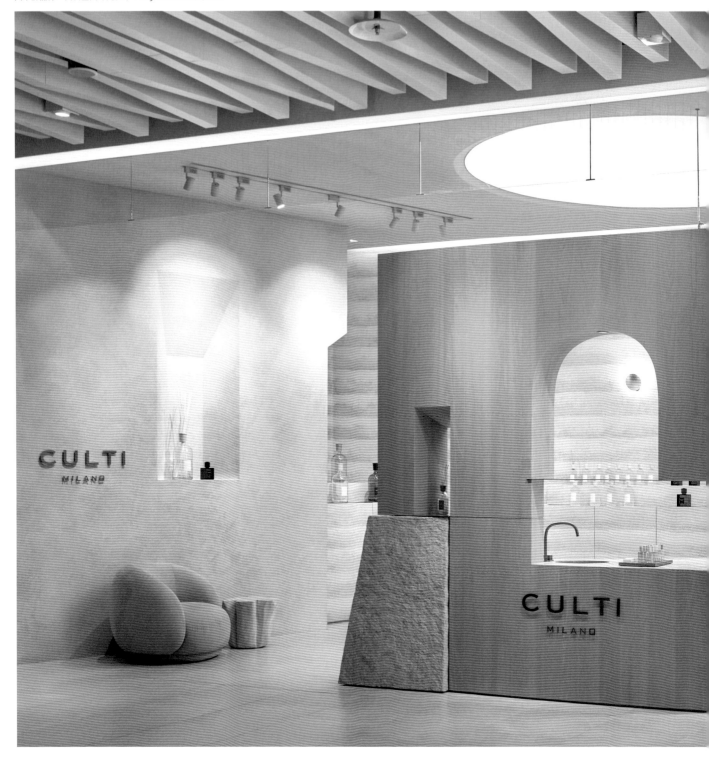

捨棄橫招、置入微建築量體，穿梭山城體驗自然氣味

位於「NOKE 忠泰樂生活」商場的義大利居家香氛品牌「CULTI MILANO」首家旗艦店，捨棄橫招突顯高度氣勢之外，一座拱形小屋成為醒目視覺焦點也展現面寬氣勢，加上擷取地中海沿岸自然景色為設計靈感，讓顧客彷彿穿梭山城、探索自然香氛。

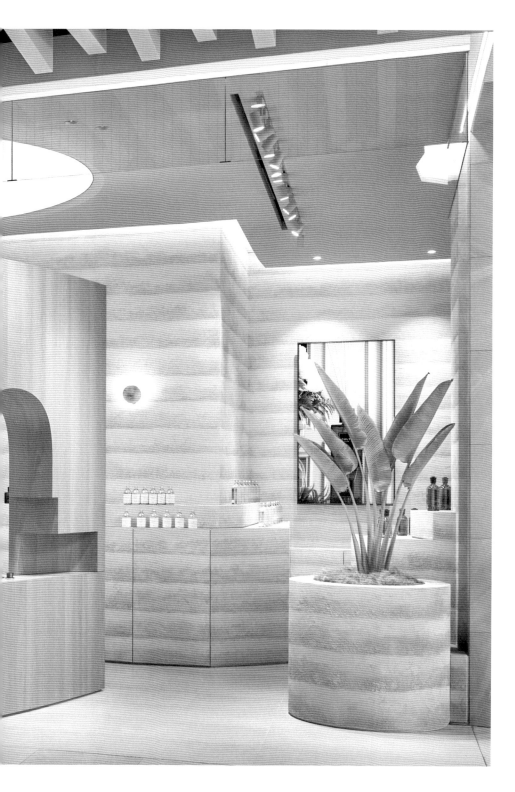

Project Data

店鋪名稱：CULTI NOKE 忠泰樂生活
專門店

性質：香氛產品店

地點：台灣‧台北

坪數：49.587 ㎡（約 15 坪）

建材：特殊塗料、洞石、鐵件

Designer Data

設計師：謝和希

設計公司：Peny Hsieh x 源原設計

網站：penyhsieh.com

1. **捨棄慣性做法，以開放、大尺度一展現空間氣勢**　捨棄橫式招牌，突顯出高度、面寬的氣勢與尺
度，同時利用一座如懸崖上的小屋，以面向顧客的視角為設計，展現獨特性。

義大利居家香氛品牌 CULTI MILANO 首家旗艦店選擇落腳 NOKE 忠泰樂生活商場，不僅是考量大直商圈區域優勢：涵蓋藝廊、米其林美食、鄰近台北觀光景點，更在於鎖定重視生活品味的中高端客群。負責店鋪設計的 Peny Hsieh x 源原設計設計總監謝和希從品牌文化、產品屬性一步步建構設計核心與理念，首先是 CULTI MILANO 原材料選擇主要來自地中海，以此為靈感，將地中海沿岸建築、自然風景特色轉化 設計手法表現，然而卻也不能過於原始粗獷，同時得呈現精緻、細膩質感，與品牌定位相互匹配，又必須與「居家」產生連結。

將地中海沿岸的自然體現於材質、機能中

接下來是 CULTI MILANO 旗艦店所面臨的空間問題：坪數不大、深度也有限，但優點是櫃位就在商場入口的第一間，且面寬夠大，設計上如何去突顯、強化既有優勢，是謝和希思考的重點。

於是，她刻意捨棄一般百貨專櫃常見做法，像是橫式招牌以及玻璃帷幕，藉由完整的開放、雙迴游動線布局，放大尺度也展現空間的氣勢。地中海沿岸陽光明媚、充滿活力的氛圍同時由此展開，圓形天花灑落如蔚藍海岸下的日光，旗艦店正面矗立一座融入拱形元素的木質量體，猶如懸崖邊上的小屋，仔細觀察一側立面為弧形曲面設計，回應地中海沿岸自然不規則、未經特意修整的建築特色，充滿視覺張力的量體，成為商場獨特、醒目的焦點，小屋同時兼具體驗、陳列等功能，搭配洞石檯面、鐵件層板運用，帶出質感與空間層次的變化性。穿梭其中，曲折的櫃體變化，將展售商品所需的儲藏機能埋藏在內，而覆蓋著漸層、厚實的土灰色特殊塗料，如同夯土質地般層層堆疊，重新詮釋自然又細緻的工藝質感，乾淨純粹的背景又能襯托出 CULTI MILANO 磨砂白牛奶瓶罐與繽紛剔透的彩色瓶身等產品設計。牆面配上同樣來自義大利的 Catellani & Smith 壁燈，簡約的懸浮、彎曲形式，溫暖的金箔質感，與柔和光線融為一體，安靜放鬆的氛圍，讓顧客能自在舒適挑選香氛。

2.3. **穿梭山城建築探索香氛的美好**　將地中海沿岸建築的峭壁、潮汐岩灘等自然特色縮影刻畫於空間，蜿蜒櫃體線條，採用樸實質感的夯土工法呈現，行走其間如同穿梭小島巷弄般。4. **木質、書籍陳列，強調家居氛圍感**　拱形建築小屋的內側利用傢俱擺設，提供顧客舒適的產品體驗區，木質展示櫃結合香氛與書籍陳列，呈現溫馨自然的居家氛圍。

2	3
	4

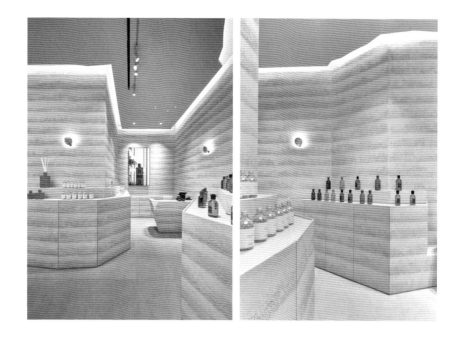

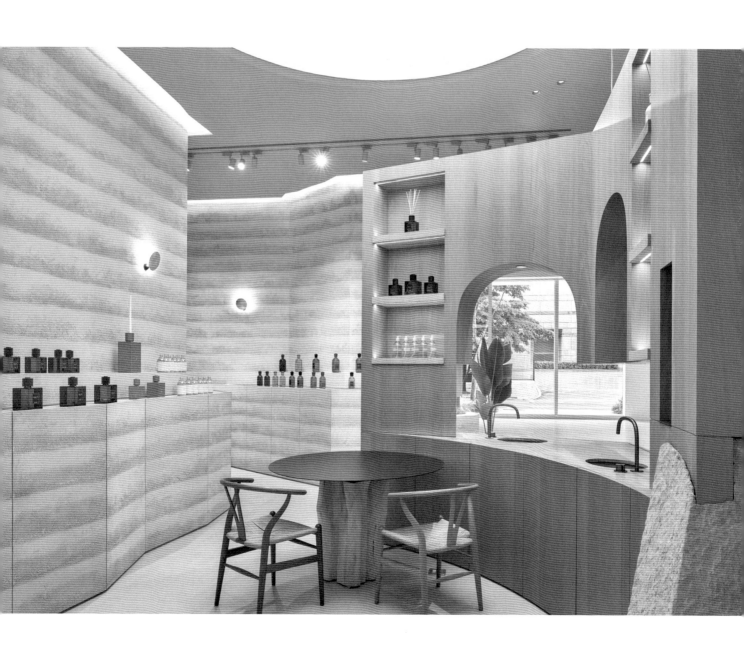

除此之外，謝和希特別稍微提高陳列的高度，控制在以平視高度為基準，發展出第一階 115 公分、第二階 135 公分的間距，當顧客靠近時可以很自然地直接拿取體驗，即便沒有走進櫃位，從遠方也能被商品陳列所吸引產生好奇。而為了串聯與居家的連結，同時透過場景、材質建構美好生活氛圍，CULTI MILANO 旗艦店也結合傢具展覽空間，攜手 MOT CASA 針對每季主題搭配義大利傢具，牆上窗台則選搭概念相近的室內擴香作為陳列；懸崖邊上的小屋內側更搭配書籍陳列，加上溫暖的木質元素，突顯出家居氛圍感。

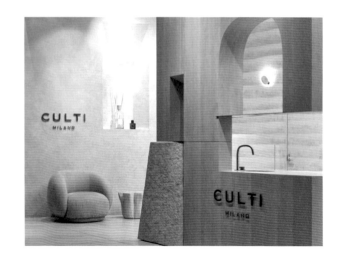

5. **融入傢具策展層疊家的氛圍** 將零售結合傢具策展概念，與 MOT CASA 合作、針對每季主題選搭不同的經典設計名椅，加上窗台區域陳列相互呼應的室內擴香產品，圍塑居家氛圍感。6. **雙洗手檯設計，交錯動線提高坪效** 體驗區檯面交錯配置雙洗手檯，內外動線設計可同時服務兩組顧客。另外，木質結構內嵌入鐵件層板，提供主打、經典商品陳列，朝外的視角可立即吸引顧客目光。7.8. **夯土質感、陳列高度，襯托商品特色** 採用階梯式商品陳列，搭配自然簡約的夯土灰牆作為背景，讓人從遠處即可注意到商品、瓶身設計，115、135 公分的高度設定，則讓顧客可以更直接拿取、試用體驗。

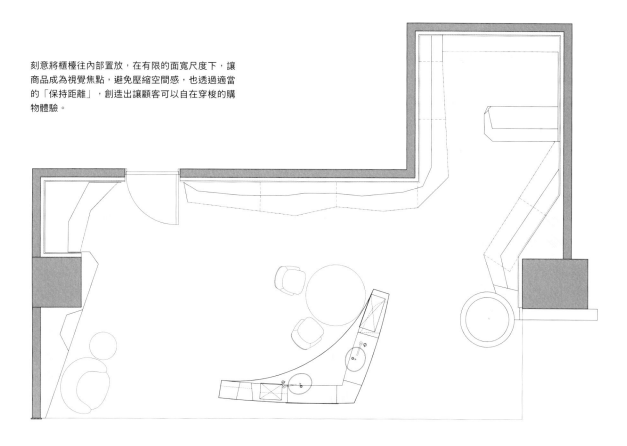

刻意將櫃檯往內部置放，在有限的面寬尺度下，讓
商品成為視覺焦點，避免壓縮空間感，也透過適當
的「保持距離」，創造出讓顧客可以自在穿梭的購
物體驗。

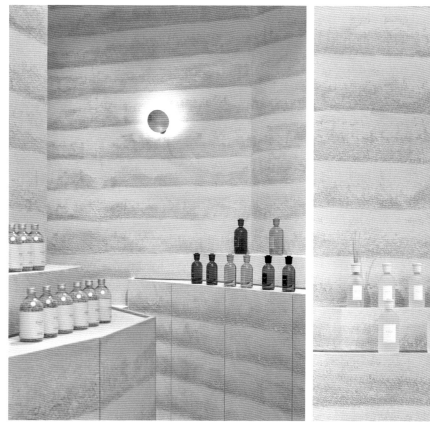
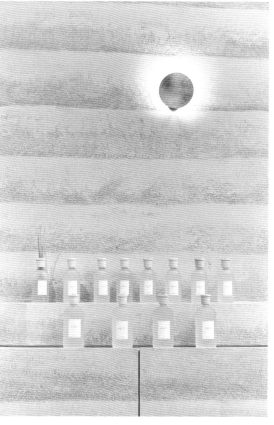

刻意將櫃檯往內部置放，在有限的面寬尺度下，讓
商品成為視覺焦點，避免壓縮空間感，也透過適當
的「保持距離」，創造出讓顧客可以自在穿梭的購
物體驗。

文｜朱妍曦　資料暨圖片提供｜Marais 瑪黑家居、甘納設計

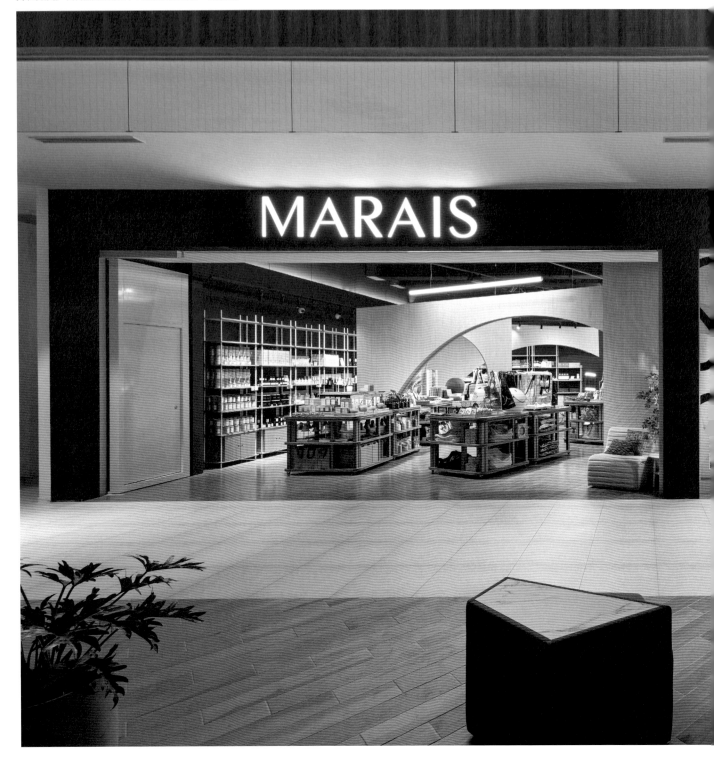

圓弧設計開放通透，空間更寬敞

設計是一種語言，既訴說品牌的故事，也呼應生活的美好。「Marais 瑪黑家居台中 LaLaport 旗艦店」，提供一站式購物體驗，打造理想中的生活場景。透過與甘納設計的合作，讓店內的空間規劃更有意境，進而提升購物體驗。

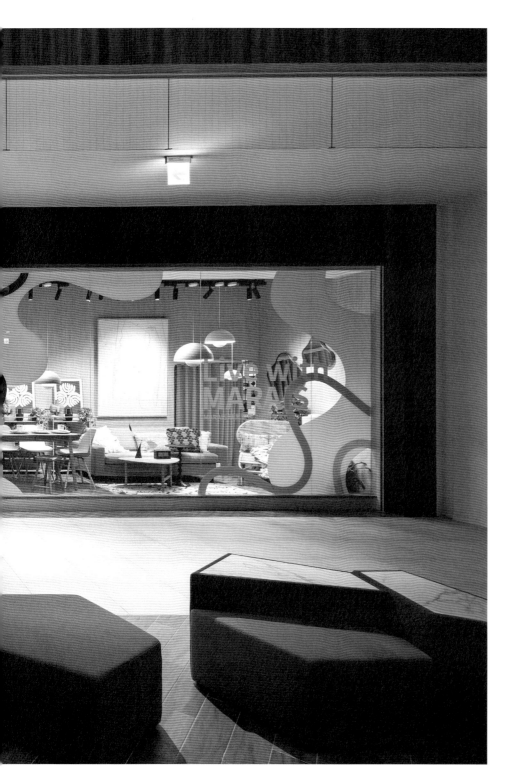

IDEA

Project Data

店舖名稱：Marais 瑪黑家居台中
LaLaport 旗艦店

性質：選物店

地點：台灣·台中

坪數：100 坪

建材：美耐板、不鏽鋼、夾板、
木地板、玻璃

Designer Data

設計公司：甘納設計

設計師：林仕杰、陳婷亮

網站：ganna-design.com

1. **簡約設計與豐富商品倍受矚目** Marais 瑪黑家居旗艦店進駐台中 LaLaport 北館，以簡約現代的設計風格與豐富多樣的商品選擇，吸引更多訪客一探究竟。

自 2018 年起,「Marais 瑪黑家居」以歐洲生活美學為主軸,在台北引領實體店鋪生活設計風潮,其後還成功進駐台中知名商場。2023 年 4 月,更在台中 LaLaport 北館開設中部地區首間旗艦店,成為台中人假日購物新樂園,除了匯聚多樣化品牌與商品,並提供一站式購物體驗,協助消費者打造理想中的生活場景。

當質感選物店碰上提倡生活感的設計公司

談到與 Marais 瑪黑家居合作的契機,甘納設計執行總監林仕杰表示:「瑪黑想推廣家居理念,販賣家居物件,與甘納強調的住宅設計理念十分契合,雙方可以激盪出一些很棒的火花。」在設計過程中,甘納設計扮演著處理硬體設計的角色,而 Marais 瑪黑家居則主導軟裝擺設,配合設計端的硬裝設計,進行意境的營造、物品的佈置,這是雙方合作無間的關鍵所在。同時,設計方也會回饋品牌業主一些有關空間設計的想法,豐富品牌的設計概念和風格。

「台中 Lalaport 與敦南店實際上是有連貫的,賣相同性質的東西,也希望再次營造相同的氛圍,所以 Lalaport 其實延續了瑪黑敦南店的設計理念。」林仕杰指出,一開始的設計初衷就是沿襲敦南店的構想。然而,與敦南店狹長的空間不同,台中 LaLaport 旗艦店的格局較為方正,因此運用了類似樹枝般散開的形式,打造成放射狀的展示空間。為了保留敦南店的設計特色,台中 LaLaport 旗艦店也採用了圓弧的設計元素,但在格局和氛圍上則有所不同。在敦南店,圓弧設計用於打造探索居家的氛圍,而在台中 LaLaport 旗艦店,圓弧設計則被營造出一種開放且通透的感覺,讓整體空間看起來更加開闊,給人一種穿梭於其中的愜意感受。

2. **風格傢具與生活選物的探索之旅**　店內擁有豐富且完整的風格傢具與生活選物,讓顧客穿梭在折散的拱與拱之間,探索選品的樂趣與驚喜。3. **圓弧設計,模擬巴黎瑪黑街景**　以圓弧語彙打造層次感,多個圓弧拱形門區隔不同賣場空間,營造穿梭於巴黎瑪黑區小巷中的探索樂趣與驚喜。4. **活動式展桌,提升空間通透感**　運用活動式推車與展桌,將各種商品區塊分門別類,讓顧客輕鬆尋找商品,同時感受到通透開放的空間氛圍。

2	3
	4

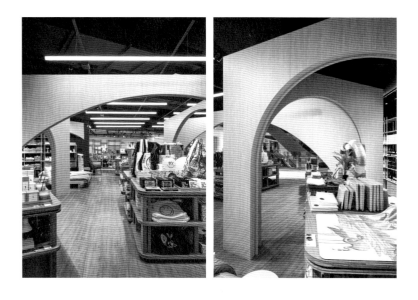

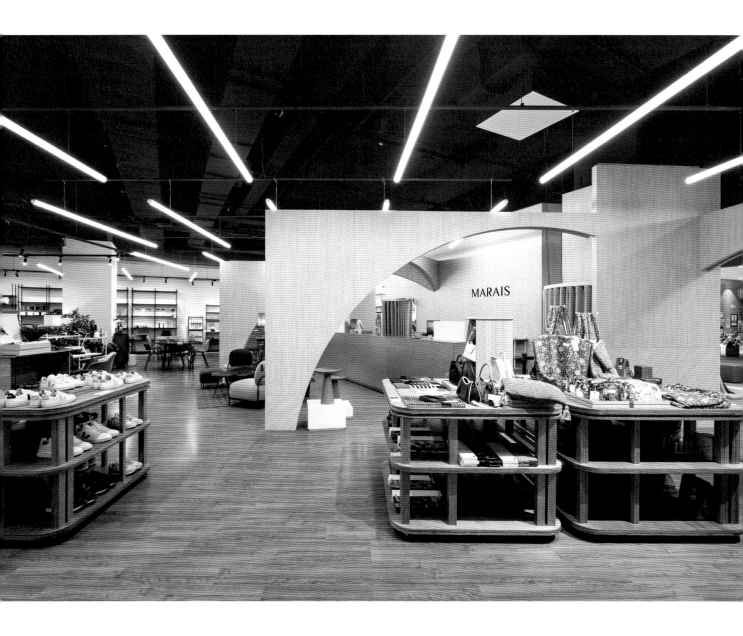

商業空間設計的創新與共鳴

瑪黑家居創意總監暨商營管理余汶杰認為，台中 LaLaport 旗艦店的設計風格結合現代經典與創新大膽的設計語彙，能為消費者提供更多居家布置靈感，「店內展架以簡約木質和金屬材料打造，強調自然調性，呈現獨特的現代感；入口處天花板和壁面採用灰藍色調的漆面，與品牌的獨特色彩形成對比。」此外，店內的商品區域則以單一色調為主，並運用色彩變化來增添細節。而且，店內還廣泛使用 MOEBE 的開放式層架，不僅美觀實用，也符合環境友善的理念。

如果要合作進行商業空間設計，林仕杰表示希望能夠長期配合，並在過程中相互激盪出更多的創意和想法，「我們在乎的是，走進這個商業空間，你的體驗價值是什麼？」甘納設計通常會從品牌中提取元素，如顏色，試圖呈現出不同的空間體驗和品牌精神。最終的目標則是打造出一個能夠包容商品並營造出體驗感的空間，從而提升品牌的吸引力和價值。

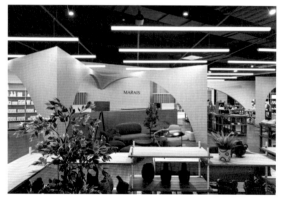

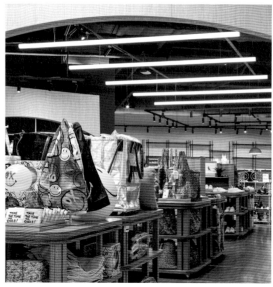

5. **不定期策展，吸引顧客目光**　Marais 瑪黑家居台中 LaLaport 旗艦店不定期會推出策展活動，以特定的展示空間配置與商品陳列設計，吸引顧客目光。6. **巧妙陳列規劃，提升購買機會**　根據商品種類或品牌進行分類，透過巧妙的陳列規劃和照明設計，引導訪客找到感興趣的商品，提高購買機會。7.8. **拱門設計，引領奇妙旅程**　在廣闊的百坪賣場空間中，以精心設計的拱門迎接每位訪客，如同邀請訪客進入一場優雅且引人入勝的奇妙旅程。

5		
6	7	8

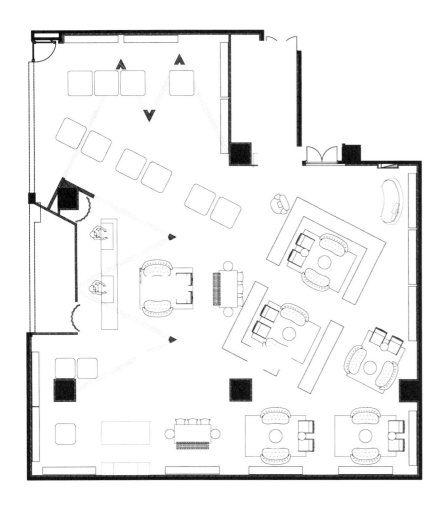

Marais 瑪黑家居台中 LaLaport
旗艦店精心安排展示空間，動線上
考量消費者流量與方便性，確保物
流順暢；並以圓弧拱門分隔不同區
域，營造探索樂趣與穿梭巴黎瑪黑
區小巷的驚喜。

MARAIS

文｜朱妍曦　資料暨圖片提供｜Onitsuka Tiger 鬼塚虎

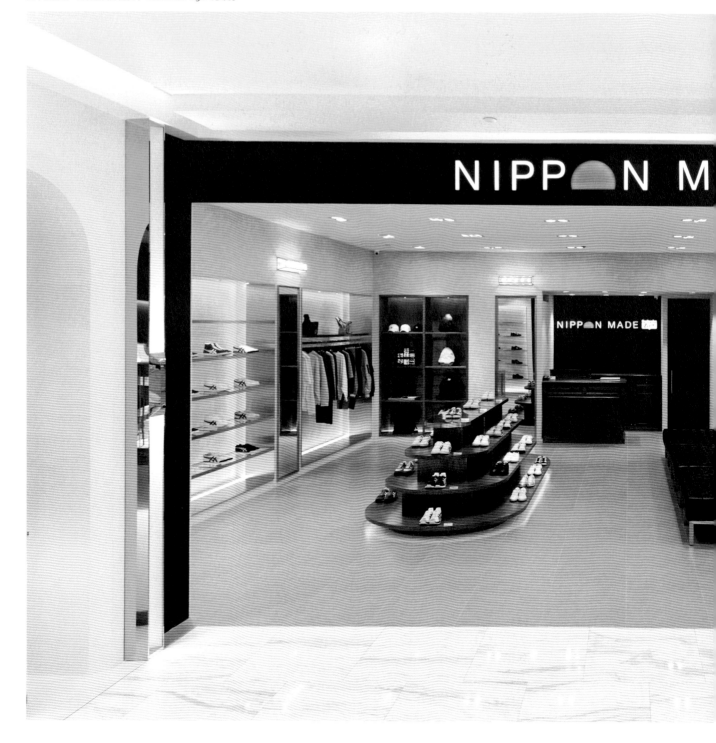

融入經典設計，打造潮牌特色

日本時尚潮流品牌「Onitsuka Tiger 鬼塚虎」，於台北 SOGO 復興館開設海外首間形象專門店，展示日本傳統手工製鞋的精髓。
專門店以沉穩內斂的設計風格為主軸，讓顧客深刻體驗細膩的日本匠人工藝和色彩美學。

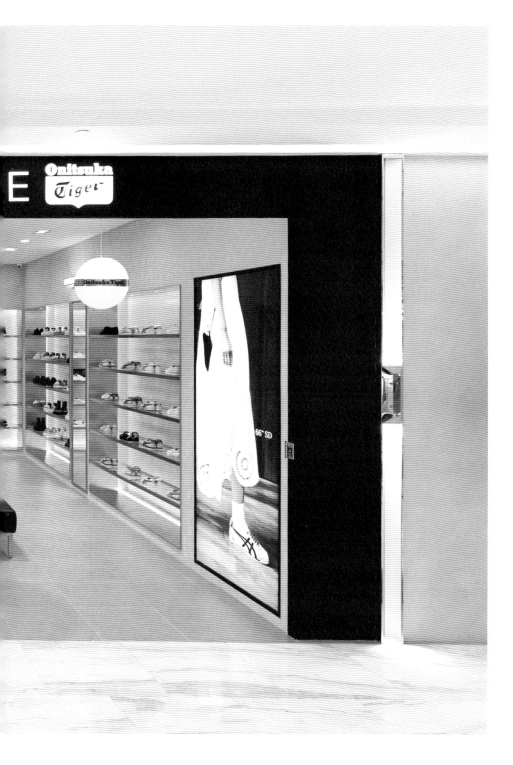

Project Data

店鋪名稱：Onitsuka Tiger 鬼塚虎
形象專門店

性質：配件服飾店

地點：台灣·台北

坪數：28 坪

建材：不鏽鋼，橡木，特殊漆

Designer Data

設計師：李珮君 River Li

設計公司：何已設計室內裝修有限公司

網站：www.facebook.com/hozidesign.
river?mibextid=LQQJ4d

1 **1. Onitsuka Tiger 海外形象店隆重登台** 日本時尚潮流品牌 Onitsuka Tiger，於台北 SOGO 復興館開設海外首間形象專門店，展示日本傳統手工製鞋的精髓。

日本時尚潮流品牌 Onitsuka Tiger 鬼塚虎，由鬼塚喜八郎於
1949 年創立，以拉丁文「Anima Sana In Corpore Sano.」
為品牌理念，強調健康的體魄可孕育健全的精神，並期望透過
運動促進青少年的健康成長。憑藉著高品質的運動鞋技術，
Onitsuka Tiger 將時尚元素巧妙融入其中，開創出全新的風格
與氣象，並與時尚品牌合作聯名，除了在日本國內運動鞋品牌市
場獲得成功，更在國際舞臺贏得廣泛的認可與好評。

Onitsuka Tiger 鬼塚虎海外首間形象專門店，已於台北 SOGO
復興館開幕，這也是品牌在台灣的第七間專門店，不僅提供了全
台最齊全的 NIPPON MADE 系列單品，更展示了日本傳統手工
製鞋的精髓。顧名思義，「NIPPON MADE」就是「日本製造」，
每一雙鞋都是由手工製作生產完成。這些產品選用日本製造的牛
皮、麂皮以及尼龍等材質，由日本工匠職人掌握傳統工藝技術，
精心打造而成。

巧妙融合傳統與現代，盡現日式復古魅力

為了在日本傳統手工製鞋的精髓與現代風格之間，建立起完美的
平衡，店裝與日本旗艦店同步，採用大面積沉穩內斂的色調牆
面，並結合原木紋元素，為簡約俐落的空間注入日式復古風情。
此種設計營造出一種自然舒適的氛圍，融合 Onitsuka Tiger 鬼
塚虎獨有的品牌特色，讓走進店內的顧客能透過五感，深刻體驗
日本匠人工藝和色彩美學的細膩之處。專門店的整體設計風格不
僅明亮、簡約，彰顯商品的大器與品質，色彩搭配更是別具心思，
透過黑、白、紅色等細節點綴，既呼應了日本店鋪的設計風格，
也突顯出 Onitsuka Tiger 鬼塚虎悠久歷史的傳承系列，以及登
上米蘭時裝周的當代系列。這些色彩的運用，為空間增添了活力
和層次感，同時使得商品在其中顯得格外突出，進而吸引顧客的
目光。

在商品陳列方面，將重點鞋款擺放在店鋪核心位置，方便顧客選
購；而擺設商品的陳列架，則融入原木元素，以襯托手工製鞋的
溫潤質感。店內兩側陳設服飾、配件與經典鞋款等系列商品，展
現出品牌與藝術家、文化大師們合作的精神。每一件鬼塚虎的商
品，都經由日本職人精神和細膩技藝而生，蘊含著品牌的獨特風
格和品質保證。

融合日本傳統手工製鞋技術與現代風格，Onitsuka Tiger 鬼塚
虎海外首間形象專門店，打造出獨一無二的購物體驗，展現日本
匠人工藝技術的細緻與魅力。

2. **自然舒適氛圍，體驗細緻工藝美學**　店內設計營造自然舒適
的氛圍，融合品牌特色，讓顧客體驗細緻的日本匠人工藝和色彩
美學。3. **設計明亮簡約，傳遞品牌精神**　專門店的整體設計風
格明亮、簡約，並透過精湛的手工製鞋技藝和精心挑選的潮流單
品，傳遞品牌的核心精神。4. **店裝沉穩內斂，注入日式復古風**
店裝採用大面積沉穩內斂的色調牆面，並結合原木紋元素，為簡
約俐落的空間注入日式復古風情。

2	3
	4

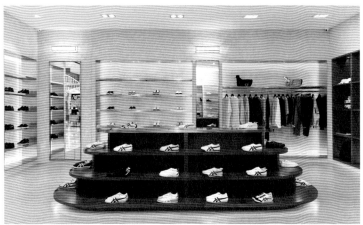

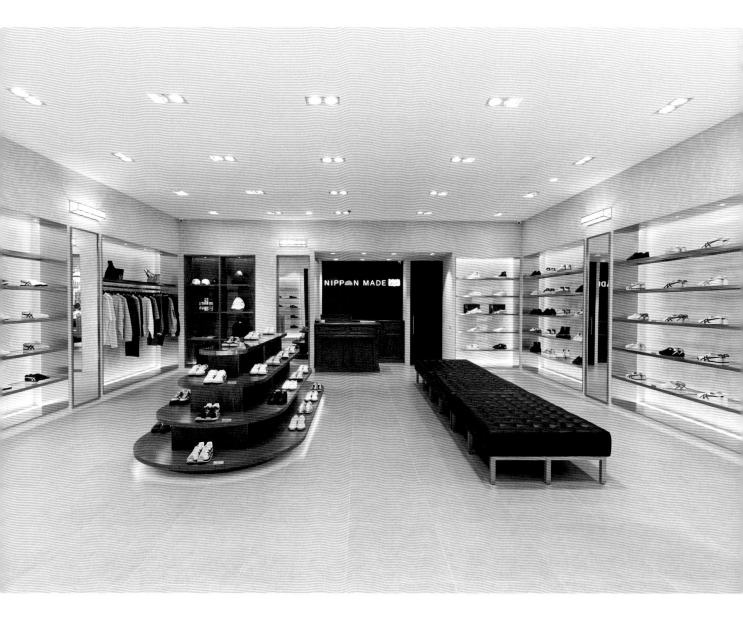

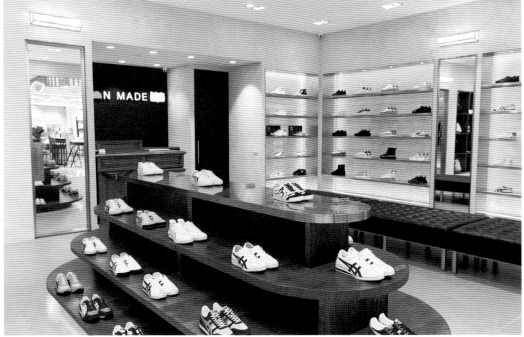

5. **多元商品展現藝術與品牌合作成果**　店內陳設服飾、配件與經典鞋款等系列商品，展現出品牌與藝術家、文化大師們合作的精神。6.7. **經典融合現代，打造獨特購物體驗**　Onitsuka Tiger 海外首間形象專門店融合日本傳統製鞋技術與現代風格，打造獨特購物體驗，展現日本匠心工藝。8. **將品牌融入到燈具設計**　Onitsuka Tiger 鬼塚虎嘗試將品牌名融入到燈具設計中，不經意的方式讓消費者留下品牌記憶。

5	7
6	8

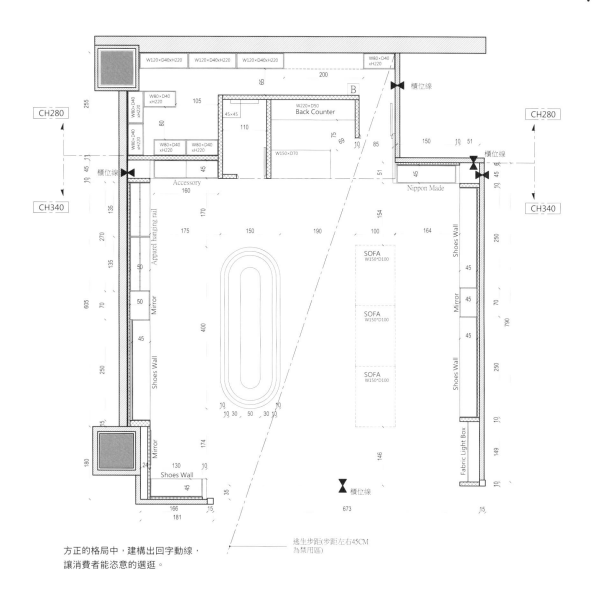

CH280	CH280
CH340	CH340

W120×D40×H220　W120×D40×H220　W120×D40×H220　W80×D40 xH220

W80×D40 xH220

W80×D40 xH220

W80×D40 xH220　W80×D40 xH220

Back Counter W220×D50

45×45

W150×D70

櫃位線

B

Accessory

Nippon Made

Apparel hanging rail

Mirror

Shoes Wall

Mirror

Shoes Wall

Mirror

Shoes Wall

Shoes Wall

Fabric Light Box

SOFA W150*D100

SOFA W150*D100

SOFA W150*D100

櫃位線

逃生步距(步距左右45CM 為禁用區)

方正的格局中，建構出回字動線，
讓消費者能恣意的選逛。

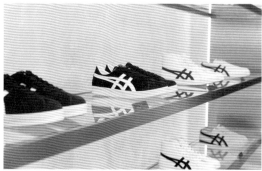

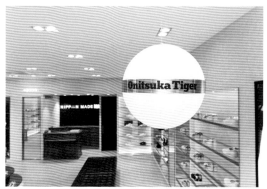

Onitsuka Tiger

NIPPON MADE

健康結合美學，營造放鬆減壓的社區生活站

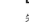

Designer Data

朱玉軒、張宇辰 / 十一室研 / www.instagram.com/minusplus.design

Project Data

伊生藥局 / 藥局 / 台灣‧台北 / 約 15 坪 / 波麗板、MD 板、噴漆、鐵件、玻璃、水磨石紋塑膠地板

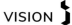

藥局服務社區鄰里，在身心不適時提供健康諮詢與減緩症狀之道，更別提家有慢性病成員須定期領藥，如此頻繁造訪的空間，「伊生藥局」嘗試讓人減壓降低焦慮感，更希望導入美學與設計，從氛圍與體驗帶給社區鄰里關懷與支持。

A. ENTRANCE
B. DISPLAY
C. ITEM DISPLAY
D. RECEPTION
E. DISPENSING ROOM
F. TOILET
G. CONSULTING AREA

DETAIL

N 0 1 2 3 4 5m

1. 除洗手間與法規要求調劑處應與其他作業處所明顯區隔採獨立設計外，將空間釋放給「人」體驗而非堆置商品。2. 入口退縮營造玄關轉換心境的過渡空間，旁邊凸窗作為等候休憩區，中島櫃檯連結調劑室並能觀照室內全區情況。

1 2

疫後預防勝於治療、預防醫學等概念漸為人所接受，而藥局也成為社區的生活站，不論是鄰居來領處方藥時關心他們的近況、提供衛教知識，或是提供日常保健知識，是民眾與冰冷醫學知識會有交集的場所，本案業主為醫師，除了開業診所也經營分享減重、減壓等醫學相關知識的自媒體，他發現分享專業醫學名詞艱澀難懂，調整為生活中的事件讓健康知識更平易近人，更能獲得共鳴。便希望藥局空間能降低醫學給人的冰冷距離感，想與美學結合，在藥局想注入放鬆的氛圍，紓緩身體不適時的壓力與疲憊，讓藥師像生活中可諮詢健康問題的朋友。

文、整理│楊宜倩　資料暨圖片提供│十一室研

從整療概念出發，作為空間與展示核心論述

設計團隊以「整」、「療」作為整體設計的核心思維。「整」有整理身心狀態意涵，也有歸納整理販售藥品的行為，因此在約 15 坪的空間中與業主梳理了需要容納的商品數量，將「展示」與「庫存」區隔開來，放在有如框景中的商品被悉心陳列出來，有如選品店將顧客目光聚焦在商品本身，更能引起注意進一步了解。入門右側面的櫃體分上下兩區塊，上方雙層櫃外側展示品，內部桶身可存放上架商品，下方櫃子可收納庫存品。櫃檯立面以金屬雷射切割出品牌名稱，立面的分割線條在業主建議下，中間的部分增加深度，可陳列一些結帳時可隨手帶的商品。

為營造放鬆、溫暖的氣氛，從顏色、材質與燈光著手，捨棄直接照明，兩側牆面櫃子上方設計間接光營造柔和平靜的氛圍，靠近櫃檯的天花板作出有如天窗的造型搭配間接照明，僅設置局部投射燈聚焦商品，讓藥局變溫暖，更日常容易親近。

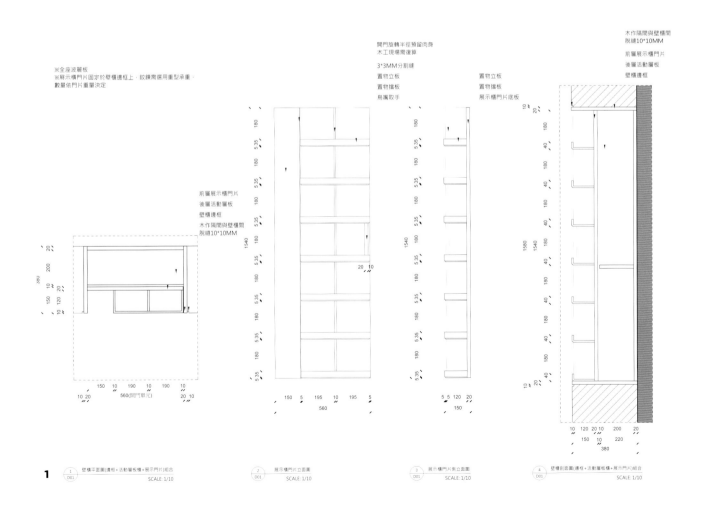

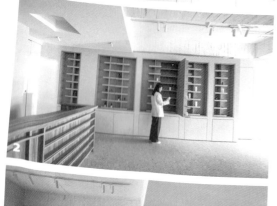

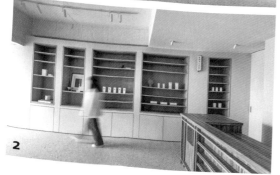

設計要點

1. 注入美學增添日常操作使用喜悅感　入門右側的雙層展示櫃，雙層櫃門片選用重型承重鉸鍊固定於壁櫃邊框上，門片上的置物層板設計可 90 度開啟充分運用空間，內部擺放可銷售的新品，將視覺焦點放在陳列的藥品。木作隔間與壁櫃脫縫 10 公釐，並精算置物底板、立板與擋板的間距尺寸，在開闔櫃門時感受豐富的立面表情。

2. 選品式陳列讓目光聚焦於商品本身　在此看不到藥局常見的落地貨架及一條條走道從上到下擺滿商品的壓迫感，取而代之的是釋放出來的空間感與沿牆陳列一目了然的商品。以選品概念將藥品分門別類展示出來，庫存則收納在櫃體內，展示櫃有如框景讓視覺聚焦在商品本身，選用白色作為基底，木色區塊則是商品展示櫃。

3. 金屬與五金件局部點綴製造驚喜　「品牌識別」與「藥師執行業務中」是藥局必備的兩個元素，入口外立面與櫃檯立面，以金屬雷射切割品牌名稱作為品牌識別，增添局部細節；以鐵件和培林轉軸搭配木質感長方體設計的轉牌，既有實際使用功能，也讓藥師及顧客感受設計美學帶來跳脫常規的亮點。

4. 間接照明散射光線營造柔和溫暖　造訪藥局多半是因身心不適，為了紓緩諮詢、領藥、等候的壓力，設計從櫃體頂部往天花板照射的光源，在天色漸晚自然光不足時以間接照明補充柔和亮度，少量的直接光源以點亮商品為目的，減少刺眼與炫光帶來的不適。櫃檯上方天花板內凹造型，開燈時有如天窗灑落光線。

優化高低櫃，用減法創造美學與便利性

Designer Data

王維綸 / IN-Xian Design 引線設計 / www.inxian-design.com

Project Data

RITE SHOP 中山赤峰店 / 包包商品 / 台灣・台北 / 約 20 坪 / 金屬網、木皮、玻璃、礦物塗料

IN-Xian
DESIGN
引線設計

位於台北市赤峰街的「RITE SHOP」，將產品融入空間設計細節中，運用原始材質，展現出自然樸實的品牌精神，讓路過的人們能夠輕鬆的駐足感受這都市中的小小綠洲。

DETAIL

1. RITE SHOP 重視商品的環保永續功能，本案採用原始材料為設計概念，突顯未經過多加工的特點。以「減法」為主，結合金屬網、淺色木皮、玻璃和礦物塗料等材質，展現品牌自然質樸的精神。2. 一高一低的島型展示櫃成為店舖的入門焦點，集中陳列主題商品。兩側牆面搭配金屬網結合作為吊掛包包使用。顧客能沿著牆走，圍繞著展示櫃移動，同時觀察牆面和平台展示物。

| 1 | 2 |

RITE SHOP 從早期以百貨專櫃為主到開設街邊店，主打包款使用環保永續材質的理念，吸引了許多年輕消費族群，同時店家提供客製化服務，讓顧客能將自己的名字繡在購買的包包上，增添了產品的個性化特色。IN-Xian Design 引線設計以「減法」為空間設計導向，除了延伸品牌印象，也將過多的形式和元素剔除，讓店內的整體氛圍以自然質樸為主調。

空間中使用的材料包括金屬網、木皮、玻璃和礦物塗料，彼此結合呈現出獨特的風格。特別是點狀細鋼筋網，其原本是用於鋪設道路以防止裂開，此案轉化為具有特殊立面造型的元素，

文｜李與真　資料暨圖片提供｜IN-Xian Design 引線設計

金屬網的兩側連接方式透過焊接，使其上下重疊形成頂天立地的結構，鋼筋展示架作為內部骨料，兼具支撐功能，不僅突顯原始特質，還能根據商品陳設和現場需要調整尺寸，透過層次的堆疊，實現了吊掛和包包展示的功能，引起消費者注意。

而且為了保持金屬網的原始感，所以避免加入過多邊框，透過精細修邊與研磨，確保斷面的俐落，進而保持了完整的網狀結構，其輕透的隔間元素也實現室內外邊界的模糊，使光線穿透並連結視線打造出視覺焦點，達到美感實用兼具的效果。

儲藏與展示一體化，讓商品陳列流暢

除了在四周牆面採用吊掛方式陳列包包，同時也將一些當季的重點商品放置於店鋪中央的展示平台上。平台設計為一高一低的形式，以便更好地展示商品，較小的包包被放置在較高的櫃子上，而較大的包包則放在較低的櫃子上，讓人們更容易觀察和挑選商品。同時，設計師根據人體工學調整櫃體高度，使其約為 150 公分，顧客在站立時能夠容易地看到並選擇商品。平台與牆壁之間的距離約為 1 米 2，可以使行走動線更為流暢。另外，這種陳列方式不僅讓消費者在行走時沿著牆面移動，也能夠圍繞著平台，同時欣賞牆面和櫃上的商品。

櫃子不但用於展示商品，也當成儲藏空間，搭配了可拉開的門片，一些常用、銷售率較高的商品會直接放置在抽屜內，以方便取貨，這樣的設計進一步增加顧客的便利性，也提升整體店鋪的視覺俐落感和營運效率。為形塑和配合整體空間調性，在木作平台的表面，鋪上了與牆壁相同的點狀細鋼筋網，然而，由於鋼絲網的表面不平整，因此在其上方再添加了一層透明玻璃，以讓表面更加平整。不僅符合了空間的調性和元素，增加櫃體的亮點，同時也能有效提升清潔和陳列效果。

1

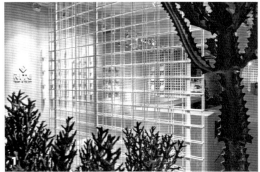

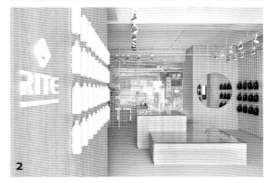

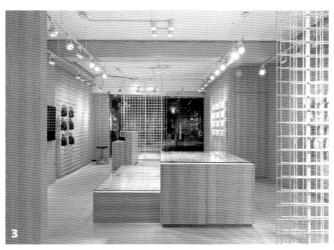

**設計
要點**

1. 善用金屬網拼接，注意尺度、確保牢固　以自然質樸氛圍為空間設計主調，透過輕透的金屬網隔間元素實現室內外邊界的模糊，促使光線穿透並連結視線，打造出輕盈氛圍，除此之外，拼接大型金屬網需考量尺度，本案以一前一後方式拼接，中間搭配鋼筋展示架，當尺度過高易使材質鬆軟，需謹慎保持平整。

2. 高低差展現對照，促進觀察選購　平台採取一高一低的島型設計，高差約為 30 公分，有助於商品展示。小包擺放在高櫃，大包則擺放在低櫃，根據包包大小呈現出對照組，方便顧客選購。另外，設計師也根據人體工學規範，調整櫃體高度約為 150 公分，讓站立顧客輕鬆觀察並選購商品。

3. 多功能櫃體設計與靈活格狀牆面　高低櫃不僅方便展示商品，進一步也作為儲藏空間，配有可拉開的門片，常用和熱銷商品放在抽屜內，提升店員和顧客取貨的方便性。此外，牆面鋼筋網採用格狀設計，根據商品和現場需要裁切為需要的尺寸，實現吊掛和包包展示的功能，營造出更為靈活和具吸引力的陳列空間。

4. 暖白光照明策略，展現自然質感　店鋪照明設計以商品為主，規劃軌道燈動線，重點區域採用筒燈打光。以暖白光4000K 營造自然質感，展現木頭和水泥色塗料的特點。高低櫃的展示平台集中使用筒燈，營造聚光效果以突顯商品；牆面陳列則配備軌道燈，依據吊掛和陳列方式調整光線，使得陳列空間呈現不同氛圍的照明感受。

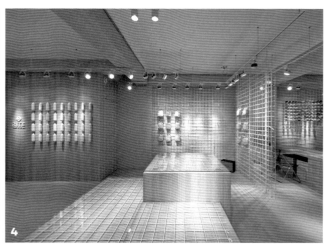

無障礙跨齡空間與互動式設計讓永續更平易近人

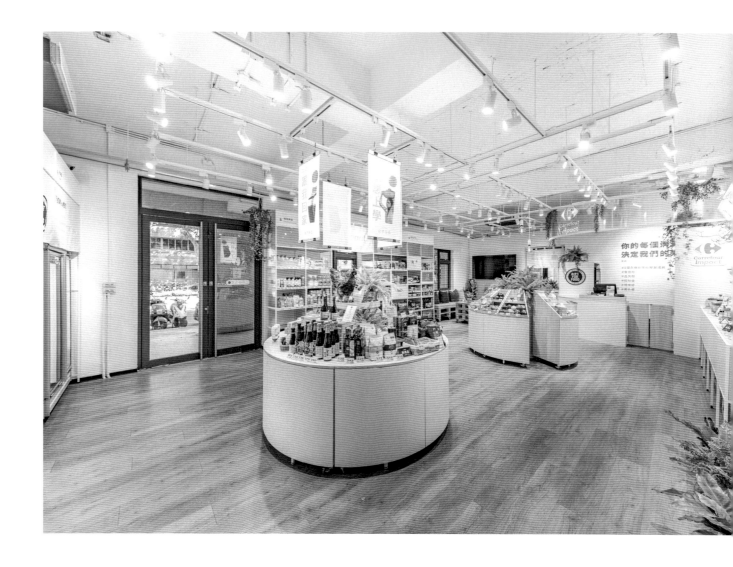

Designer Data

謝易成 / 3+2 Design Studio / www.3add2.com

合作單位 台灣設計研究院院長 張基義 / 家福股份有限公司永續長‧家樂福文教基金會執行長 蘇小真

Project Data

家樂福影力概念店 2.0/ 民生消費品 / 台灣‧台北 / 約 25 坪 / 洞洞板、模組傢具、鐵件、壓克力、軌道燈

一個 20 多坪的店鋪改造，陸續獲得台北設計獎的社會創新 與 2023 iF Award 等肯定，背後是跨領域來回溝通、取得共識、協作共創的結果。「家樂福影響力概念店 2.0」透過空間調整與展示設計，協助品牌傳達永續選品訴求，讓顧客更有意識地做出消費選擇。

DETAIL

1. 減少商品種類數，讓選品都是有故事的內容，消費者不只是來消費，更像來閱讀一本與自己生活健康息息相關的食農教育書。2. 將櫃檯移到空間裡側改為弧形，中央放置兩座可組合移動的展示櫃，一面牆陳列常溫商品，另一面則是冷藏、冷凍櫃，打造自在輕鬆逛的氛圍。

`1` `2`

台灣家樂福為落實企業社會責任並發揮更大影響力，在 2019 年進駐台北 NPO 聚落（NPO HUB TAIPEI），成立首間「家樂福影響力概念店（Carrefour impact）」，透過店內展示傳遞家樂福一直以來倡議的環境永續、減塑等重要精神。2021 年在台灣設計研究院的促成下，邀請家樂福、榮獲多項國際設計獎的 3+2 Design Studio，以及策略夥伴的台大智慧生活科技整合與創新研究中心，導入設計思考進行 2.0 的改造計畫。前期辦了數場研討會與工作營，邀集家樂福上至管理階層到第一線服務人員對焦價值理念，如何在響應 SDGs

文、整理｜楊宜倩　資料暨圖片提供｜3+2 Design Studio

的永續目標與店鋪營運之間做出平衡，進而讓消費者認識商品背後的故事，以負責任的消費支持改變世界。

導入設計思考，系統化選品與陳列展示

在凝聚共識後，3+2 Design Studio 設計團隊提出品牌的設計原型（prototype），設計導入不僅在讓空間變美，更要回歸人的需求與體驗，從消費者經驗、服務流程設計、品牌理念定位到「裸得好、品自然、買永續、挺社企、食在地」五大選品訴求，讓消費者能共感家樂福的永續理念，也讓供應商能連接家樂福的永續產業鏈。業主願意釋出空間、犧牲零售店鋪最在乎的坪效與轉換率，讓這個空間有如一本書，這些被選進來的商品背後有很多內容與知識，店員不再只是找貨結帳，而是化身為品牌大使，店面的資訊是輔助他們的道具，設計團隊將理念型的文字轉換成親切易懂圖像與互動式的展示設計。此外，為符合多元消費者的需求，採用無障礙且跨齡空間設計，店內空間也可作為跨領域分享永續合作的講堂，整體空間可隨時彈性變化。透過設計導入改造後店鋪販售的品項雖然減少，但業績是增加的，讓家樂福影響立概念店成為有持續性生命力的延伸計畫。

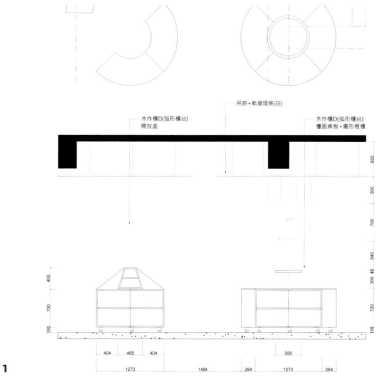

1

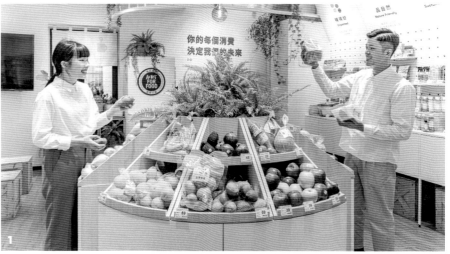

1

**設計
要點**

1. **永續符號延伸的可移動圓弧展示櫃** 考量該空間除了展售商品也有教育與辦活動的需求,中間區塊捨棄固定式櫃體,設計了兩落運用彈性最大化、兼具展示收納、可拼裝模組移動櫃,造型從永續的無限符號為靈感做成圓弧造型,並考量不同身高、年齡等人群的拿取高度,模組化設計便於組裝,展店時除了提高效率也更具一致性。

2. **展櫃設計將視覺焦點集中於商品** 將產品陳列於視線高度位置,讓出部分空間做為互動式小知識翻牌,傳遞商品故事與永續價值給消費者。沿牆展示櫃透過洞洞板加層板加掛勾,就可隨時調整本季主打或主題活動,櫃體選擇白色作為襯托商品的舞台,文宣也以白底統一視覺調性。

3. **布旗與棧板木箱傳達永續循傳價值** 店址雖位於一樓但受限原始開窗較小,路過不易發現,在騎樓設計了掛布旗搭配牆面輸出文宣,吸引鄰居與路人目光進而注意到與家樂福一般的店型差異;櫃子不做滿讓出最下層空間收納辦活動或陳列可用的木箱,並以棧板加上輪子的再運用的手法,讓既有的物件重獲新用途。

4. **LED 軌道燈與嵌燈增加使用情境變化** 原本 1.0 店面全室用 T5 燈管照明,2.0 改造後空間改以軌道燈可根據陳設變化彈性調整照明區塊與角度。闢出一角的碾米體驗區搭配嵌燈座重點照明,引導消費者前去了解,進而動手操作體驗從稻米變成白米的過程。

三角柱體打破平面想像並重新定義消費場景

Designer Data

姜南 / dongqi Design 栋栖设计 / www.dong-qi.net

Project Data

lost in echo / 服飾、配件 / 大陸・上海 / 170㎡（約 51 坪）/ 鏡子、不鏽鋼、塗料

為了能與消費者做更深入的溝通與互動,線上設計師品牌「lost in echo」特別於上海徐匯區成立了「lost in echo store」,dongqi Design 栋栖设计在場域裡植入出數個可旋轉三角柱體機械結構,不僅讓店鋪變成一個自由多變的靈活場所,還能滿足零售、展覽、活動等不同功能場景。

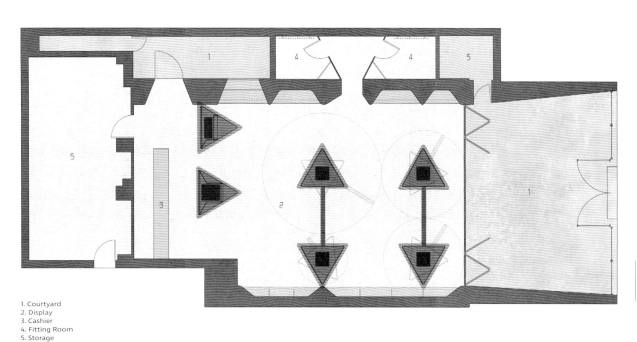

1. Courtyard
2. Display
3. Cashier
4. Fitting Room
5. Storage

1. 三角柱體機械結構成功扭轉過往結構存在感問題,納入旋轉設計,反而讓空間變成一個自由又多變的靈活店鋪。2. 一座座的三棱柱體機械結構它除了展售功能,還能有效避免消費者在購物時直達感興趣的區域或選購完快速離開的用意,藉由特殊的展示提升關注度也達到留客目的。

成立於 2018 年的設計師品牌 lost in echo,過往經營模式都以線上通路為主,在品牌發展的五年時間裡,從最早專注於鞋類,到推出首飾與包袋,再進而發展出一系列的女裝服飾,逐漸構造了一間屬於女孩們的「衣櫃」。在品牌成立五年周後,首次以 lost in echo store 實體門市突圍市場,不僅將女孩們的衣櫃呈現客人眼前,也帶來不一樣的消費體驗。

lost in echo store 進駐於上海徐匯區安福路上一棟老建築的一樓,安福路是上海最為繁華的地區之一,不僅是時尚潮流的聚集地,許多極具調性的咖啡店、零售店與私人住宅等也

文、整理|余佩樺　資料暨圖片提供|dongqi Design 栋栖设计　攝影|Victor Marvillet

座落於此，為這條街道增添了另一種風格的可能性與生活的新場景。為了能與環境對話，dongqi Design 栋栖设计以開放形式的設計將店鋪與街道相連，折疊門作為外立面材質，可全然展開的設計，成功消弭內外界線；折疊門材質中間為玻璃、上下段為鏡面，前者能將視線引入室內，提高好奇心，後者能反射庭院與四周豐富的街景，形成有趣畫面。

讓商品展示銷售變得自由又靈活

視線再轉到店鋪內部，由於品牌希望在店鋪內不單只有一種銷售行為，能同時擁有展覽、活動等多元的場景，以激發消費新活力。為此，dongqi Design 栋栖设计基於原始建築結構，概念從消減空間中密集的原始結構柱的存在感出發，植入數個可旋轉的三角柱體機械結構，營造出自由多變、包容的氣氛，同時模糊空間中的功能性，且承載多元的銷售與活動內容。

數座的三角柱體機械結構，讓店鋪既可以是流線自由的輕鬆空間，也可以是規矩的矩形空間，仔細看這柱體結構，設計師在仔細推敲比例後，首先將三棱柱體的立面上劃分成三大段，位於人的高度的中間段為可旋轉部分，同時它還能延展出不同長度的「手臂」，這些「手臂」可以停止在平面上的任意角度，在不同角度組合下，又能再劃分製造出不同的空間狀態以滿足零售、展覽、活動等不同功能場景的需求。此外也看到設計者嘗試打破過往常見擺於展示檯面或層面的手法，將層板掛件輔助道具加入於柱體結構的上，可自由安裝與調整的特性，能隨銷售做變化。以陳列衣服為例，衣服便能懸吊展示，可以清楚看見衣物的樣式、細節，甚至還能呈現出懸浮在空間中的輕盈狀態。

有趣的是，設計師將三角柱體上下部分的表面設定為鏡面，當顧客在選購旋轉的過程中，中間段會出現錯位和懸浮在空間中的視覺狀態，間接營造出「迷失」的氣氛，也增添了消費者在選購之間的趣味性。

1

1

2

2

2

**設計
要點**

1. 轉動設計，可依使用變化場景　為了不讓建築中既定柱體限制了使用的各種可能，設計師將旋轉設計導入一座座的三角柱體機械結構中，讓此結構不只是展示櫃體，甚至還可依據各種活動、需求，圍塑或劃分空間。更重要的是讓在這個矩形場域裡，可以有各種展售形式發生，增添店鋪的多樣性，也提供顧客更有趣的消費體驗。

2. 層板掛件輕盈、好拆卸，利於做展示更換　lost in echo 每一季都會推出最流行的款式和元素，為了能讓品牌利於更換展售商品，甚至是在進主題策展時能更靈活，設計者將可活動式層板掛件植入於三角柱體機械結構中，一條條的溝縫，作為金屬掛件的軌道，好拆卸加上好更換，每一次都能依據各種商品做最佳的商品展演。

3. 賦予商品獨立展臺，激起消費者想看的慾望　每一座三角柱體機械結構約 2 米 7 高，上下段高度各約 0.8 米、中間段約 1 米1，設計者在中間段結合了可活動式層板掛件，如掛勾、展示層板等，這樣的呈現手法，除了一反過往的陳列方式外，商品變得更加生動和可感可觸，有意無意地讓顧客在逛的過程中，提起想看一看、想試穿的欲望。

4. 整面光源，空間有層次又能突顯商品　燈光在銷售場景擔任重要角色，既能有效地替空間傳達訊息，也能為環境區分出主副空間、定義界線、視覺焦點等。在 lost in echo store 主要將光線均勻分布於兩側牆面，如洗牆方式讓整體環境更有層次；另外也順勢透過鏡面材質的反射，又能再次提亮空間，讓每一項商品清晰可見，卻又不會過於刺眼。

3

4

打造移動式櫃體，鼓勵永續利用與環保設計

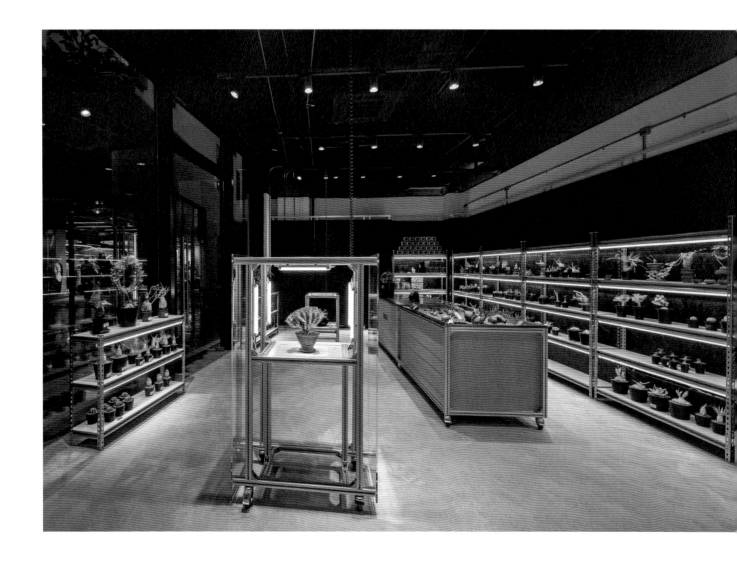

Designer Data

王藝儒、朱丹丹、林詩婷、左晨陽 / 如室建築設計事務所 Ruhaus Studio / info@ruhaus-studio.com

Project Data

OASIZ 綠洲快閃店 / 植物盆栽 / 大陸·廣東深圳 / 60 ㎡（約18坪）/ 刷黑歐松板、鋁柱、水泥板

「OASIZ 綠洲」致力於推廣家居種植文化,倡導「與植物相伴的都市生活」。其獨特的設計概念和永續發展理念,為消費者提供綠色、創意的消費空間,設計不再僅是商業價值和風格的競爭,更是社會變革的一部分。

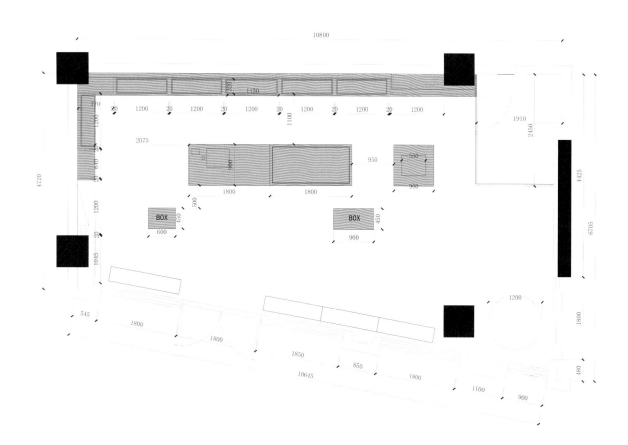

1. 摒棄固定收銀檯,改為移動式超大櫃體,成為空間的焦點,並搭配小道具加滑輪、懸掛電線,以穩定塊根植物的光線來源。同時營造文化與藝術氛圍,提升了來往顧客的購物享受。2. 展示櫃與消費者的路線緊密相連,以引導流暢地探索商品。主打商品的展示區定期更新,以保持新鮮感,而靠牆陳列架則不僅用於展示商品,還具有收納功能。此外包裝與收銀吧檯置於動線終點,讓顧客完整體驗後輕鬆結帳。

在消費市場中,零售行業為了吸引消費者注意力,需要不斷的進行場地更替與裝修翻新,以獲得話題性與關注。3～5 年的快速輪轉,不僅是對資源的極大浪費,對於店主也是不小的經濟負擔。「遊牧系列」是如室建築設計事務為了應對消費主義破滅而開發的設計語言,希望以先期推進研發,後與品牌共同實踐的形式展開專案;藉由調整設計思維,在保證完工與品質外,尋求設計與施工成本之間的平衡。

所以在思考 OASIZ 綠洲的店鋪設計概念並非僅限於裝潢風格,而是對於環保、循環利用等

文｜李與真　資料暨圖片提供｜如室建築設計事務所 Ruhaus Studio

議題持續關注。在材料的選用上，更關注於深層意義上的環保——產品是否能夠在更長的時間內去重覆使用、材料是否可以回收並且進行低成本的再利用。所以，在設計初始階段就充分考慮「永續設計」，以更便於施工及加工的方式去搭建空間和道具，避免不必要的複雜工藝所帶來的人力及材料的消耗和浪費，此理念貫穿在店鋪內的每一個細節中。

除此之外，藉由定期舉辦與設計師、藝術家聯名的展覽活動，打造一個多元生態圈，讓人們在購物的同時也能夠感受到文化與藝術的氛圍。這種結合不僅豐富了來往顧客的購物體驗，也將品牌形象與社會價值深度融合。

再利用裝置，實踐省材省工

為突顯品牌獨特性，摒棄掉傳統固定的收銀檯，轉為可移動式道具，將吧檯與塊根展示區設計為可移動式的超大面積櫃體，成為空間的焦點，讓人一走進店鋪便被其吸引。特意選取了再利用的電動餐桌配件與鋁架組合，重新組裝成一個低成本的電動裝置，既實現塊根植物受光的穩定，並為消費者提供新鮮觀看感受。配套的小道具經由加設滑輪及天花懸掛電線提供移動便利與安全用電，來因應不同場景的需求。

櫃體的位置規劃也與行走動線相扣合，引導人們流暢地走動並探索更多商品。除了進門處的超大核心展示區，以經常更新商品主題來保持新鮮感外，靠牆的主產品陳列架兼具收納功能，而三種規格的櫃體裝置則依照不同主題活動，被安放在不同空間位置。包裝與收銀吧檯則位於動線終點，讓顧客在完整體驗後輕鬆結帳，帶著心愛商品離開。

本案充分利用現場條件，僅花 7 天的施工時間，其餘活動道具均在工廠預製後現場組裝，減少了材料與工藝上的浪費，並從施工流程上進行了優化。例如，完全保留商場原有的天地牆，透過簡易的木架體系，懸掛可拆卸的刷漆歐松板，打造 OASIZ 綠洲的空間底色；同時保留原有的基礎電位及燈光位置，透過局部加裝投射與軌道燈，完成對空間和植物的照明計畫。移動道具還可在店鋪停止營業後轉移到其他空間使用，徹底實踐了永續發展的設計理念。

1

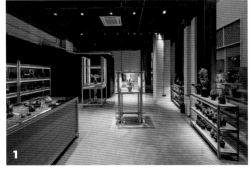

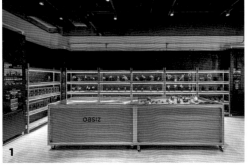

 設計要點

1. **陳列架多功能設計，展現巧妙布局** 進門處的巨大移動展示台，作為主要展示區，定期更新商品維持新鮮感。牆邊的產品陳列架分為高、中、矮櫃，不僅提供展示，還有收納功能，放置於店內不同位置。展示櫃的設計考慮消費者的目光角度，使得商品易於看見、拿取，滿足顧客需求並促進購買意願，同時兼顧擺放存貨的空間。

2. **用櫃體打造品牌形象與綠色推廣** 永續設計不僅關係到產品本身，也可能是一種全新的消費模式，從各方面實現永續循環的目標是陳列的重點。櫃體選擇了再利用的電動餐桌配件、燈光與鋁架組合，不僅讓植物穩定受光的功能，也為人們帶來嶄新的觀賞焦點。另外搭配放大鏡的近景展示，不僅推動綠植文化的普及，也有助打造品牌形象。

3. **打破傳統，可移動式陳列的新風格** 為突顯品牌獨特性，將陳列方式由傳統的固定櫃體改為可移動式展示櫃。櫃體的材料選用市面上常見的鋁架，並配備了滑輪及懸掛電線的小道具，提供方便的移動和安全的電源使用，滿足不同場景的需求。此設計理念是為避免不必要的複雜工藝，所帶來的人力和材料消耗與浪費的問題。

4. **全光譜燈的照明策略，提升購物樂趣** 為突顯商品特色，甚至吸引消費者的目光，光線的配置安排變得至關重要，由於 OASIZ 綠洲的主要產品為塊根植物，因此櫃體燈光採用全光譜燈，空間照明則選擇溫暖的白光，來形塑出店鋪內輕鬆愉快、幫助來往顧客快速放鬆的美好氛圍。

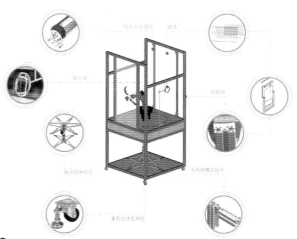

BEYOND

破圈而出・跨域學習

PEOPLE ──不斷跨界，永續和地方創生讓品牌強大

原就讀淡江大學電機系的趙文豪，21 歲與家人一起重新創業，全心投入茶籽堂，從業務拓展跨越品牌經營，也因為深入鄉鎮各地尋找苦茶油，看見台灣土地的美好，因此為致力保留台灣苦茶油文化，積極推動產業與地方的永續循環經濟，不只讓品牌走出不一樣的路，也帶動了整個地方的發展。

CROSSOVER ──互動科技讓場景化消費升級

傳統店鋪結合數位科技後，帶來便利性、消費場景變得多元，也讓消費者能獲得更好的體驗。本次跨域對談以「互動科技讓場景化消費升級」為題，設計師、科技團隊、品牌業主一起進行對談交流，從科技介入空間的呈現，跨域團隊合作之間的探討，最終如何攜手 AI 創造各種豐富美好的空間體驗。

不斷跨界，永續和地方創生讓品牌強大
茶籽堂品牌創辦人 ＿＿＿ 趙文豪

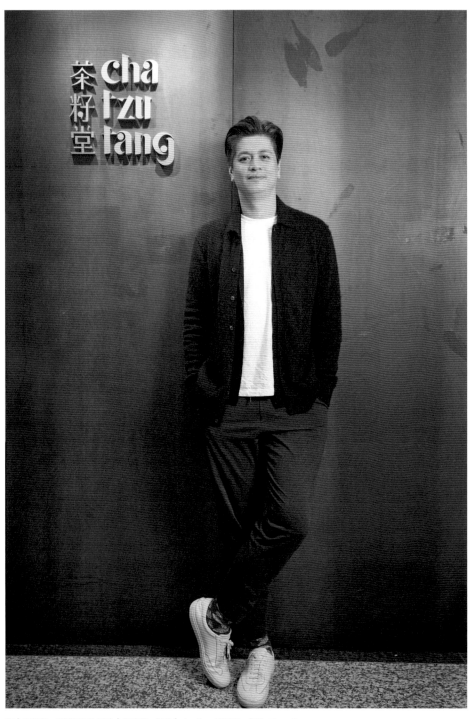

文｜余佩樺　資料暨圖片提供｜茶籽堂　攝影｜Amily、汪德範、楊承 Chen Yang

People Data

趙文豪。原就讀淡江大學電機系，21 歲與家人一起重新創業，全心投入茶籽堂，從業務拓展跨越品牌經營，也因為深入鄉鎮各地尋找苦茶油，而看見台灣土地的美好，因此為致力保留台灣苦茶油文化，積極推動產業與地方的永續循環經濟，榮獲第 27 屆「國家品質獎」之「地方經營典範獎」。

1
2 1.2. 品牌設計以沐冉藝術家的版畫為主視覺，永康街概念店甚至以一片片的磁磚燒製拼貼而成，將門面化身為街邊的藝術裝置。

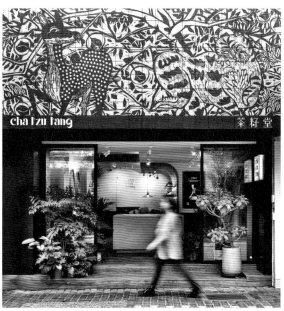

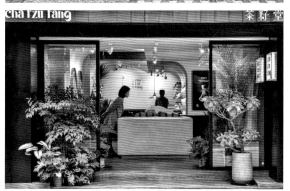

「我應該是茶籽堂的 1.5 代」不說是自己是第二代，是因為趙文豪從無到有參與茶籽堂的創業路程，「而且是三個人受傷活下去的過程……」話說 2004 年，從事印刷材料機器洗劑生產的父親因大腿骨折，母親又長期深受富貴手的困擾，於是在家休養的父親精心將苦茶粉調製成洗碗精，順便分送街坊鄰居，未料大受好評。加上趙文豪對大學所讀的科系並無太大興趣，於是乾脆回家與父母一起做苦茶粉洗潔劑的生意。當時，除了進駐有機商店之外，趙文豪憑藉認真誠懇又懂進退的態度，又再打開許多大通路，從此找回信心，即使當兵期間，也是邊除草邊接訂單。然而，2008 年遭逢全球金融海嘯，有機店進入低價的慘烈競爭，促成趙文豪開始思考以差異化行銷做出市場區隔，期以提升商品價值。但對於只進貨榨油、就連苦茶樹種在哪裡都不知道的他，又如何找出苦茶油的價值？他開始尋找苦茶樹的根，走進桃園、深坑等農地，發現苦茶籽的種植期居然長達五年，而且每年僅收成一次，於是興起幫苦茶油說故事的念頭，闡述台灣的苦茶油文化和土地的美好。

化解二代觀念衝突，先理性而後感性

2013 年開始著手進行品牌化，摒棄過去的公版瓶裝，但從 LOGO 設計到包裝開模所費不貲，致使二代之間頻起衝突。趙文豪感嘆：「在製造業的時代，先看見再相信，開工廠花再多錢也不會有人反對；但進入品牌時代，投資是無形的，必須先相信才能看見……」面對磨合，他理性跳脫為父為子的角色，以詳盡的企劃書提案，獲得有效溝通之後，再回歸於彼此的親情感恩，既要感謝上一輩的努力而得以承接，亦期父母理解於下一代的趨勢觀念，而終於突破瓶頸，展開浩大的品牌工程。但他萬萬沒想到這一決定，也引發長達十年激烈的肉搏戰。「不只因為品牌行銷人才進駐辦公室，造成經營組織新舊交融的動盪，更要命的是連自己都要和自己不斷拉鋸。」他笑說以前做業務單純而快樂，但做品牌是不斷地磨礪靈魂，每一過程都是痛到刻骨銘心。

一如破繭而出的蛻變，伴隨痛苦之後是美麗的成長。2013 年在誠品首次登場亮相，引起關注一炮而紅，接著再獲金馬獎 51 屆的青睞，以茶籽堂洗沐用品為貴賓獻禮，更引起媒體大量報導；趙文豪謙虛認為，剛好迎上台灣本土化意識崛起的年代，茶籽堂才有機會露臉。

然而，2014 年油品食安事件爆發，引發消費者關注好油的議題，也讓趙文豪更加意識到苦茶油在地原物料僅占 10% 的嚴重性，於是當年度 12 月即刻成立農業團隊，到台灣各地尋找農場契作，以種下更多的苦茶籽，而自此展開苦茶油的復興之路。

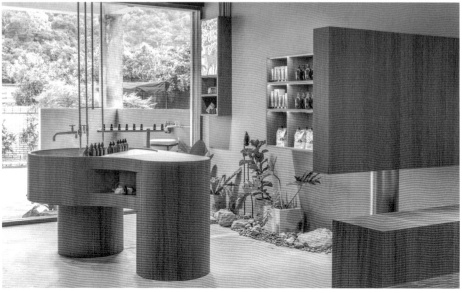

當趙文豪立志將茶籽堂洗護用品都使用台灣苦茶油籽之後，每一步都是緊貼著土地的脈搏，亢奮而熱血，他不只深刻體會種植苦茶樹的漫長等待和困難挑戰，也看見鄉村人口老化的潛藏危機，「試想高齡七十歲以上的農民，還有多少個五年才能看到苦茶結籽？」於是他心甘於高價收購苦茶籽，更樂於免費提供苗木鼓勵改種，並協助栽培管理，期許產業長長久久永續發展。而在不斷的重複往返之中，在宜蘭大南澳和花蓮崙山與嘉義阿里山等地也有了契作農場，更於 2015 年與風土誌合作將其鉅細靡遺地整理成冊，有若台灣苦茶油的絲路之旅，而這場尋油記也讓茶籽堂有了天翻地覆的改變，「將尋訪的點點滴滴記錄下來，是為了更深化瞭解產業，不讓品牌發展歪掉。」

向國外取經，駐點契作農場推動地方創生

於此同時，趙文豪連續兩年參加日本的大地藝術祭，再啟發地方創生的觀念，藉以梳理長期觀察農村生活的脈絡，進而於 2018 年開始駐點於宜蘭南澳農場的朝陽社區，展開一連串的社區活化計畫，從員工所需的餐廳和住宿開始改造老房子、結合當地農產品成立小賣所、設計專屬朝陽的品牌、舉辦農食體驗和講座活動，以吸引深度觀光旅遊，同時推動「籽弟兵計畫」，號召有志青年移居，聯手振興地方文化經濟。為了尋找原物料，趙文豪溯源於土地，而土地也提供各種養分，以至於能夠結合環境、農業、設計、在地居民需求等環節，展開不斷跨界的品牌行動，最終也串聯地景地物而回到土地。這其中又以永續力道最為深遠，特別是 2018 年遠赴荷蘭考察循環經濟之後，不只挹注在地方創生，亦積極投入品牌 3.0 的轉型計畫。

非典型的通路策略，非傳統的空間體驗

茶籽堂以循環經濟概念，制定出「減少、回收、再生」的永續循環準則，「但其實從源頭改變最快，於是從產品包裝啟動，歷經三年研發，終於在 2021 年有了嶄新的面貌，瓶器直接使用全回收塑膠，再減塑 41%。」趙文豪輕觸瓶身，追求柔韌且輕量化，設計也更簡約。而在行銷通路上，茶籽堂走過有機商店，入駐百貨通路，乃至永康街店和朝陽社區里海店的布局，其中的空間形象轉折也因挹注「策展」概念，而得以充分使用自然的元素和細膩的工法，展現豐富的人文語彙，傳遞「對土地友善，傳承台灣文化」的精神。

在台灣繞上一圈，兩百多家飯店旅宿的浴室也可見茶籽堂的身影，此一非典型的行銷策略，也如苦茶籽的悉心栽種，在肌膚舒緩之際，讓人感受與地球共好的大地情懷。誠如趙文豪所說，「茶籽堂不斷的跨界，可以從城市到鄉鎮都開店，而未來更將走到國際，勢必再以品牌 3.0 展現來自台灣土地的品牌魅力。」

3.4.5. 朝陽里海店由生活起物操刀設計，引入當地蜿蜒的沙灘棧道，並透過大面落地玻璃「借景入室」，將山與海的氣息帶入室內。店內同樣規劃洗滌體驗區，藉此讓消費者更能親身感受產品的美好。6.7. 由格式設計操刀設計的新光三越台中中港店以綠色窯燒磁磚拼貼，若湖若林，隱喻台灣的山海意象。

3	4
5	
6	7

以策展手法打造陳列空間，融入工藝美學和創意

茶籽堂以「策展」概念打造陳列空間，始於和格式設計的合作，誠如趙文豪所說，「當你的眼界到哪裡，就會找到甚麼樣的人。」

當時的他從日本和荷蘭吸收地方創生和永續的觀念之後，自 2018 年起進駐誠品生活，無論是誠品南西店、誠品松菸店，乃至新近於 2023 年百貨商場新店裕隆城、新光三越台中中港店，都是基於人文氣息的整體環境契合茶籽堂的品牌個性，而因緣際會結識格式設計可說是一拍即合，透過山、土和綠色植栽的自然元素，傳達茶籽堂從土地出發，而更見台灣山林之美；在材質和裝置上，亦揉合工藝美學和現代創意，細膩刻劃茶籽堂的內斂含光的生命力。

趙文豪深知品牌必須靠時間堆疊厚度，而他喜歡嚐鮮，也敢於創造，因此各個專櫃設計，包括百貨和街店等，皆有同中求異的驚艷之筆，除延續沐再版畫藝術，以不同的材質予轉譯之外，柚木格柵、黃銅鍍鈦、窯燒磁磚的特殊工藝和表現手法，則呼應茶籽堂樸實專注的職人精神。

茶籽堂亦不忘為顧客提供體驗休憩區，從聞香、洗手到苦茶油試飲，皆講究體驗流程的細節設計，構築獨特而溫暖的感官體驗。而動線規劃亦如展開雙手般的寬敞流暢，靜心邀請每個人緩步入內，慢賞、慢遊、慢品來自台灣土地的冉冉芬芳。

8 9　8.9. 格式設計以墨綠色的窯燒磁磚，橫向拼貼為線性的綠帶，為誠品新店裕隆城專櫃打造亮點。

產品包裝新轉型，捨裝飾而重永續

不論是深探台灣或遠赴他國，趙文豪隨著視野不斷打開，產品包裝也有了前後各異的轉型，品牌 2.0 的裝飾意味濃厚，將沐冉的版畫藝術如雕刻般地深刻於瓶身，補充包和禮盒也滿溢動植物和諧共存的自然意象；但品牌 3.0 著重於永續的意義，紋飾淡化，而瓶身為大量減塑更顯輕盈，即使是減少 41% 的塑料也是 100%回收再製的 rPET。

趙文豪坦言，身處眾聲喧嚷的品牌世界裡，以前就怕別人看不見茶籽堂；現在則低調簡約，只為從源頭減塑而竭盡心力，在製造上頻頻考量瓶身輕量化及穩定性，乃至歷經無數失敗，才得有如今 360 度無重複曲線的再生瓶器。

面對補充性產品需求，全面升級為 100% rPET 製成的「替換瓶」，鼓勵消費者只需將壓頭從舊瓶移至新瓶，即可重複使用，最後再將用完的空瓶回收。

深色低調的瓶器設計，從源頭減塑，減少塑膠新料的使用，都隱含著對地球環境的細緻關懷。趙文豪堅信：「品牌是一種理念，既要有浪漫的想法，也要能看到願景，而永續就像是光源，無論如何改變包裝或跨界轉型，都深知行進的方向是對的。」

10 11
12 13

10.11.12.13. 茶籽堂新一代瓶身導入循環設計美學，延續上一代的文化符碼，更展現低調簡約的氣質，瓶身也因減塑變得輕巧且優雅。

互動科技讓場景化消費升級

彡苗空間實驗 seed spacelab co., ltd. 樂美成、羅開、鄭又維 VS. 天衍互動倪君凱 VS. cama café 何炳霖

文、整理｜余佩樺　圖片提供｜彡苗空間實驗 seed spacelab co., ltd. 、天衍互動、cama café　攝影｜Amily

傳統店鋪結合數位科技後，帶來便利性、消費場景變得多元，也讓消費者能獲得更好的體驗。本次跨域對談以「互動科技讓場景化消費升級」為題，設計師、科技團隊、品牌業主一起進行對談交流，從科技介入空間的呈現，跨域團隊合作之間的探討，最終如何攜手 AI 創造各種豐富美好的空間體驗。

（由左至右）天衍互動創辦人倪君凱。擅長以光影展演結合互動娛樂，打造最深入人心的品牌印象與製造驚奇。／彡苗空間實驗 seed spacelab co., ltd. 共同創辦人樂美成、羅開、鄭又維。各自分別畢業於建築系、景觀系，和夥伴持續在商業與公共空間、策展等各型態與尺度各異的空間創作領域耕耘延伸。／cama café 創辦人暨董事長何炳霖。創業前，在廣告行銷領域近 20 年，過去的歷練使他在創立 cama café 時，即有清楚的品牌定位，亦能快速地在市場中建立起辨識度。

1 1. 三組與談人就「互動科技讓場景化消費升級」進行探討。

「無光晚餐」的經驗，讓我意識到在日常行為中去做一些不曾做的事跟體驗，對於當代體驗來說很關鍵也非常有趣。

———鄭又維

2. 三層樓的「春室 Glass Studio + The POOL」，一樓為玻璃吹製工作室，二樓為「春玻選物」，販售春玻與 W 春池計畫精選的玻璃瓶與器皿，三樓為「The POOL」，提供餐飲販售、展演、活動的空間。

店鋪空間已從早期的視覺、觸覺等體驗，晉升到結合互動式光影科技技術，提供消費者更完善的虛實整合購物體驗。本次跨域對談由《i 室設圈｜漂亮家居》總編輯張麗寶擔任主持人，邀請彡苗空間實驗 seed spacelab co., ltd. 共同創辦人樂美成、羅開、鄭又維、天衍互動執行長倪君凱、cama café 創辦人暨董事長何炳霖，從各自的角度分享店鋪空間如何整合設計、科技，為消費空間創造另類的消費體驗。

五感延伸創造多層次的感官享受

《i 室設圈｜漂亮家居》總編輯張麗寶（以下簡稱彡）：請分享令您印象深刻的體驗形式？

cama café 創辦人暨董事長何炳霖（以下簡稱何）：談及印象深刻的五感體驗非「迪士尼樂園」莫屬，迪士尼之所以會成功正是因為它將五感體驗發揮到了極致，走進樂園裡即被全方位的五感體驗震撼到，無論是愛麗絲夢遊仙境還是其他遊樂設施，光雕、聲光效果等無所不在，讓人徹底沉浸其中，這種體驗不僅僅是眼睛所見，更是一種身心靈的全方位感受。除了在一個個遊戲、故事場景中與那些 IP 零距離接觸，遊戲項目的出口都設置了禮品商店，可以把 IP 商品帶回家，這種做法超越了單純的視覺感受，而是讓人能真實地聽到、觸摸到甚至擁有他們。如今，愈來愈多品牌也意識到這一點，努

現今劇場表演也很注重觀眾的
參與感，讓觀眾更投入到表演
情境中。

——羅開

大稻埕是一個獨特的地方，這
裡充滿了各種熟悉的味道，還
能得到聽覺上的體驗。

——樂美成

力將五感體驗傳達給消費者，這無疑是一個極好的趨勢。

天衍互動創辦人倪君凱（以下簡稱倪）：讓我印象深刻的體驗
空間就是我家孩子就讀的幼稚園，這所幼稚園位於安全隱蔽
的地方，外觀整潔明亮，一開始我家小孩對於上幼稚園非常排
斥，但沒想到一進入到幼稚園後，他被溫暖的空間、小朋友們
一同玩遊戲充滿歡笑聲的環境所吸引，最重要的是幼稚園裡設
有互動設施，在牆上有一些動態裝置，面對第一天哭哭啼啼的
孩子，老師獻上娃娃並跟他玩了一個小遊戲轉化情緒，小孩立
刻愛上了這個幼稚園，決定要報名入學。這讓我深刻體會到，
一個店鋪能否吸引客戶的關鍵在於能否創造互動並在其中取得
他們的信任。這個幼稚園讓我感到非常放心，因為孩子的感受
是最直接的反饋，他們如果不喜歡就會立刻表現出來；我認
為這所幼稚園的成功之處在於它能給孩子們帶來全方位的五
感體驗，並通過互動設施和專業的老師贏得了孩子們的信任。

**彡苗空間實驗 seed spacelab co., ltd. 共同創辦人鄭又維
（以下簡稱鄭）**：我曾參加一個由驚喜製造策劃、名為「無
光晚餐」的活動，這一連串的體驗，旨在黑暗中將人完全抽
離視覺感受，有別於現今放大五感的訴求，正因為在黑暗中
看不見，視覺完全被剝奪時，反而會放大其餘的感官體驗，
如觸覺、聽覺，甚至是與身邊人之間的距離感。自己親身參
與後其實感到非常驚艷，原因在於平日習以為常的視覺觀看

性無法施展開來，僅能用手去觸碰食物，感受食物與口之間
的距離，也無法依賴湯匙或叉子⋯⋯那次的經驗，讓我意識
到在日常行為中去做一些不曾做的事跟體驗，對於當代體驗
來說很關鍵也非常有趣。

**彡苗空間實驗 seed spacelab co., ltd. 共同創辦人羅開（以
下簡稱羅）**：近幾年有去看過一些劇場的表演，觀察到出現
了一些變化，和過去只是坐在台下觀看不同，現今劇場表演
更加注重觀眾的參與感，無論是視覺上的刺激、觀眾能夠走
上舞臺，還是燈光、氣味等元素的加入，都讓觀眾更深度地
投入到表演情境中。這種拉近觀眾與表演之間距離的方式，
不僅增強了觀眾的參與感，也讓整個表演體驗更具刺激性和
內在影響力。這種沉浸式的演出形式，不僅是一種趨勢，也
對於觀眾和表演者之間的互動加分不少。

**彡苗空間實驗 seed spacelab co., ltd. 共同創辦人樂美成
（以下簡稱樂）**：團隊換過兩次工作室，從最初的 18 坪換到
如今的 40 坪，始終留在大稻埕裡。大稻埕對我們來說是一
個獨特的地方，原因在於這裡充滿了各種熟悉的味道和聲音，
有味覺、觸覺，還能得到聽覺上的體驗。有時候朋友或客戶
會告訴我，從捷運站下來就能聞到大稻埕上獨特氣味和叫賣
的聲音，這些都是我們生活中熟悉的日常，想將這些濃縮成
為想要展示給客戶的一部分。

將咖啡、甜點風味視覺化，在
品味過程中感受不一樣的體驗
旅程。

——何炳霖

設計、科技讓體驗變得更立體

ㄓ：在設計、技術的整合下，如何創造讓消費者更有感的消費體驗？

何： 過去在廣告行銷的工作經驗，讓我在思考空間時會把「五感體驗」放入，讓感受能更不一樣。最早 cama café 成立時就主打把烘豆機移至店鋪的前方，入店消費者不僅可以看到烘豆，還能聞到咖啡香，用味覺留下對 cama café 的記憶。面對品牌旗艦店「CAMA COFFEE ROASTERS 豆留文青」時我就在思考可以如何將咖啡風味視覺化，最終找到天衍互動團隊與 Epson 一同共創落實，在鍋爐房的建築牆上呈現出關於咖啡風味綻放的光雕投影。另外一間品牌旗艦店「CAMA COFFEE ROASTERS 豆留森林」位於坐擁雲霧縹緲的陽明山上，於是催生出「以景入菜」的概念，將數款經典甜品，結合枯樹、植栽等元素進行擺盤，地景微縮於眼前，帶動另一種品嚐新體驗，也成功將地域特色、景致融合在一起。現在的消費者很注重拍照和社交媒體分享，進行這樣的產品策劃目的在於，提供一個能夠吸引消費者拍照的場景和畫面，藉由拍照分享，吸引消費者目光，同時也增加品牌曝光度。

倪： 與品牌合作的過程中致力於創造話題和故事，使得空間場域愈來愈豐富，從早期嘗試以一些靜態的展示或平面輸出來呈現，到後來的新媒體科技，可注入更具互動性、視覺衝擊性和數位美學的方式，吸引人們對空間有更多的關注。先前曾替「林口閃電屋（怪怪屋）」策劃了一場非常華麗的告

圖片提供｜cama café

3.「CAMA COFFEE ROASTERS 豆留文青」以「光雕投影」方式為鍋爐房創造不同的觀看方式，夜晚時，消費者可在建築外觀上看到一段關於咖啡風味綻放的光雕投影。

3

別式，閒置多年的怪怪屋存在著許多負面傳言，接手的建設公司企求扭轉印象、讓荒屋重生，於是找上我們企劃了一場名為「閃電蛻變蝴蝶」的光雕秀，不僅給予建物一個美麗的意象，藉由光影彩妝上色也成功讓整棟建築華麗轉身。

鄭：團隊在與品牌業主合作時注重內容性和方法性，內容性會與品牌方討論出想和消費者溝通、傳達的訊息；方法性則運用策展性思維來打造空間，藉由創造內容延長消費者的停留時間，以及營造出對空間的期待。近年策展型店鋪設計已成為一種趨勢，愈來愈多的商業空間將策展概念導入其中，團隊在執行這種項目時，意識到必須和不同的合作團隊（如平面設計、互動媒體等）進行討論，讓體驗能在交流下相互堆疊而成。就像在執行位於新竹的「春室 Glass Studio + The POOL」時，運用玻璃材料包覆空間，即在向消費者傳達品牌意象，布局平面時也保留了一定的彈性，以滿足各種需求；「春室 Glass Studio + The POOL」裡有個餐飲空間，其會根據每一次的展覽主題提供客製化的甜點或飲品，彼此用不同形式相互回應，也加強了消費者對品牌的感知和聯想。

找到平衡點，讓想法得以落實

∫：將新興概念、創新技術放入空間時曾遇到印象最深刻的挑戰為何？

何：不要迷失自己！業主可能會因為想追求的太多，導致偏離原本的品牌線和視覺風格，甚至迷失了自己。另外，業主和設計師之間的溝通也是一項挑戰，因為彼此可能持有不同的觀點和偏好，縱然業主希望看到更多創意和新穎的想法，但也可能因為他沒有勇氣或不敢冒險而拒絕了一些大膽的提案，這種情況就好比紅豆配綠豆，或許對方提出的方案可能符合業主的品味，但卻因為業主的一些顧慮或考量而無法落實。

倪：我和團隊一直都在思考哪有哪些未來體驗？光影算是我們的一個起手式，目標是想要創造一種新的介面，不侷限於螢幕或可攜式裝置，即所謂的未來介面。擁未來介面還不夠，要朝「未來體驗」推進，不過在那之前有三件事情值得關注，首先是 XR（extended reality technology，延展實境），簡單來說就是跨越現實，它其實就是一種虛實混合的技術，就像在餐廳用餐有浪打上來、有藍眼淚在地板上漂浮，若能將它應用在空間勢必會為觀者帶來更多「驚嘆」，也會更貼近真實的虛幻。其次是 5G，它除了能連結電商、直播，更重要的是能做數據收集與分析。最終再交由 AI 讓它去不斷地去創造新的體驗，這也是為什麼 AI 的誕生會對人們的體驗造成巨大影響的所在。

樂：現在處於一個資訊量爆炸的時代，但人們的消費經驗卻是愈來愈短促，設計人如何在短時間內創造出一個很具效果、且又能讓消費者留下深刻印象的空間，這其實是身為設計師面臨的一大挑戰。因為設計師要做的不單只是打造一個吸睛的空間，而是在理解品牌想做的事、想傳遞的訊息後，再以簡單、白話方式呈現出來，讓空間不只有設計厚度還很有效果。另外一項挑戰就是設計人要懂得保持自我克制，每一個時期都會有不同的流行趨勢，但無論趨勢發展如何，回到空間，設計人仍應盡量守住品牌與大眾的共同記憶才是最重要的關鍵。

「AI 的誕生在於解放人類的腦力，讓人們能夠更專注在培養心力、激發創新。

——倪君凱

一收一放，拿捏得宜

♪：分別就各自角度與立場，分享如何與不同跨域團隊合作？

何：最近我們找了一家顧問公司來進行內部分析，雖然一開始很多同仁不建議花這筆錢做這件事，但我仍堅持進行，現在反而很多同事都覺得花錢做這件事很值得。之所以堅持原因在於我們看不到自己的盲點，唯有請顧問公司做深入的內部分析與調查，才能讓我們看見自身的盲點。同樣地，在與其他外部、跨域團隊合作時，要去挖掘、欣賞甚至善用他們的優點彌補我們的不足，以創造出更好的結果。當然在與其他團隊合作時，品牌業主方也要很明確點出自身的主軸與目標，原因在於他們可能不了解我們的產業，業主有義務清楚告知他們我們的目的和目標，這樣合作起來才不會迷失方向。

倪：自己和業主之間的關係就如同《少年 Pi 的奇幻漂流》中一位男孩和一隻老虎在船上的情況，有時候我是男孩、業主是老虎，有時則互換過來。但我喜歡把這個比喻想成我是那位少年，而業主是陪伴的母猩猩，一起共同應付船上的那隻老虎（即業主的顧客），讓他們看到一些新的東西，一起前往奇幻之旅。一起共創的過程就像一趟旅程，在這段旅程中需要大量的溝通，除了要清楚地表達自己的想法和期望此外，對方能否理解也很重要，就像是在「CAMA COFFEE ROASTERS 豆留文青」希望做到將咖啡風味視覺化，那時對於「風味」揣摩了許久，不斷找尋資料的同時，還藉由業主的協助，才讓咖啡風味視覺化得以實現。另外，在跨界溝通的過程中，最重要的是要保持一顆開放的心，彼此有共同的目標一起把事情做好，

圖片提供｜天衍互動

4. 光影如同彩妝一般，為原本外型奇異獨特、荒廢已久的大樓上妝，不僅給予建物一個美麗的意象，也成功讓它華麗轉身。

自然就有機會成長，也才能創造出令人驚嘆的成果。

鄭：跨領域的合作有一個重點就是，你的腳要夠軟 Q，才能在跨越時站得穩、腿還不會斷。與不同的團隊或合作夥伴一起工作，除了保持開放與彈性，設計師也要能夠在不同的角色中切換，如：品牌業主、目標客群等，切身地站在他們的立場思考才能理解真正的需求，進而再提出更全面和有價值的設計建議。

羅：溝通確實是一門大學問，我後來也會常常反省自己的溝通方式，特別是當與合作單位處於對立面時，反而要更深入了解每一個單位、業主或客戶的真正在意、關切之處，然後再從他們的角度出發，思考是否有其他設計方法可以達到雙贏的結果。

攜手 AI 找到共存策略

⟩：就各自的觀察，AI 的介入將會為產業帶來怎樣的變化？

倪：地球已進入一個新的紀元，我們現在這一代人正處於新文明誕生的起點。過去，我們面臨了蒸汽火車、電腦、汽車、工業等技術的改變，這些改變讓人們從勞力中解放出來，而今 AI 的誕生，則是解放人們的腦力。這時的人們更應該要去進一步專注於培養心力，心力是 AI 無法取代的，亦是整個宇宙中最珍貴的資產。心力包含創意、溝通、情感、想像、靈魂、故事等，這些 AI 搶不走，也只有人類能做得到。最近的合作案也讓我們逐漸開始了解到 AI 的性格，哪些地方不應該

去觸怒它，哪些可以進行馴化，甚至一旦它誤導你時，必須及時警覺並拿回控制權。要牢記，AI 只是副駕駛，我們才是主導者，不要被它的想法牽引。對於 AI 技術的發展，我們應該持正面態度，我相信未來會是一個充滿奇幻、美麗且多彩的世界，AI 的介入將會超越我們目前所經歷的境界。

樂：AI 的確也在我們的產業中帶來了許多機遇和挑戰。看待 AI 的心態是，我們應該要擁抱它並善加利用它，而不是被它取代。例如，我們可以利用 AI 來加速搜尋和整合資訊，節省時間並提高效率；近期在與國外合作時，也藉由 AI 讓我們能夠更輕鬆地與國外的合作夥伴進行交流。不可否認 AI 是一個強大的工具，可以為設計帶來許多加成，我們仍然需要自我警惕，避免過度依賴 AI 並保持對自己的獨立思考能力，才能發揮設計人真正的價值。

何：我深信科技始終源自於人性，現今 AI 的應用已相當普遍，尤其已落實在各行各業裡，關鍵點在於節省人力，也節省了成本。以我們自己的業態銷售為例，未來不排除可以雇用機器人、AI，隨著科技的進步，我相信未來 AI 可能會變得愈來愈智能，能夠像人一樣流暢地與顧客互動。這不僅可以減少人力成本，還可以為顧客提供更加個性化的服務。另外也會想將新興的技術導入到空間中，例如喝咖啡時能進行即時的場景轉換，這些都將為人們帶來更加豐富的體驗。既然在已經有許多公司開始探索這樣的應用，我相信隨著時間的推移，這些技術將會變得愈來愈完善。

ACTIVITY

市場脈動・產業交流

EVENT ── 2024 住宅設計論壇：缺工潮下設計與工時的效率提升

由台灣室內設計專技協會（TnAID）與《i 室設圈｜漂亮家居》共同主辦的年度設計論壇系列，旨在打造一個設計跨域交流共學的平台，為設計師、廠商提供一個難得的學習和交流機會，帶來啟發和新思維。首場「2024 住宅設計論壇」邀請到《i 室設圈｜漂亮家居》總編輯張麗寶、TnAID 台灣室內設計專技協會理事長袁世賢、中保無限整合事業本部執行長李榮貴、StudioX4 乘四建築師事務所建築師程禮譽、艾馬設計執行總監黃仲立，以及設計師群：尚藝設計俞佳宏、光塩設計袁筱媛、芸采設計吳佩芸，共同探討缺工潮下設計與工時的效率提升，以及新思維、新管理、新實踐的住宅設計概念，並為未來的住宅設計帶來更多的創新和發展。

2024 住宅設計論壇
缺工潮下設計與工時的效率提升

由台灣室內設計專技協會（TnAID）與《i 室設圈｜漂亮家居》共同主辦的年度設計論壇系列，盼藉由打造設計跨域交流共學的平台，為設計師、廠商提供一個難得的學習和交流機會，帶來啟發和新思維。首場「2024 住宅設計論壇」邀請到《i 室設圈｜漂亮家居》總編輯張麗寶、TnAID 台灣室內設計專技協會理事長袁世賢、中保無限整合事業本部執行長李榮貴、StudioX4 乘四建築師事務所建築師程禮譽、艾馬設計執行總監黃仲立，以及設計師群：尚藝設計俞佳宏、光塩設計袁筱媛、芸采設計吳佩芸，共同探討缺工潮下設計與工時的效率提升，以及新思維、新管理、新實踐的住宅設計概念，並為未來的住宅設計帶來更多的創新和發展。

文、整理｜楊宜倩、許嘉芬、余佩樺、朱妍曦　攝影｜Sophia

兼具理性、感性和哲學思考的 StudioX4 乘四建築師事務所建築師程禮譽，將經驗養分轉化為創新設計，更一併思考與工班的協作，讓創新可以真正落地。兼具瑜珈與內在反思修行的「隱世修煉場」，設計上既希望透過半圓球體空間的反射、探索自我，也想利用曲線去落實聲波傳導、與自身產生對話。但下一步的問題是如何把圖面精準執行出來？於是，他在地板、天花板以每 100 公分為格點做放樣，每個方格之中再以 XYZ 座標表示，曲面邊緣角度變化較大之處，另做出 25 公分的細部放樣，所以對師傅來說，只需要注意吊筋離地要多少公分。另外結構層面的問題，他想到讓曲面如同布織品般的編織，把曲面詩作分成三層結構，第一層是水平狀的排列、第二層要旋轉 45 度，第三層則是用具有防火性質的矽酸鈣板覆蓋，每一層之間以釘槍與膠合鎖定，達到最終效果。

不斷實驗、模型測試，讓創新設計落地

另一個案子是台北市區巷弄的步登公寓，在這個老公寓他更大膽做了許多實驗嘗試，首先是顛覆格局，拆除部分樓板，讓原本陰暗潮濕的儲藏地下室變成客廳，一方面為了讓陽光得以穿透，甚至選擇玻璃樓梯。然而最大問題是安全性，過程他預先做載重測試、尋找動載重相關論文資料等，也思考失敗後的備案。近期尚未曝光的住宅 home art 一案，更是引導業主思考居住的變化性，針對喜愛招待客人的需求，提出讓客廳趨近於無的概念，以總長近八米的長桌整合用餐、書桌等用途，同時擷取中國傳統木構造概念，同樣經過模型測試、修改，為業主打造出一張獨一無二的單腳黑鐵桌。

整合科技，實現更智能便利的居家生活

緊接在後則是請到中保無限整合事業本部執行長李榮貴分享如何將科技與生活融合，提供智慧化的居家解決方案。為了讓系統能與空間設計結合，中保科技提出了設備無線化的概念，無線施工、不破壞裝潢，亦使得設備更加靈活且易於維護。更重要的是，隨著物聯網技術的進步，中保科技也結合聯網技術提出了一系列連動功能，使得家居設備可以自動化

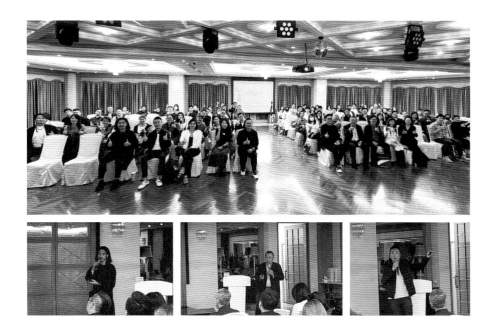

地作出反應，提高居家生活的便利性與安全性。像是瓦斯濃度超過門檻警戒值、耗電偏高超過設定值等，便會自動截斷瓦斯和電力的供應，避免以確保安全。台灣已邁入超高齡化社會，國人對於老年人的安全與健康的關注也越趨重視。中保科技在智能住宅這塊，也嘗試透過科技應用改善長者的生活品質。跌倒是長者常發生的意外事故，特別是浴室、床邊尤其常見，中保科技所提供的系統應用中影像回報、跌倒偵測，當老人發生跌倒事件時，所配帶的偵測器便會立即發送警訊及推播訊息，能提供及時幫助。

自動化設備＋流程重整，啟動室內設計界第二次工業革命

面對缺工危機，以及人工成本攀升的壓力，到底該如何因應？是許多人關心的議題。艾馬設計執行總監黃仲立提出兩項解方：自動化設備和流程重整。黃仲立認為，當前堪稱室內設計業界的第二次工業革命，「第一次工業革命是從手繪進入到電腦製圖，第二次就是從電腦製圖進入 AI，工程上則從半自動化進入到全自動化。」導入自動化設備的優勢在於穩定性和精準度，黃仲立強調：「自動化最大的好處是不受情緒管控影響。」所有材料經由自動化處理後，誤差不超過 1 公釐，幾乎消除了人為因素產生的錯誤。此外，自動化設備還能大幅縮短工程時間，例如，黃仲立便運用自動裁切機、自動壓合機等設備，大大提升了生產效率。然而，隨之而來的挑戰也不容忽視，如 SOP 流程的制定與執行，以及老師傅對自動化流程的抗拒等。妥善處理這些問題後，就能朝著更高效、更穩定的方向邁進，進一步推動產業發展。

另一項重點是流程重整，關鍵在於打破既定流程，尋求最快速、最省工的方法。黃仲立表示，現在人力比材料更昂貴，因此在人力精簡方面尤為重要。其中一種做法是將案場切割成不同區域，並引入時間軸的概念，使得工作能夠更流暢地進行。而建立專屬的工班團隊也成為提升效率的關鍵，可透過提高周轉率，確保工作的穩定性，從而形成一個良性的循環。雖然，室內設計業界正面臨一些挑戰，但也因此帶來了新的機遇和可能性。

論壇最後由張麗寶帶領設計師群：尚藝設計俞佳宏、光塩設計袁筱媛、芸采設計吳佩芸，進行「2024 住宅設計管理對談」，三位設計人分享就如當前缺工問題提出因應之道；創新時代下，如何做到平衡毛利的耗損；以及 AI 浪潮下，又是如何看待智慧宅的發展。最終在熱絡的 QA 討論下，為論壇劃下句點。

1		
2	3	4

1. 由台灣室內設計專技協會（TnAID）與《i 室設圈｜漂亮家居》共同主辦的首場「2024住宅設計論壇」於 3 月 14 日在中保科技內湖展示中心舉行。2.3.4.（左至右）StudioX4 乘四建築師事務所建築師程禮響、中保無限整合事業本部執行長李榮貴、艾馬設計執行總監黃仲立，各自帶來很精采的分享。

室設圈
漂亮家居

05 期，2024 年 4 月

定價 NT. 599 元　特價 NT. 499 元

方案一　訂閱 4 期

優惠價 NT. **1,888** 元 （總價值 NT. 2,396 元）

方案二　訂閱 8 期

優惠價 NT. **3,688** 元 （總價值 NT. 4,792 元）

方案三　訂閱 12 期加贈 2 期

優惠價 NT. **6,188** 元 （總價值 NT. 8,386 元）

· 如需掛號寄送，每期需另加收 20 元郵資 · 本優惠方案僅限台灣地區訂戶訂閱使用 · 郵政劃撥帳號：19833516，戶名：英屬蓋曼群島商家庭傳媒股份有限公司 城邦分公司

我是 □ 新訂戶 □ 舊訂戶，訂戶編號：

起訂年月：　　　年　　　月起

收件人姓名：

身份證字號：

出生日期：西元　　年　　月　　日　性別：□男 □女

聯絡電話：（日）　　　　　（夜）

手機：

E-mail：

收件地址：□□□

婚姻：□已婚　□未婚

職業：□軍公教　□資訊業　□電子業　□金融業　□製造業
　　　□服務業　□傳播業　□貿易業　□學生　□其他

職稱：□負責人　□高階主管　□中階主管　□一般員工
　　　□學生　□其他

學歷：□國中以下　□高中/職　□大學專科　□碩士以上

個人年收入：□25萬以下　□25～50萬　□50～75萬
　　　　　　□75～100萬　□100～125萬　□125萬以上

我選擇用信用卡付款：□ VISA　□ MASTER　□ JCB

訂閱總金額：

持卡人簽名：　　　　　　　　　（須與信用卡一致）

信用卡號：　　　—　　　　—　　　　—

有效期限：西元　　　　年　　　　月

發卡銀行：

我選擇

□ 方案一　訂閱《 i 室設圈｜漂亮家居》4期
　　　　　優惠價NT. 1,888元 (總價值NT. 2,396元)

□ 方案二　訂閱《 i 室設圈｜漂亮家居》8期
　　　　　優惠價NT. 3,688元 (總價值NT. 4,792元)

□ 方案三　訂閱《 i 室設圈｜漂亮家居》12+2期
　　　　　優惠價NT. 6,188元 (總價值NT. 8,386元)

詳細填妥後沿虛線剪下，直接傳真（請放大），或黏貼後寄回。
您將會在寄出三週內收到發票。本公司保留接受訂單與否的權利。
★24小時傳真熱線（02）2517-0999（02）2517-9666
★免付費服務專線 0800-020-299
★服務時間（週一～週五）AM9:30～PM18:00
歡迎使用線上訂閱，快速又便利！城邦出版集團客服網 http://service.cph.com.tw

注意事項： 1. 主辦單位保留贈品變更之權利。2. 受贈者不得要求贈品轉換、折讓或折抵現金。3. 活動時間至 2024 年 9 月 30 日止。
4. 本訂閱方案僅限台灣地區收件者，贈品體積不適用郵政信箱。5. 客服專線：0800-020-299。